動物素描完全手冊

─完全手冊─

哥特佛萊德·巴姆斯
Gottfried Bammes

目錄

前言

從寫實中學習藝術始終是問題的核心所在，而這同時也是本書的誕生背景。本書主要目的是以清晰明瞭的方式解說各種動物的大致身形特徵、重要知識、規則，以及教大家如何掌握自己的繪畫題材。這本書是將我身為藝術家，長年以來遵循的人類、動物解剖學規則以必要形式呈現出來的彙整集。

掌握大格局

無論我們眼中捕捉到什麼生物，實際進行認知時，我們看的並非只是表面事物的集合體，而是要真實去感受生物本質。將某位哲學家的理論說得簡潔些，就是所謂實體，並不是指沒有形式的生物，而是本質賦予實體形式，進而形之於外。當本質與實體相衝突時，無論我們眼中看到的是人類還是動物，都應該進一步去了解。

本書主要是一本介紹動物比例的素描參考用書，同時也希望讓讀者透過動物生存所需的重要動作來瞭解比例規則與兩者之間的關連性。也就是說，動物形體和覓食行為有密不可分的關係。例如草食性且擅長奔跑的動物（如馬、牛）具有獨特的形體比例與構造；而肉食性且擅長以埋伏方式獵食的動物（如貓、狗）也同樣具有與獨特性質相應的形體。動物的生存方式決定各自的身體特徵，身體特徵也會主宰動物的必要生存方式。

動物特徵取決於動物的基本形體，這些特徵同時也是動物生存所需的必要條件。只要整體具統一性，就算形體的部分特徵沒有處理得很好，也不至於構成太大問題。

無論是動物整體或各部位，確實掌握足以作為畫圖時的參考重點就已足夠。但也絕對不能偷工減料，只客觀地觀察外在而自以為內在構造不重要。

本書目的

如標題所示，本書內容除了以簡單易懂的方式說明動物解剖構造外，另外一個目的是希望畫者面臨比動物解剖更不親民的繪畫題材時，能更加集中精神專注於作畫上。

美大生、對繪畫有興趣的人、美術科教師和學生時常短嘆長吁地說沒有專為描畫動物設計的技法書。之所以認為「沒有」，除了基於專業意識外，也因為對動物世界的美有著深刻的共鳴。若這本書能夠激勵大家從全新的角度學習動物素描，相信過去描繪動物時的混亂不確定感應該都會消失無蹤。而最終目的也希望美大生不再視動物素描為討厭的苦差事，能夠心甘情願地走向戶外、牧場、動物園，為動物留下美麗的身影。

我也親自嘗試過好幾次，最終決定採用基於觀察行為的方法論。相較於往昔說得口沫橫飛的理論與繪畫，我這次以更大膽、簡明易懂的方式進行解說，期盼帶給大家更多繪畫相關訊息。另一方面，雖然堅持生物學與美術原則會使變形（deformation）與分類受到限制，但執意無視這個限制的話，反而容易變成過度簡化的圖示或圖畫，無法達到深層學習。

為了講授動物解剖構造，我自己也透過各種繪畫技巧不斷練習，基於這些經驗，我將長年來深得我信賴的繪畫訓練法收錄在這本書中，並且為了讓讀者更容易了解而採用新式圖解與編排方法，幾乎所有圖片都重新從素描開始打底。特別是我在動物園、牧場裡努力寫生素描的成果也都成為這本書的基本素材。

撰寫這本技法書時，必須常常提醒自己這樣的內容讀者是否看得懂。也就是說，即便是信手拈來的動物素描畫，也必須畫到大家看得懂的程度。而將這本書置一旁的讀者，希望您也能牢記在心，能否完成自己的藝術活動，全憑自己的努力，畢竟作品奠定於自身的素描表現。平時不斷練習、經常用雙眼觀察身邊事

物、增加個人深度體驗,並將自己的豐富經驗與知識呈現在作品上。

關於書中的繪畫技巧,每一種都是遵循內在本質的解剖構造與簡單易懂的事實來加以說明。有了基本解剖構造知識,例如知道骨骼形狀後,儘管無法親眼看見也能知其一二,或許還有助於發現題材策劃的創新切入口。

閱讀完本書各章節的內容後,希望大家實際提筆作畫。測量比例、架構骨骼、觀察動作狀態/靜止狀態下的動物形體、後肢和前肢的形狀、軀幹和頭部,雖然各部分皆為獨立個體,卻也彼此緊緊相繫,不能切割也不能單學其中一部分,希望大家將動物形體與動作視為一個整體來進行思考。

最後一章則以不同於其他章節的形式,重新彙整描繪動物時的各階段步驟。

書中的動物

本書並沒有刻意挑選動物種類,大家可以自行決定。由於書中無法容納所有動物,僅能制式化地挑選草食性動物的馬和牛、肉食性動物的狗和獅子等作為

代表。而書中所有內文敘述皆視人類為靈長類動物。本書從比例和構造開始說明,但仍舊會互相對照不同動物之間的差異,對於那些沒有出現在書中但擁有相同特徵的動物園動物,希望大家有機會時也多多觀察並練習描繪。

您也辦得到

書中這些描繪常見動物的基本技巧絕非只是紙上談兵,1998 年蘇黎世藝術大學的比較動物解剖學集中講座「Bammes Course VI」中,學生以此為課題完成了為數不少的畫作,我由衷感謝參與這堂講座並完成這些課題畫作的學生。

絕對不要小看這些繪圖基礎技巧,本書甚至以傳授這些技巧為最終目的。衷心鼓勵讀者致力於這些最具成效的習作方法。

德勒斯登 2000 年 8 月
哥特佛萊德·巴姆斯博士
德勒斯登美術學院 藝術解剖學講座 名譽教授

序

本書的主要目的是解決畫圖時遇到的各種問題,而本書內容其實就是各種問題的解決方法——例如測量比例需要不同於結構素描的方法。細分的內容不僅讓學畫畫的人更容易吸收、更容易使用各種作畫手法,也能在毫無壓力下輕鬆學會各種技巧。另一方面,本書也針對教畫者在教畫過程中遇到的某些特定問題,提供一些參考建議。一旦遇到這些問題,只要確實按照書中內容一步步操作,肯定能夠順利完成教學。

本書以作畫手法為主軸,從一開始的目錄頁即可一目了然,上面清楚寫著項目標題與分析。從前面幾個章節中的內容也能看出本書將系統化彙整的知識與教

學式學習手法結合在一起。

測量比例

思考如何構圖之前,記得第一件事就是測量比例(請參照 P 12)。也就是說,關於動物形體,腦中必須先有最簡單且最重要的比例、體高與體長等基本概念。現在只要依照書中傳授的特別步驟,不僅一開始就能掌握哺乳類動物的形體,還能清楚看出特徵構成的獨特構造。找出動物的標準比例有助於發現各種動物生態(奔跑型的草食性動物或埋伏型的肉食性動物)造成的不同

比例。為了維持作品視野和秩序的一貫性，測量比例是最初且必須的重要課題。決定好比例既可以構築有秩序的骨架，也能將多樣化形體進行系統性的整理。測量比例是大家必須面臨的第一個關卡，而相繼出現的種種相關課題或許會讓大家感到不知所措，但只要跟著接下來的平面圖解（P13-21的圖1-9），依序挑戰各種動物的形體畫（圖10-22），畫圖會是一件愈來愈有趣的事。

架設結構

測量出對象物的比例後，基於過往習得的知識，應該不難發現更多關於對象物的新面向。我們將依照構造的架勢（圖1-9及29-35）、靜止狀態下的動物構造（圖36-39）、動作狀態下的動物構造（圖69-73）等各種主題來探討這些面向。

若將動物身體構造比喻成一座橋，動物軀幹為拱形橋身，四肢則為前後橋墩，橋墩不僅使橋身具有一定高度，還負責支撐整體構造。確實掌握橋體結構中的動作和旋轉要點，就能了解靜止狀態和動作狀態下的構造、形體，以及一連串的動作為何能使對象物呈立體狀的原理。

另一方面，架設構造更是打造靜止時、動作時完美姿勢（原理與構造間的相互作用：圖43-48）的重要地基。作畫時必須隨時將這一點和測量比例時學到的知識牢記在心，大家可以試著實際操作書中推薦的練習方法，相信大家在操作過程中必然會了解這些內容絕非無用又枯燥的紙上談兵。書中列舉幾種練習方法，也介紹各種作畫手法、呈現技巧、主題新見解和表現法，確實依照這些方法去做，肯定可以完成令人驚艷的多樣化動物形體（圖74-80）。將能夠看清動物構造的理想範本擺在一旁作為參考，特別有助於達成這個目的。畢竟各種動物形體都是基於這個最根本的動物構造所產生的變化形。針對書中僅蜻蜓點水般提過（或者因為不常見而有所遺落，但讀者日後可能會有學習意願）的其他動物形體，相信大家應該都能基於這些內容，進

而獨立加以完成。

四肢和足部

本書分前肢與後肢，並合併足部形狀各於不同章節中進行說明，先於各章節的開頭標示骨骼性質、構造和關節。我們可以從骨骼構造（圖84、87-90）得知決定動作角度和方向的各骨骼之間的相對位置關係。畫出關節的動作軸也是基於這個理由（圖84、88、90、97、111、121、134、141），接著配合各部位功能畫出肌肉（請參照P106）。雖然多數圖解大幅偏離真正的形狀，但也清楚呈現肌肉與關節軸之間的關係。從構造面來說明由骨骼和肌肉構成的功能體系，不僅能將動物整體視為一個體系，更有助於了解肌肉的動作、相對位置和形狀。除此之外，還能從功能體系中看出經過彙整的形狀與功能。從這點看來，素描具有提取骨骼與肌肉形狀的功用，即便將圖畫抽象化，在傳達形狀本質的同時，更是作畫時的一個重要步驟。

關節和足部形狀也非常重要。兩者相較之下，位於軀幹部位的四肢不因動物種類而有太大的差異，反倒是貼近地面的足部會依動物種類而大不相同。奔跑型動物的足部，亦即馬、牛等有蹄類動物的足部在特徵上不同於肉食性動物（貓、狗等）形狀多樣化的足部。前肢、後肢上有鉤爪的足部更是有許多不同之處。貓的前肢（捕捉獵物、攀爬物體）用途廣泛，這是因為除了有能夠伸直的拇趾（圖134）外，前臂骨骼的橈骨還會繞著尺骨轉（參照同圖）。因此我們必須仔細研究奇蹄目動物（馬）、偶蹄目動物（豬、駱駝、羚羊）、狗和貓的足部形狀和特徵。話說回來，隨性就地寫生和完美重現於畫中的貓狗手腳，坦白說幾乎沒有人看得出差異。正因為如此，我希望大家在磨練畫技時，能將這個事實牢記在心上。在不斷練習描畫動物的過程中，相信大家會發現若沒有妥善處理動物四肢，整體外觀容易顯得搖晃不穩。而之所以會有這樣的情況，若非骨骼間的關節形狀沒有符合構造規則，就是一小部分失序，也就是弄錯關節的正確位置。

只要有精準的四肢和足部形狀，便足以彌補動物其他部位的不完美。多記憶一組肌肉骨骼系統，就算無法牢記所有肌肉名稱，也肯定有助於理解骨骼構造的規則。

軀幹

關於軀幹形狀（P160），書中僅列出最重要的部分。就結果而言，軀幹只是一個盛裝內臟用的基本容器，動物之間的軀幹差異其實比四肢（各種不同著地方式）來得少。描繪軀幹時，只需要畫出明顯的核心部位，也就是畫出立體逼真的胸廓（圖144、146-151）就好。

草食性動物的胸廓朝尾巴方向呈酒桶狀延伸，因此軀幹顯得渾圓，但軀幹部位的肌肉其實是從突出於兩側的髖翼處向下延伸。奔跑型的肉食性動物（犬類），胸廓狹窄且位置較高，因此肺部相對較大。貓類的胸廓位置比較低，但對於這種先埋伏後伺機全力追捕獵物的肉食性動物來說，這才是最適合肺的容身場所。肉食性動物的骨盆和胸廓寬度差不多，髖翼呈垂直狀並未向兩側突出。

希望大家閱讀完解說後再實際動手素描的目的，在於傳達下述概念：大家可以將附著於核心的肩胛骨、上臂、軀幹肌肉等各部位形體視為單純的附屬品，以及大家應該重視核心部位的搶眼視覺效果與厚重感。藝術家難免會遇到像這樣需要組合各種形體的情況，希望大家描繪顱骨或頭部形狀時，也能以同樣方式思考（P178）。

頭部與臉部

頭部形狀取決於顱骨，另外像是動物生態與環境也會影響頭部形狀。舉例來說，草食性動物需要隨時提高警覺以準備逃命，因此眼睛位於顱骨兩側，遭到追捕時能同時兼顧前方與後方的情況。另一方面，進食需要顱骨協助研磨和啃咬食物，尤其肉食性動物需要用牙齒撕咬食物，顱骨會為了因應這個需求而另有特別的形狀。

頭部形狀大幅取決於顱骨形狀，從書中各張側面圖也可以看出顱骨的影響力（圖160、164、172、174）。想輕鬆畫出自然的顱骨，可以先觀察顱骨的寬度與長度，並用紅線畫出長寬比（圖161、165、173、175）。透過這個方法不僅能間接掌握顱骨構造，也能知道頂骨和顏面骨的相對位置（圖159）。除此之外，將顱骨位置基本圖中的構造和表面傾斜以變形方式處理，有助於傳達更多關於顱骨形體的訊息與增添立體感。

覆蓋於顱骨上的頭髮、皮膚、結締組織、軟骨、肌肉等質地柔軟的部分，是最終使頭部更顯栩栩如生的重要描寫（例如圖167、176、177）。首先，請大家留意口、鼻、眼、耳等部位，這些部位各具特徵。仔細觀察草食性動物和肉食性動物的正面軸、口和鼻的配置、唇和鼻的形狀。無論眼睛位於顱骨（為了逃跑、戰鬥）哪個部位，一開始必須先將眼睛畫成球體狀（P184-185），同時兼顧眼睛周圍結構。像是覆蓋眼球的眼瞼形狀、尺寸等都會影響眼球位置。描畫時特別留意這些互相交錯的細部。

平時畫人類耳朵或動物耳朵時，大家應該不會特別留意，但仔細觀察會發現耳朵的種類其實非常多樣化。書中不僅會說明各種頭部與耳朵的相對位置（例如馬的耳朵尖端朝向空中，牛的耳朵橫倒於頭的兩側），也會介紹耳朵形狀和耳朵上的毛。請大家仔細觀察並畫出馬的尖形袋狀耳、牛的湯匙狀耳、狗的垂狀耳、獅子的小巧圓形耳等五花八門的耳朵。

肌肉這種感覺器官在位置關係上的重要性不大，不需要斤斤計較，但協助撕咬食物用的臉部兩側肌肉還是必須妥善處理。另外再搭配骨骼架構，便能從這些肌肉一探動物的頭部形狀。

全身圖

最終章中再次清楚解說動物的整個形體（圖187-227）。除了器官和功能等次要相關知識，也會藉由一

開始呈現在大家眼前的變形圖來解說繪畫的整體架構和質感（圖187-192）。這些內容有助於大家畫出立體逼真的生物，也是描繪結構式圖畫的基礎。透過不斷練習，學習如何畫好形體的厚重感、各部位的周圍結構、各部位之間的留白，進而完成最終成品（P201）。這同時也是從鉛筆素描（圖65-69、76、189）或指畫進展至彩色畫時的必要步驟。

毛與皮

學了這麼多知識，若不思考一下覆蓋在軀幹上的毛（P208）與皮（P223），好不容易成形的動物素描就前功盡棄了。從多數範例中可以了解描畫動物身上的條紋與斑點時，絕對不能無視軀幹上的斑紋規則。老虎的條紋（圖224、225）和斑馬的條紋（圖227）同樣從軀幹一直延伸至四肢，比較特別的是軀幹的條紋呈縱向，四肢的條紋呈橫向，條紋並非突然轉換，而是逐漸改變走向。轉換處有不同走向的條紋交替穿梭。

畫斑點和條紋的技巧在於不需要刻意模糊身體線條，最理想的方法是利用條紋表現出身體的曲線與曲面。多虧這些斑紋規則，再加上細心一點畫出看似纖細茂密的軟毛，應該就會有更加引人注目的表現。

毛流和長度也會影響動物給人的印象（圖211-215）。以（生存於熱帶雨林環境的生物）紅毛猩猩為例（圖211），最基本的形象是一根根濃密的毛髮容易在下大雨時緊密貼合於身體上，而做出四柱式姿勢時，茂密的長毛則會全部下垂，水滴也會隨之滴落。

再來是利用各種方法畫出毛髮質感。可以在皮膚上直接添加雙眼觀察到的毛髮質感，也可以畫出自己編織的質感。像是捲毛、絨毛、鬃毛等，自由創作毛髮質感。

總結

實際上能傳授的、能學習的，到這裡已經差不多是極限了，接下來該是身為藝術家的各位自由發揮與創作的時候了。真心期盼這本書能夠幫助各位掌握各種

繪畫主題的形體本質。透過本書所提供的大量新資訊，再加上活用各位讀者擁有的經驗、知識、興趣、觀點與詮釋，相信大家面臨動物主題時，肯定可以精準畫出動物本質。

本書旨在學習過程中提供客觀的規則形式作為策略提示，大家應該也要將這個規則套用至自己的作品中，畢竟一貫性和集中力對藝術家的自由創作來說，是非常重要的關鍵。

測量動物的比例

Gauging Proportions

正方形（圖1下）。

5. 如何決定腹部線（肚子）的高度和傾斜度，最快速的方法是將軀幹高度分成一半，畫一條正中線M。這樣就能清楚知道腹部線通過正中線的上方或下方。以馬為例，馬的腹部會落在這條正中線的上方。無論動物大小，測量出軀幹高度和長度後，就能簡單又快速地算出比例。

測量比例的方法

　　動物主體的高度、長度比例，比什麼都來得引人注目，比什麼都來得重要，現在只要從側面圖著手，便能輕鬆搞定比例問題。先不管頭部和頸部，我們可以將大部分的哺乳動物分解成一個大區塊。以區塊的橫向、縱向長度去對照對象物的長度、高度，即可輕鬆又方便地畫出對象物軀體。這裡我們會一併標示區塊與實體高度、長度之間的一致性與差異性。這種方法稱為〈對比法〉或〈分析法〉。

　　區塊的橫線與直線各代表動物軀幹的長度與高度。軀幹長度（右上圖紅色粗橫線）從軀幹正面的尖突部，亦即胸骨突起部，一直延伸至最尾端的坐骨結節，亦即臀部末端。而軀幹高度（紅色粗直線）則是測量地面至鬐甲（肩胛骨中間突起的脊部）的長度，一般也稱為鬐甲高度。後半部高度指的是從地面至臀部（薦骨隆突）的長度。

常見的比例範例

　　以站立狀態的成年草食性動物為例，測量比例（圖2、3、9）時要考慮四肢比較長的問題，因此適合用直式長方形來代表軀幹。相較於此，成年肉食性動物則適合用橫式長方形。從比例也能看得出狗這種奔跑型肉食性動物具有較為輕盈的體格（圖4上），身體輕盈才有利於追捕獵物。也由於狗的四肢長，軀幹區塊幾乎呈正方形。而貓類等埋伏型肉食性動物，雖然同樣跑得快，但體型通常偏矮小，因此軀幹區塊不如狗來得高，多半呈橫式長方形。

　　使用手臂攀爬樹木的猴子等動物擁有長手臂，軀幹（輔助短腳）會在手臂吊掛於樹上時作為秤錘使用（圖5上）。人類的雙腳長，當手腳同時著地時，軀幹區塊呈直式長方形（圖5下）。

　　關於在動物園描繪動物時的測量比例方法，參考圖1-9後會更容易理解。

動物類的測量比例練習

　　若要直接從活生生的動物身上測量正確的比例，建議依照以下幾個步驟。

1. 使用圓規或鉛筆輔助來測量頭長度（頭身）。
2. 畫一條線代表軀幹長度（圖1上的水平紅線），測量這條線有幾頭身。
3. 以同樣方式測量鬐甲高度和臀部隆起高度。
4. 以軀幹長度和高度（前後）畫一個區塊。以馬為例，軀幹區塊的縱向橫向長度正好相同，區塊呈

將形體分解成數個小區塊

　　將身體依部位分解成數個幾何形狀的區塊（圖2下、9上），這讓我們更容易看出身體的內部形狀。而這也是常用於素描的一種小技巧。變形骨骼和作為標記使用的比例有助於測量各個關鍵部位，對了解身體整體結構的組成也極有幫助。

A. 測量奔跑動物（馬）的比例

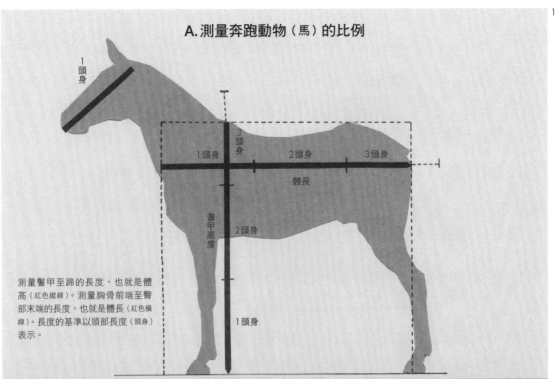

1頭身

3頭身

1頭身　　　2頭身　　　3頭身

體長

肩甲高度

2頭身

1頭身

測量肩甲至蹄的長度，也就是體高（紅色縱線）。測量胸骨前端至臀部末端的長度，也就是體長（紅色橫線）。長度的基準以頭部長度（頭身）表示。

B. 馬的比例（劃分區塊）

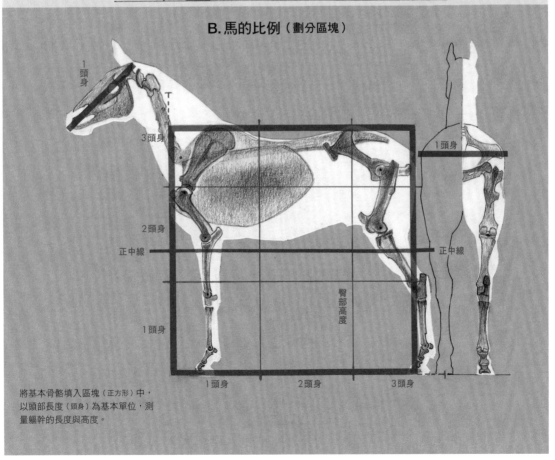

1頭身

3頭身

1頭身

2頭身

正中線

正中線

臀部高度

1頭身

1頭身　　　2頭身　　　3頭身

將基本骨骼填入區塊（正方形）中，以頭部長度（頭身）為基本單位，測量軀幹的長度與高度。

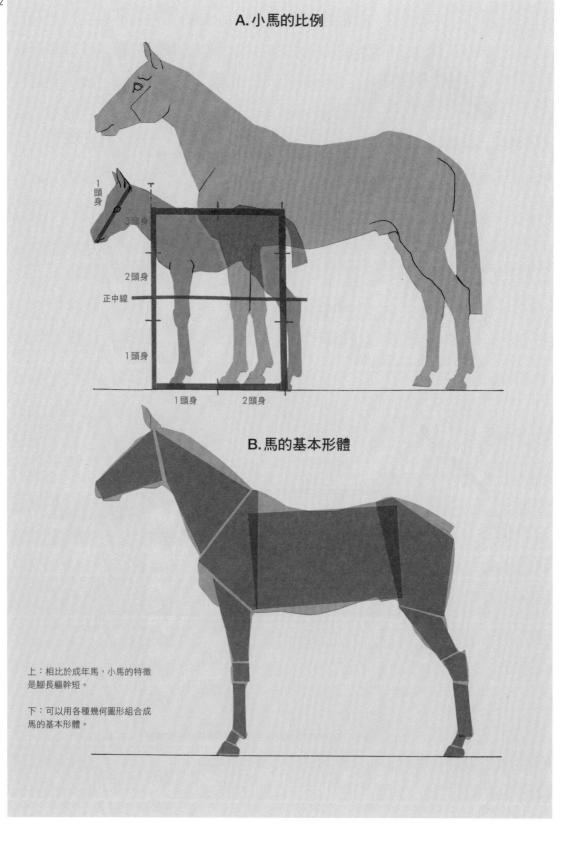

A. 小馬的比例

1頭身

3頭身

2頭身

正中線

1頭身

1頭身　　　2頭身

B. 馬的基本形體

上：相比於成年馬，小馬的特徵
是腳長軀幹短。

下：可以用各種幾何圖形組合成
馬的基本形體。

1. 小牛的比例

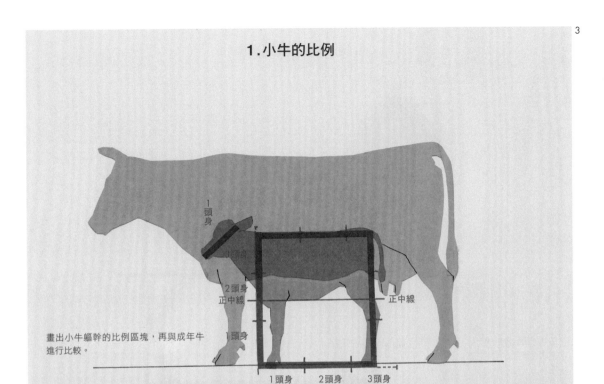

畫出小牛軀幹的比例區塊,再與成年牛進行比較。

B. 牛的比例(劃分區塊)

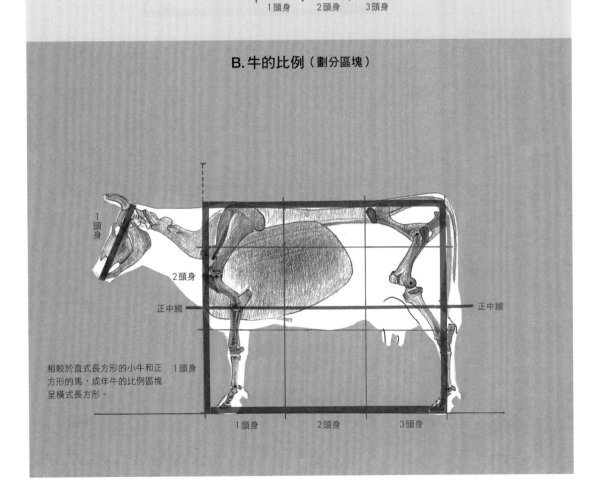

相較於直式長方形的小牛和正方形的馬,成年牛的比例區塊呈橫式長方形。

A. 狗的比例（劃分區塊）

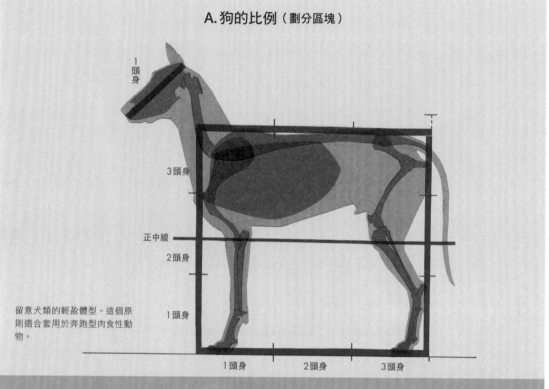

1頭身

3頭身

正中線

2頭身

1頭身

留意犬類的輕盈體型。這個原則適合套用於奔跑型肉食性動物。

1頭身　　　2頭身　　　3頭身

B. 獅子的比例（劃分區塊）

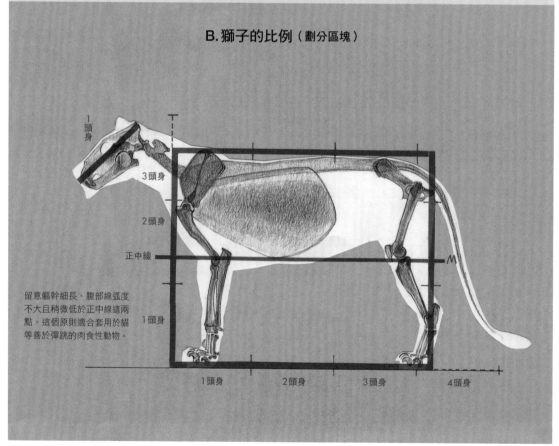

1頭身

3頭身

2頭身

正中線

1頭身

留意軀幹細長、腹部線弧度不大且稍微低於正中線這兩點。這個原則適合套用於貓等善於彈跳的肉食性動物。

1頭身　　　2頭身　　　3頭身　　　4頭身

A. 倭黑猩猩的比例（劃分區塊）

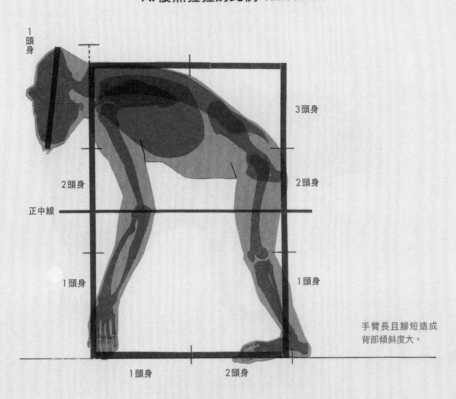

1頭身

3頭身

2頭身

正中線

2頭身

1頭身

1頭身

手臂長且腳短造成
背部傾斜度大。

1頭身　　　2頭身

B. 手腳皆著地的人類（劃分區塊）

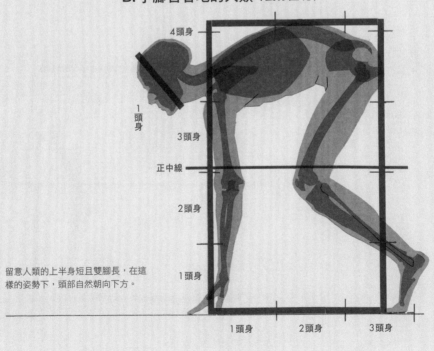

4頭身

1頭身

3頭身

正中線

2頭身

留意人類的上半身短且雙腳長，在這
樣的姿勢下，頭部自然朝向下方。

1頭身

1頭身　　　2頭身　　　3頭身

蹠行哺乳類動物（棕熊）的比例

A.輪廓與毛流

B.棕熊的比例（劃分區塊）

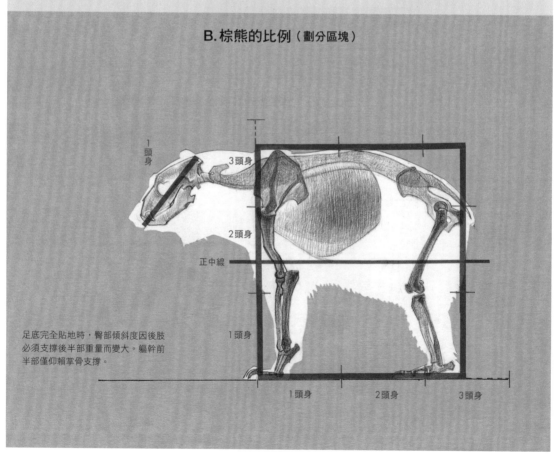

足底完全貼地時，臀部傾斜度因後肢
必須支撐後半部重量而變大。軀幹前
半部僅仰賴掌骨支撐。

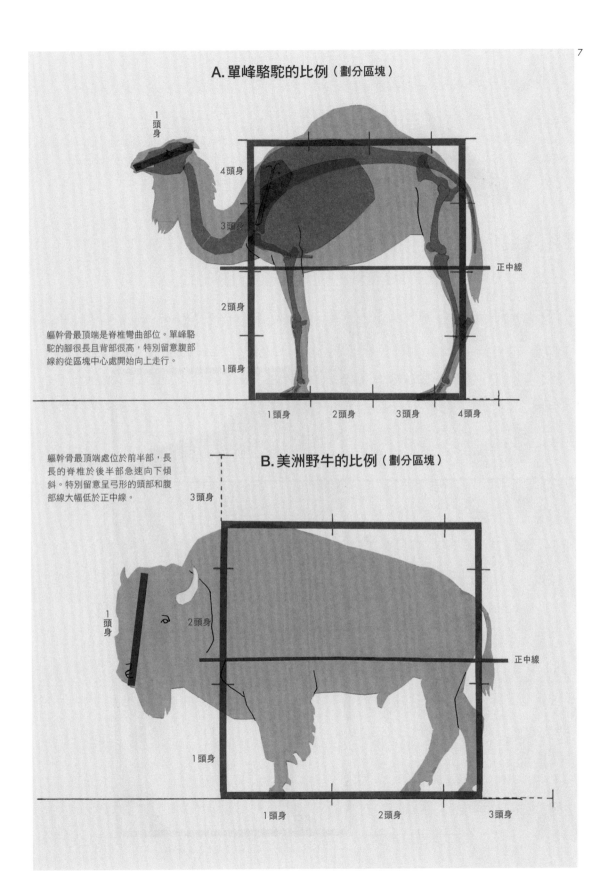

A. 單峰駱駝的比例（劃分區塊）

1 頭身

4頭身

3頭身

正中線

2頭身

1頭身

軀幹骨最頂端是脊椎彎曲部位。單峰駱駝的腳很長且背部很高，特別留意腹部線約從區塊中心處開始向上走行。

1頭身　　　　2頭身　　　　3頭身　　　　4頭身

軀幹骨最頂端處位於前半部，長長的脊椎於後半部急速向下傾斜。特別留意呈弓形的頭部和腹部線大幅低於正中線。

3頭身

B. 美洲野牛的比例（劃分區塊）

1 頭身

2頭身

正中線

1頭身

1頭身　　　　2頭身　　　　3頭身

長頸鹿的比例（劃分區塊）

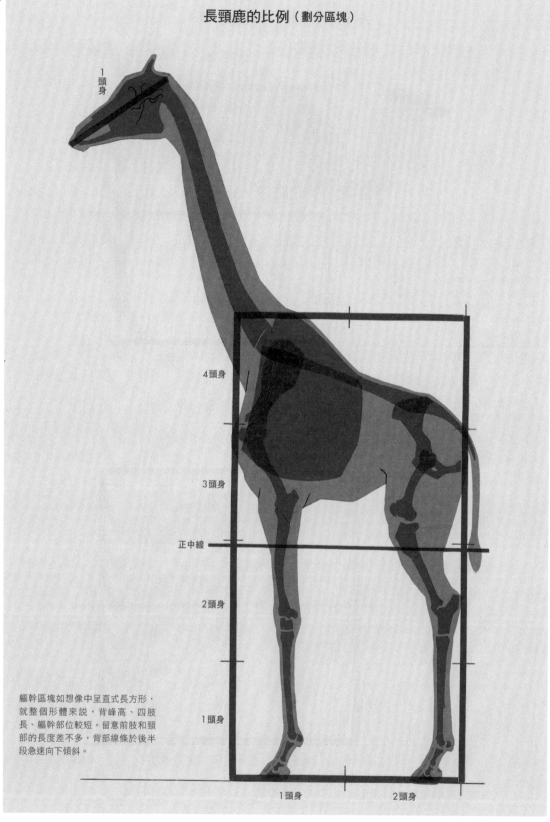

1頭身

4頭身

3頭身

正中線

2頭身

1頭身

軀幹區塊如想像中呈直式長方形，
就整個形體來說，背峰高、四肢
長、軀幹部位較短。留意前肢和頸
部的長度差不多，背部線條於後半
段急速向下傾斜。

1頭身　　　2頭身

厚皮動物（大象）的比例（劃分區塊）

A.成年象和小象的比較

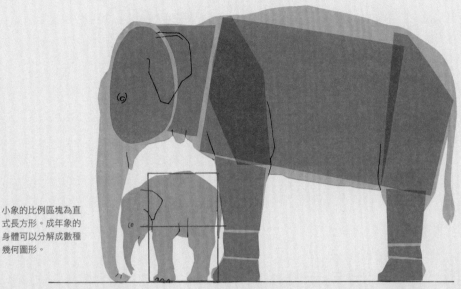

小象的比例區塊為直式長方形。成年象的身體可以分解成數種幾何圖形。

取印度象的比例（區塊）時，約在背部彎曲的高度畫一條橫線。留意肘和膝的位置、腹部線低於軀幹區塊的正中線，以及大象利用腳趾（隱藏在厚厚角質覆蓋的足底）支撐體重這幾點。

成年象的比例（劃分區塊）

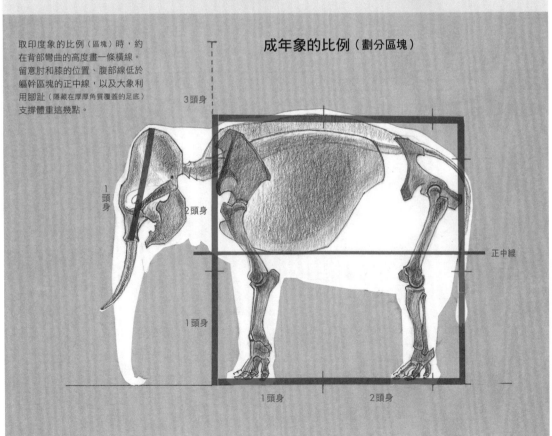

3頭身

1頭身

2頭身

正中線

1頭身

1頭身 2頭身

馱馬的比例

以軀幹區塊為基準,粗略勾勒出馱馬的比例

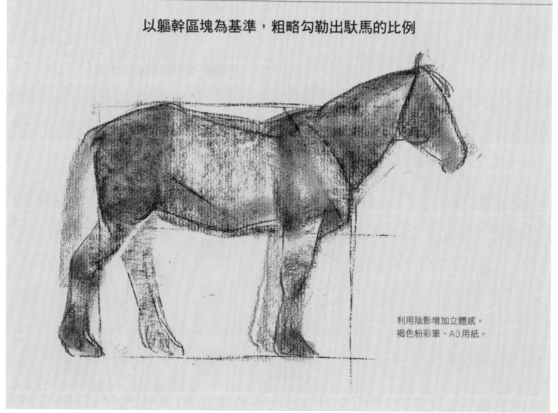

利用陰影增加立體感。
褐色粉彩筆、A3用紙。

比例練習

　嘗試以下的練習有助於深入了解主題動物。為了方便隨時修正，建議使用鉛筆、粉筆、粉彩筆等媒材，不建議使用容易暈開且線條不清楚的炭筆。

打地基的比例畫法

　使用鉛筆、粉彩筆等乾性媒材，按照以下步驟練習畫比例。

1. 畫一條地面水平線。
2. 按照P12的說明，測量軀幹的縱橫比之後，輕輕畫出軀幹部分的長方形（左頁上）。
3. 以頭長（HL）為基本單位，畫出頸部長度和方向。
4. 畫出頭部基本形狀。
5. 畫一條往臀部末端延伸的背部線。
6. 於體高1/2處畫一條正中線，這條線用以決定腹部線位置和腹部傾斜角度。
7. 標記四肢的角度。

　以上步驟基本上都適合套用於馬、牛、狗或獅子等對象動物。

進階步驟

　接著使用粉筆或粉彩筆的側邊來打草稿。（配合最終輸出尺寸）取適當長度並隨時保持筆幅寬度。

1. 以連續線標記出軀幹、頸部和頭部的基本形狀。隨時意識著身體內部有各種幾何圖形，保持固定寬度的筆幅以避免細部變模糊。
2. 畫出清楚的輪廓以避免邊緣模糊，也有助於穩定主要特徵周圍的線條。必要時用粉筆銳化邊緣。
3. 這個規則也適用在肩部、胸部和臀部（圖10下、11上）。四肢也是以同樣方式處理。為了增加軀幹的結實感，試著加深線條濃度。

　圖11上是按照上述步驟所完成的作品。右側不同尺寸的直式長方形是以不同寬度的筆幅所畫出來的試畫作品。

　建議使用水彩粗筆處理畫中的地面部分（圖11下），不僅讓輪廓融入自然中，也有助於突顯主題動物與地面之間相得益彰的效果。右側同樣有水彩筆的試畫品。圖11下即圖12水彩筆畫的草稿。

使用水彩筆媒材

　以平頭水彩筆作畫的技巧不同於鉛筆。這裡以短筆觸勾勒輪廓，這樣就無須刻意處理解剖構造上的細部，只需要使用基本圖形來代表身體各部位（圖12下）。

　建議大家捨棄畫完輪廓再填滿內部的畫法，畢竟這種練習方法並無太大助益。大家可以試著仿效乾性媒材的作畫方式來畫水彩畫（請參照圖10、11）。

使用其他種類的媒材

　請參考P26的圖13，嘗試使用其他媒材來作畫。仔細觀察動物的體積感與立體感，找出不同動物之間的差異。

A.利用軀幹區塊找出駄馬的素描用比例

先用簽字筆標示軀幹區塊,這項練習的目的在於
捕捉主題形狀。使用2種濃淡不一的褐色粉筆、
綠色水彩、A4用紙。

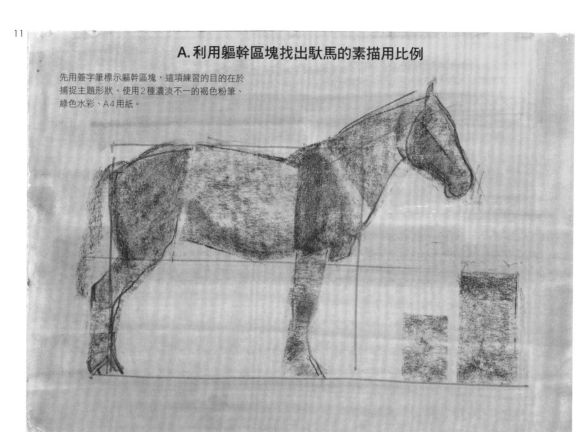

B.塗滿軀幹外的部分以框出馬的形狀

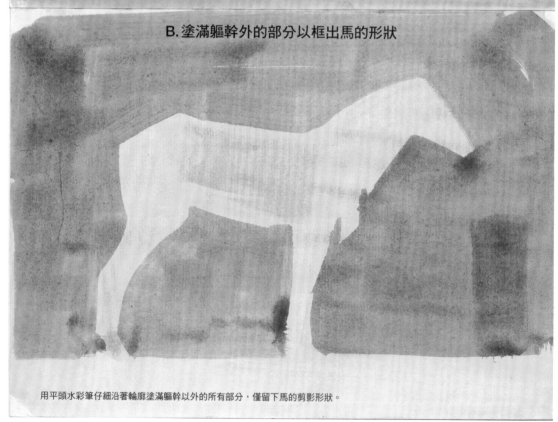

用平頭水彩筆仔細沿著輪廓塗滿軀幹以外的所有部分,僅留下馬的剪影形狀。

使用平頭水彩筆作畫的素描作品

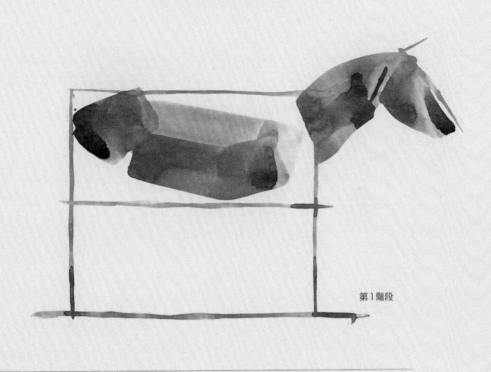

第1階段

在第2階段中，先用粉筆輕輕畫出軀幹區塊，再用排刷畫出簡單的幾何圖形以組合成身體形狀。不要勾勒輪廓線，也不要畫得過於精緻。水彩、A3用紙。

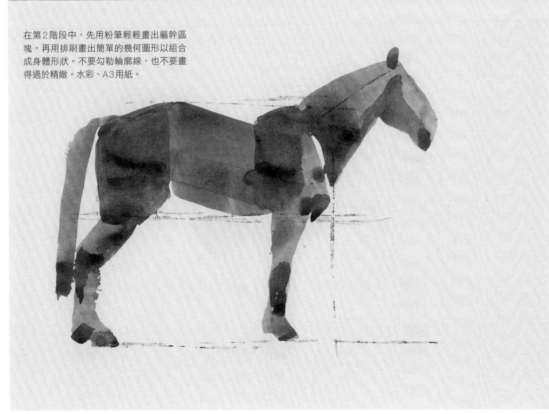

以指尖沾石墨粉作畫

初期階段

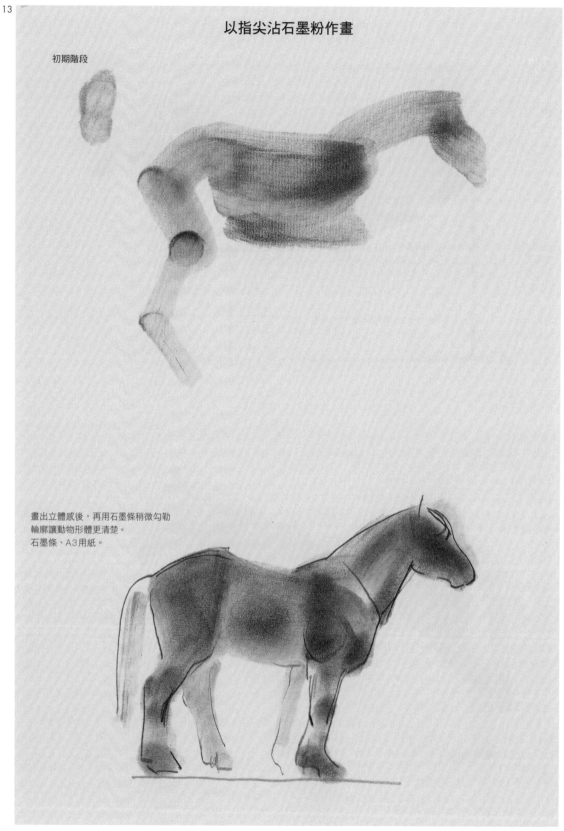

畫出立體感後，再用石墨條稍微勾勒
輪廓讓動物形體更清楚。
石墨條、A3用紙。

指畫

1. 用手指沾石墨粉或粉筆粉（削尖粉筆時留下來的粉末）以摩擦方式畫出概略形狀（圖13上）。使用拇指作畫能打造立體感，而使用小指則可以畫出纖細的四肢形體（請參照P209）。
2. 畫出輪廓，強調動物身體的立體曲線（圖13下）。
3. 無須過於刻意，但比較模糊不明確的部位要確實畫出輪廓線（圖13下）。

加強筆壓

捕捉動物形體時，稍微加強手指輕壓的重量便能如圖14般做出濃淡對比的效果。

1. 使用深黑色粉筆沿著形狀快速畫出線條，並在軀幹部位保留一個長方形。
2. 用粉筆筆尖畫出形體輪廓，重複描畫幾次。
3. 掌握不同品種的特徵（例如圖14上的純種馬身形修長且線條緊實，圖14下的馱馬身材壯碩且穩重）。
4. 用乾淨手指暈開輪廓線，加深形體給人的印象。

增加量感

沒有長方形比例作為參考，會覺得畫不來或不安時，先試著透過陰影打造動物的量感（圖15上）。不從明顯的外輪廓起手，改由從身體內部開始，在打造陰影過程中找出成為輪廓的邊界。

畫一條直線

如果已經習慣有輪廓線的畫法，建議改成先畫一條直線，而不是畫出淡淡的輪廓線。使用全新的粉筆最理想（圖16上），這樣比較容易畫出身體曲線。

負像畫

隨著練習次數的增加，自然會習得利用雙眼捕捉比例的能力（圖17）。這些方法（圖18-22）都是設定比例過程中的一環，大家可以嘗試看看。負像畫也是取得比例的有效方法之一。以正像畫的角度來看，就是勾勒輪廓線，但以負像畫來說，則是透過塗滿空間來突顯形體形狀。製作出如剪影般的封閉式形體，有助於畫出正確的動物形狀。也就是說，負像畫有助於畫完正像畫後用來確認自己的構圖比例是否正確（圖19、20）。對照負像畫，使用半乾硬質芯畫筆，以較為強勁的筆觸畫出正像畫（圖19右）。

注意事項

■ 寫生對象物為動個不停的動物時，我們需要花費更多時間觀察，確實用雙眼觀察並牢記於腦中，並於繪畫過程中隨時回想眼中看到的畫面。圖21的歐亞狼作品就是其中一例。

■ 動物不可能永遠以完美的側面對著我們，但也因為有各種不同角度的側面，我們方能在腦中依各角度的側面圖去修正這個比例用的長方形區塊。

比較品種

線條緊實的純種馬。

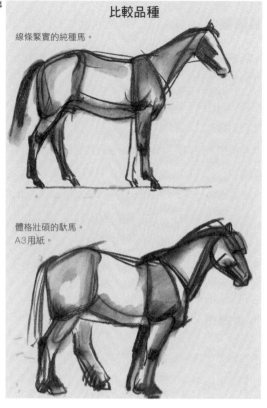

體格壯碩的馱馬。
A3用紙。

捕捉美洲野牛的立體感

由中心往頂端方向，透過不同程度
的濃淡畫出粗略的主體形狀。

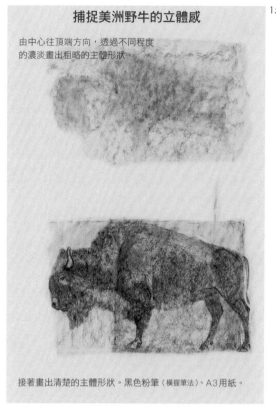

接著畫出清楚的主體形狀。黑色粉筆（橫握筆法）、A3用紙。

單峰駱駝速寫圖

上：軀幹區塊的
初期速寫。

下：使用同樣
媒材，但沒有
軀幹區塊作為
參考的速寫。
快速勾勒清楚
的輪廓。

直接以不同遠近法
捕捉駱駝形體的速寫

小駱駝速寫圖

畫出正確區塊。以橫握筆法畫出
皮膚質感。粉筆、A3用紙。

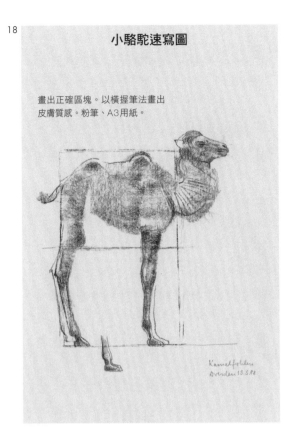

長頸鹿的比例草圖

偏硬排刷的速寫圖。
旁邊為腹部與四肢的負像畫。

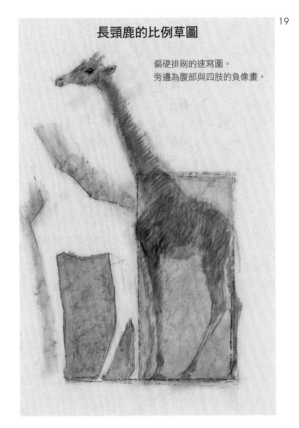

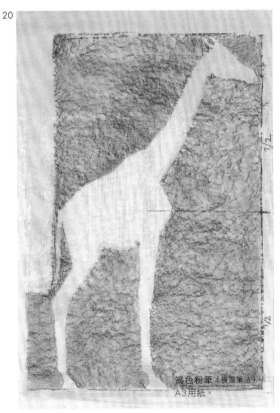

褐色粉筆（橫握筆法）、
A3用紙。

歐亞狼的比例草圖

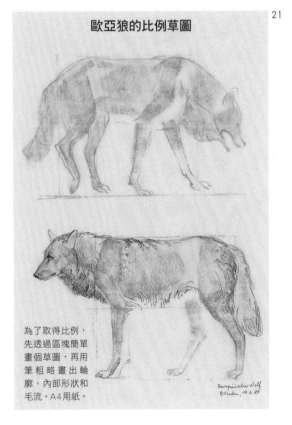

為了取得比例，
先透過區塊簡單
畫個草圖，再用
筆粗略畫出輪
廓、內部形狀和
毛流。A4用紙。

小獅子的比例草圖（直立姿勢）

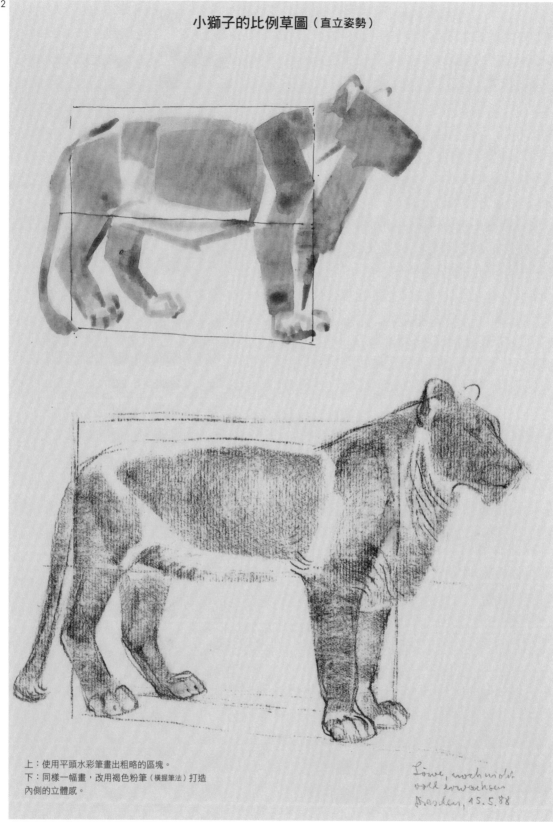

上：使用平頭水彩筆畫出粗略的區塊。
下：同樣一幅畫，改用褐色粉筆（橫握筆法）打造
內側的立體感。

提升確認技巧

不再需要藉助鉛筆或圓規來取得比例，透過自己的雙眼觀察，便能在腦中架構比例。只要擁有這種能力，就能專注於眼前的工作，也比較有餘力處理對象物的側面描寫。

熟記要點

在繪畫過程中也別忘記先前說明過的要點。

■ 不同動物的形狀差異很重要。腦中要隨時有軀幹部位長方形的形體概念，尤其是決定不畫比例草圖時更是重要。

■ 描畫頸部和頭部的姿勢、四肢的位置和形狀時，要特別講究輪廓的細部。

■ 想突顯基本立體感時，可以用較深色的媒材描出大致形狀作為輪廓。

進階練習

進一步探究對象物題材的新表現。

■ 在沒有描出清楚輪廓的狀態下，畫出動物身體的立體感與量感。也可以從變形的身體形狀開始著手（圖24A）。

■ 針對同樣的主題，這次嘗試線條畫。若不是正側面圖，要注意打造立體感的線條重疊情況（圖24B）。

■ 挑戰用水彩筆快速畫好一幅圖。多層次的部分很穩定，也可以嘗試在事先畫好的形狀上直接著色（圖25）。

鉛筆、沾水筆、原子筆都是非常方便的勾線筆，畫出清楚的線條就能順利呈現動物形體。

組合各種草圖

圖27是蘇黎世藝術大學「Bammes Course VI」中的課題之一。從作品中可以看出將各種草圖合併在同一張紙上，有助於互相比較，進而完成精準的作品。

■ 畫出地面線並統一動物的高度，將所有比例草圖並列在一起，這種方式有助於仔細觀察動物的各種姿勢與相對位置關係。

■ 選用自己喜歡的媒材（圖27下），並將各種實驗性質的草圖畫在同一張紙上後再進行比較。

整體觀

無論哪一種練習用的比例草圖都有一個共通點，就是不要過度在意細部。初學者多半容易受到各種先行印象的影響而對自己的作品感到不滿意，建議先將注意力集中在1處或至多2處，也就是先從構築比例開始。必要時多留意對象物的動作，從對象物的身上找尋答案。

簡單的比例隨筆

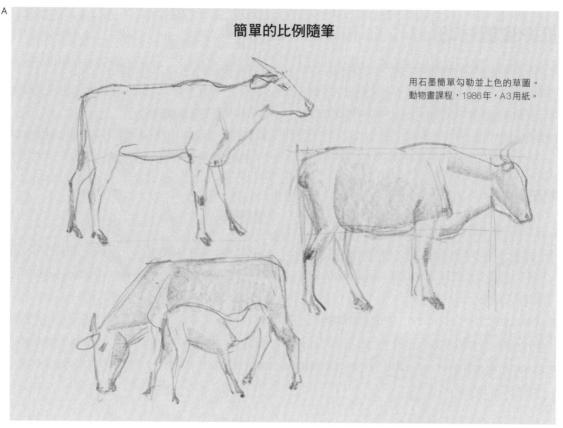

用石墨簡單勾勒並上色的草圖。
動物畫課程，1986年，A3用紙。

簡單的印度大藍羚（大型羚羊）比例隨筆

以粗石墨條快速捕捉動物的凹凸形體。

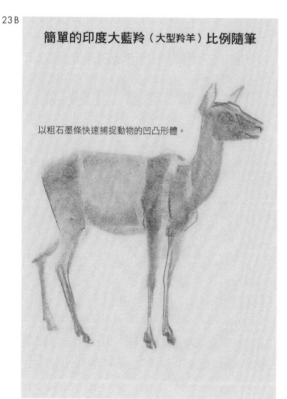

以流暢線條捕捉
印度大藍羚輪廓的素描隨筆

以濃淡不同的墨色畫出身體的凹凸。

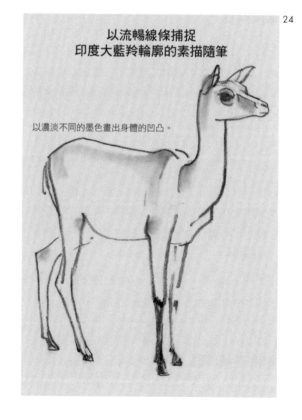

同圖24的對象物，這次改使用圓頭水彩
筆構圖。背景事先用排刷上色後備用。
約A3尺寸。

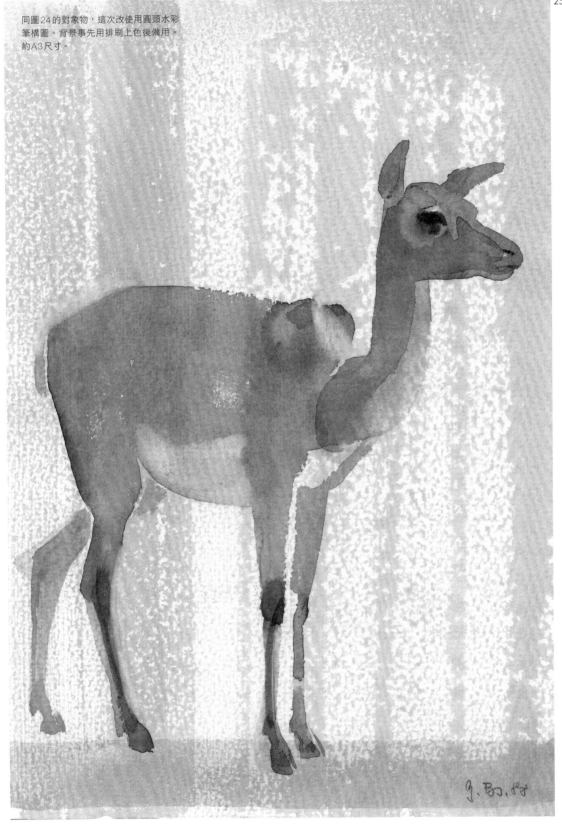

藪貓的隨筆速寫

上：目的在於表現出藪貓的輕巧與靈活。以
鉛筆透過濃淡不一的表現來突顯身體的凹凸。
下：簡單的動態速寫表現。
A3用紙。

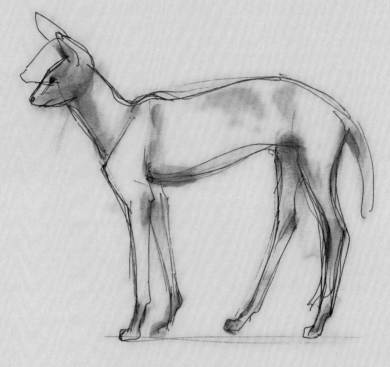

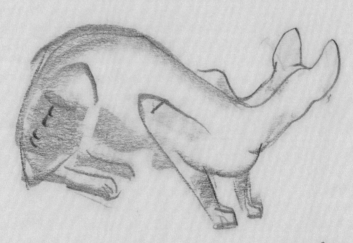

學生作品——弓角羚羊（沙漠羚羊）的側面速寫

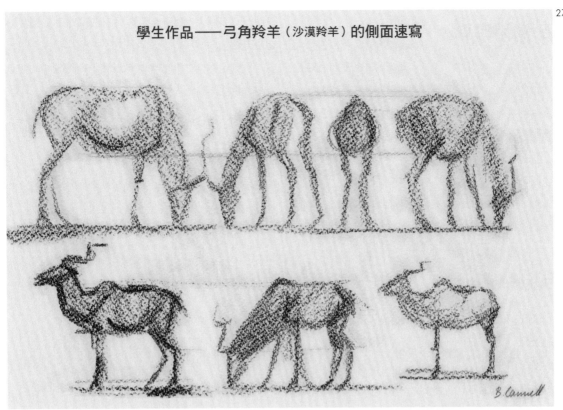

B. Carroll

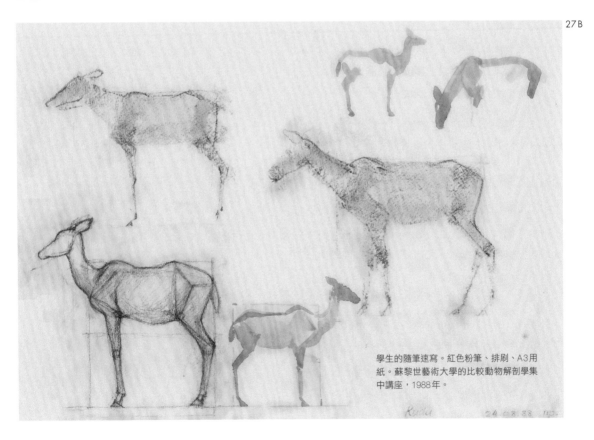

學生的隨筆速寫。紅色粉筆、排刷、A3用
紙。蘇黎世藝術大學的比較動物解剖學集
中講座，1988年。

比例用印章

必須在戶外寫生時,初學者難免因為還沒有足夠的技術在紙面上將身體各部位銜接在一起而感到畏畏縮縮,但如果還是想要努力嘗試一下,建議可以自製一套能自由組合的比例用印章。

比例用印章由數個對應身體各部位的印章構成。可以選用木頭、軟木塞、油氈、橡膠、PVC等材料製作印章,完成後只要沾上印泥就能使用(油畫顏料、油氈浮雕版畫顏料、壓克力顏料、印章專用印泥等都可以)。

印章製作方法

1. 畫出對象物動物輪廓(圖1-9)後,覆蓋一張描圖紙。
2. 在(動物關節)旋轉軸上畫個點,並畫出軀幹和四肢各部位(如圖2下、圖9上的基本形狀)。別忽略各部位重疊在一起的部分(請參照圖28)。
3. 將剛才畫好的部位照實地描在印章用素材上。
4. 為了方便後續用大頭針穿過去讓動物關節可以活動,必須先在旋轉軸上挖洞後再將各部位印章逐一裁剪下來。

蓋印

■ 要讓動物看似站立於地面,必須從足部開始蓋印,接著依序是四肢和軀幹。請務必多留意四肢的角度。

■ 若要完美組合各部位,可用大頭針等穿入印章上的小洞,記得讓大頭針突出於印章表面。蓋印後再將另一個印章上的小洞對準大頭針的印痕,並直接蓋印在上方。重複同樣的步驟,用各部位印章組合成完整的動物形體。

圖28就是利用印章組合出來的動物形體。右上是前肢+肩部分開蓋印,右下是後肢分開蓋印和組合蓋印。白色點是作為旋轉軸所挖的洞孔,多虧有這些洞孔,只要穿入大頭針或釘子,任何印章都能正確組合在一起。

透過這種方法便能簡單捕捉動物的各種動作,相信各位讀者應該能一目了然。

為什麼要使用比例用印章

■ 透過實際操作有助於加深對動物形體和比例的認知。
■ 可以從中了解能夠旋轉的部位(關節),以及動作的功用、結果。
■ 有助於學習正確的比例。
■ 有助於在作畫過程中掌握動物的動作。
■ 能夠看清楚重疊於軀幹上的四肢部分。
■ 是一種自由又簡單的自我嘗試方法。

使用比例印章完成的印章畫

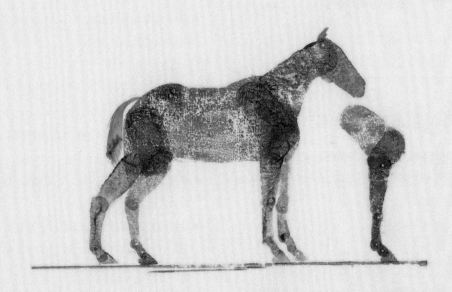

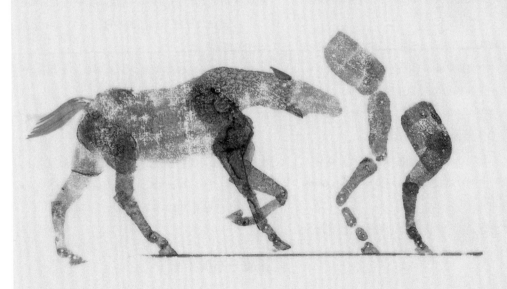

使用同一套比例印章，畫出馬的2種
姿勢。後肢各部位的印章請參考右下
圖，左側為各部位分開蓋印，右側為
各部位正確組合在一起。小白點代表
關節可動部位，組合蓋印時要將小白
點重疊在一起。

骨骼與構造
—— 動物解剖

Body Structure

動物骨骼即結構框架

　　以橋梁結構的形式來畫動物骨骼，這對理解動物骨骼的基本原理非常有幫助。動物由橋墩（亦即前肢、後肢）和拱形橋體（脊椎）構成。

後肢

　　後肢（橋梁後半部的〈支柱〉）的功能和特徵如下所示（圖29上）。

■ 後肢的骨骼相當於槓桿。後肢比前肢長，由數個關節組成，伸展關節等同伸直後肢（請參照圖32）。

■ 後肢向前推進的力量經股骨頭傳送至股骨與骨盆連接處，再進一步傳送至骨盆環形結構，最後抵達薦骨（位於脊柱末端的骨骼）與脊椎。

■ 動物靜止不動時，軀幹重量由脊椎往四肢傳送，骨盆向前的推力有助於防止脊椎過度彎曲（請參照圖29的黑色箭頭）。

■ 膝蓋肌腱的起點位於脊椎根部，具有拉住脛骨的功用，並進一步作用在維持拱形弧度（紅色箭頭）。

前肢

　　前肢（橋梁前半部的支柱）的功能和特徵如下所示（圖30）。

■ 前肢同樣有支撐軀幹重量的功用，但前肢不具向前推進的力量，單純負責中繼來自後肢的推進力。

■ 前肢的角度與後肢左右相反，前肢和後肢最重要

的不同之處在於前肢下半部的掌骨（蹠骨）呈筆直柱狀，這是為了要支撐大部分的軀幹重量。

■ 肩胛骨的角度與骨盆傾斜角度相反，可以隨時吸收朝向脊椎前方的推進力。

■ 頸部肌肉相當於錨的功用，作用在維持朝向正面的拱形弧度（紅色箭頭）。

脊椎

　　脊椎（橋梁拱形橋體）的功能和特徵如下所示（圖29・30）。

■ 脊椎於胸・腰部位下沉，因此腹部線條呈C字形的微彎形狀。

■ 至於位在對側且長度和角度皆不同的脊椎棘突則作為脊椎伸肌的槓桿之用。脊椎棘突的前端形成背部（脊椎）的傾斜形狀。

■ 棘突好比是頸部項韌帶的錨（請參照褐色箭頭及圖31），分布於頸部至胸部的脊椎彎曲部，用以輔助支撐頸部和頭部。

■ 頸部項韌帶和棘突尖端之間的連結完全不輸真正的橋梁設計（請參照圖29B）。

■ 拱形橋體（脊椎）構造是愈尾端愈細，並於靠近尾巴處與骨盆結合在一起（請參照圖29C）。

■ 為了維持〈橋〉拱圈的一定弧度，腹部肌肉主動輔助拱〈腳〉（請參照圖29C）。而位於動物下方部位且走行於脊椎間的韌帶也會被動給予補強。

重量分布與平衡

　　先前提過四肢會分散軀幹重量，透過這樣的運作帶來以下效果。

■ 前肢承載約2/3的軀幹重量，後肢承載約1/3的軀幹重量（請參照圖30A的深淺陰影）。由此可知後半部承受壓力較小，後肢主要負責將身體往前方推進。

■ 肩胛骨、肘關節、趾根關節的旋轉軸縱向位於含肩帶在內的前肢上（請參照紅色直線）。這種結構使前

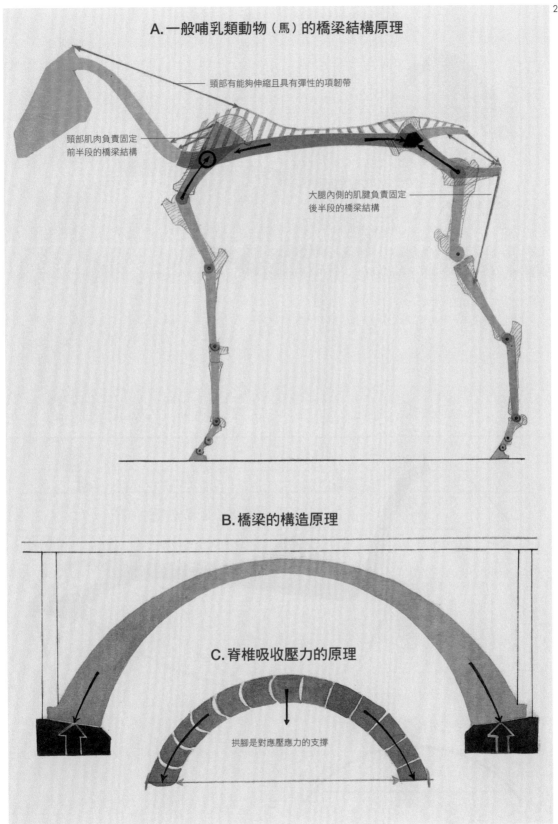

A. 一般哺乳類動物（馬）的橋梁結構原理

頸部有能夠伸縮且具有彈性的項韌帶

頸部肌肉負責固定
前半段的橋梁結構

大腿內側的肌腱負責固定
後半段的橋梁結構

B. 橋梁的構造原理

C. 脊椎吸收壓力的原理

拱腳是對應壓應力的支撐

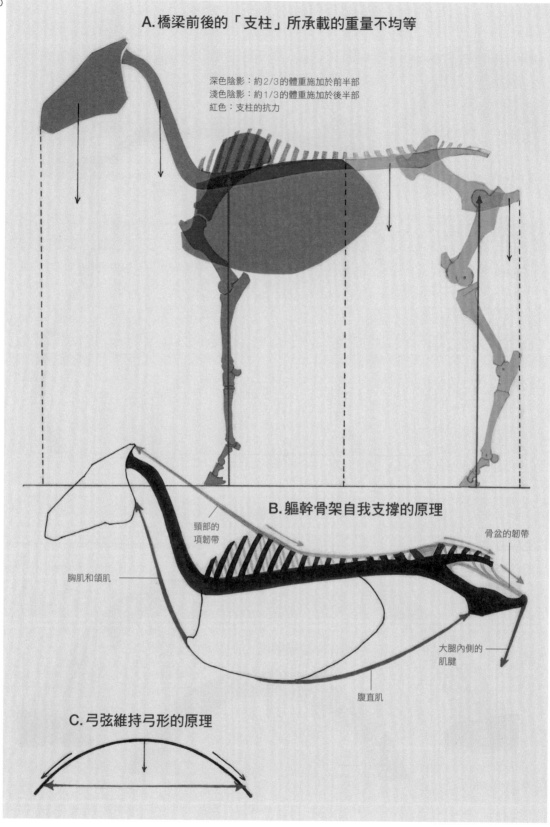

A. 橋梁前後的「支柱」所承載的重量不均等

深色陰影：約2/3的體重施加於前半部
淺色陰影：約1/3的體重施加於後半部
紅色：支柱的抗力

B. 軀幹骨架自我支撐的原理

頸部的項韌帶

骨盆的韌帶

胸肌和頷肌

大腿內側的肌腱

腹直肌

C. 弓弦維持弓形的原理

肢能夠伸展得相當筆直，最適合用來支撐沉重的軀幹重量。

■ 大部分軀幹重量集中在前半部，範圍從正面的鼻尖端一直到背部的胸椎部位（請參照黑色虛線）。

■ 將頸部和頭部視為前半部，將胸廓視為後半部（圖31上），這樣就能維持平衡狀態。

■ 動物靜止不動時，承載體重的後肢重心落在髖關節正下方。

頸部韌帶

頭部有較其他身體部位向前突出的顏面骨，以及銜接（距離頭部較遠的）脊椎的關節，兩者之間透過頸部的項韌帶保持平衡，因為沒有透過頸部肌肉（圖30B），使得韌帶本身必須一直保持緊繃狀態。背肌被固定在特別長的棘突上也是基於這個緣故。頸部愈向前方突出且頭部重量愈重時，棘突會愈長。頸部項韌帶從頭枕部延伸至背肌頂點，形成頸部線條。

脊椎棘突的縫隙間有許多如衍架橋構造的韌帶（褐色線部分），多虧這些韌帶，動物方能如此柔軟且具有穩定性。

如先前所述，為了增加、維持拱圈的形狀，動物下方部位的肌肉會配合頸部項韌帶給予補強（圖30B）。從骨盆內恥骨連接至胸廓（腹直肌）的肌肉會變長，緊接著自胸骨的龍骨狀軟骨延伸至下顎深處的肌肉也會變長。

骨盆和顱骨便藉由穿過胸廓的大曲線相連在一起。

這個大曲線就是肌肉，因具有伸屈功能，隨時都能主動進行調整以支撐軀幹骨骼。

我們以「弓」將上述效果視覺化（圖30下）。弓臂末端綁有弓弦，負責維持弓身弧度。拉扯弓弦時，弓身弧度會急遽彎曲。

軀幹前半部

以橋的構造比喻動物軀幹，具體說明承載大部分體重的軀幹前半部。雖然這裡只針對個別部位進行解說（請參照圖31），但請大家特別留意以下幾點。

■ 將頭頸至胸廓這個區段比喻成梁，肩胛骨是平衡這兩者的旋轉軸。梁兩端的重量差不多相等。

■ 若取得平衡的重量偏向一方，例如向前偏而使得前側往下墜時，後側就會隨之稍微向上揚起（請參照圖片的紅色箭頭與上方小圖）。

■ 連接軀幹骨骼前半部與肩胛骨之間的肌肉是位在肩胛骨下方的扇形上前鋸肌。這條肌肉直接連接至肋骨，宛如牢固的腰帶（圖31中・左）。

■ 起自肱骨的深層胸肌腰帶同樣具有這種懸吊系統的功用（請參照圖31左的正面圖）。

■ 軀幹前半部就這樣透過肩胛骨和位於前肢上端內側的彈性構造體懸掛於半空中。這種構造有助於跳躍後能夠柔軟著地。

前肢

各種構造與功能作用於前肢的穩定性（圖31），若沒有這些穩定裝置，關節角度容易因為施加於前肢的重量而瓦解。詳細的構造原理說明，請各位參考以下內容。

■ 關於肌腱。舉例來說，二頭肌（圖中褐色部位）通過好幾個關節，但肩胛骨前端也有一個肌腱頭。肌腱越過肩關節連接至橈骨，之後與延伸至掌骨基部的其他肌腱分道揚鑣。這種構造使體重壓力和前肢肌腱的緊繃度不一致。肩胛骨的角度固定不變，導致手腕關節也有相同情況。

■ 肘關節被牢牢固定在特定點上（肌力因此受到制約）。

■ 肌內肌腱（屈趾淺肌、屈趾深肌）和足底側部分從肱骨末端跨越至遠端趾骨，於體重施加在足部時呈拉緊狀態。

這樣的進程作為一種身體功能，著實為動物軀幹帶來巨大成效。施加於前肢的重量使前後方的肌腱如繩索般牢牢拉緊，就算不使用肌肉力量，也能保持關節的穩定。

前肢承載體重的平衡機制

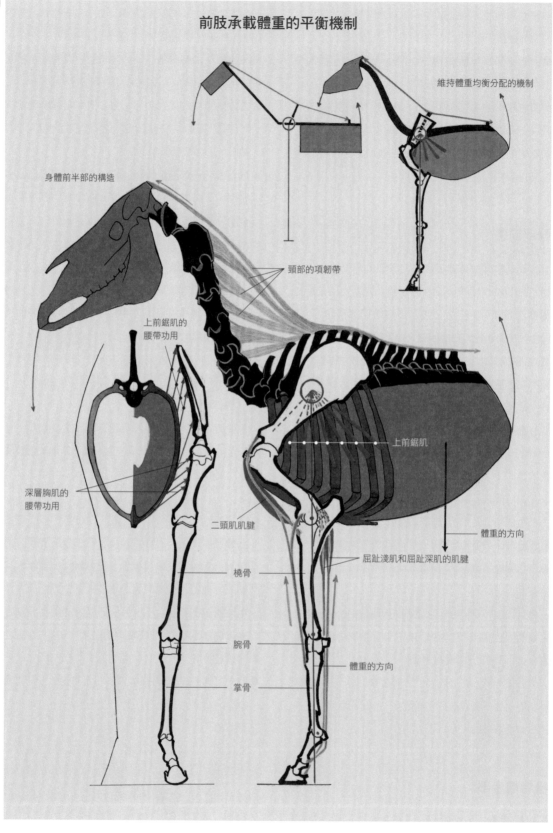

維持體重均衡分配的機制

身體前半部的構造

頸部的項韌帶

上前鋸肌的腰帶功用

深層胸肌的腰帶功用

上前鋸肌

二頭肌肌腱

體重的方向

屈趾淺肌和屈趾深肌的肌腱

橈骨

腕骨

掌骨

體重的方向

然而維持身體安定的裝置，同時也對身體的柔軟度有莫大影響。前肢肌肉能使身體重量往上移動至靠近軀幹的旋轉軸，因此肌肉多半呈尖頭朝下的圓錐形。

肌肉力量止於手腕正上方，亦即腕骨上。這些肌肉好比是長程傳送裝置，透過肌肉收縮控制手腕和腳趾關節。肌腱在這項任務中占有一席重要地位，足底的肌腱特別長，而屈趾淺肌和屈趾深肌走到掌骨上方後形成肌腱，並於拉緊時向外隆起。描畫這個部分時，必須特別強調一下。

後半部

若以橋梁比喻動物身體，那針對連接軀幹和背部後半段部位也必須詳細加以說明才行。
- 負責維持骨盆傾斜角度的是源自薦骨的韌帶（圖32上褐色線條）。
- 股骨頭嵌入髖臼中，負責支撐軀幹重量（請參照圖32中黑色箭頭與向上的紅色箭頭）。
- 為避免膝關節角度被身體重量壓垮，當動物靜止不動時，膝蓋部位的特殊構造會牢牢固定膝關節以形成強力支撐。股骨下方有2個互相平行的滑車突起，而多條韌帶不僅拉住髕骨，也因為附著於脛骨上而具有繩索般的固定功效。
- 當動物移動時，位於側面的股二頭肌被拉向外側，原先牢牢固定的部位會隨之放鬆。

其他部位關節不同於膝關節，由於沒有支撐和穩定裝置，必須適時讓後肢肌肉放鬆。例如站立不動時，輪流讓其中一隻後肢休息，休息的後肢微微彎曲擺在地面上，另一隻後肢則和兩隻前肢一起承載體重。亦即一隻後肢當擺動腳，一隻後肢當站立腳。

而如同前肢下半部，後肢脛部靠近軀幹的肌肉特別發達。

屈趾淺肌和屈趾深肌的肌腱起自膝蓋凹陷部，先延伸至飛節，再和前肢一樣走行至腳趾關節。這條肌腱好比一條被拉得很緊的繩子，因此馬等有蹄類動物的後肢通常都會向後方突出一大塊。

後半部骨骼

後半部的骨骼如圖32左上所示。
- 兩隻後肢的股骨頭皆嵌在堅固的骨盆環狀結構中，來自後肢的動力會先傳送至薦骨（黑色部位），然後傳送至脊椎後再順勢將軀幹向前推送。
- 兩隻後肢的股骨近乎平行。脛骨於膝關節處稍微向內側傾斜。
- 足部角度於蹠趾關節處向外側彎曲，因此腳趾稍微朝向外側。

向前後伸展的前後肢

如圖32下所示，前肢和後肢各向前後伸展。
- 支撐前肢與後肢的同時，提高動物的穩定性並擠壓脊椎的橋拱結構（白色箭頭）。
- 請大家留意橋拱和橋墩，也就是前肢足蹄至後肢足蹄呈一座橋的連續結構。
- 透過增加支撐面，可以讓動物在攻擊和防禦時確保身體的穩定性。畫的時候，不僅要將這個概念運用在動物的動作上，也必須注意如何表達前後肢的相對位置關係。畢竟功能的進程會影響藝術表現。

後肢承載的壓力、張力

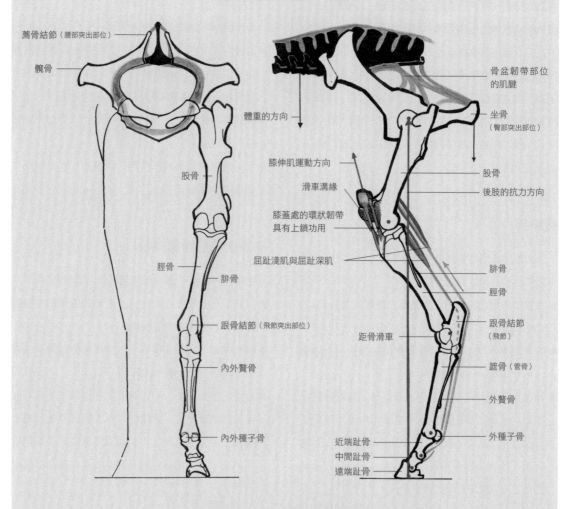

薦骨結節（腰部突出部位）

髖骨

體重的方向

膝伸肌運動方向

滑車溝緣

膝蓋處的環狀韌帶
具有上鎖功用

屈趾淺肌與屈趾深肌

股骨

脛骨

腓骨

跟骨結節（飛節突出部位）

內外贅骨

內外種子骨

骨盆韌帶部位
的肌腱

坐骨
（臀部突出部位）

股骨

後肢的抗力方向

腓骨

脛骨

跟骨結節
（飛節）

距骨滑車

蹠骨（管骨）

外贅骨

外種子骨

近端趾骨

中間趾骨

遠端趾骨

前後伸展時的橋梁結構

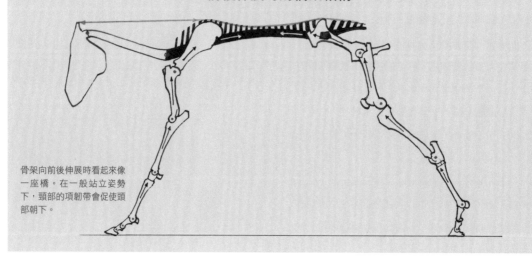

骨架向前後伸展時看起來像
一座橋。在一般站立姿勢
下，頸部的項韌帶會促使頭
部朝下。

3/4側面視角下的全身構造

　　盡量將視野放大有助於從視覺上獲得更多動物相關訊息，能夠看到整個形體的視角最理想。除此之外，能夠看到部分正面和側面形體則有助於掌握對象物的特徵、細部與相互之間的關係。關於圖33、34，請多留意以下幾點。

■ 讓對象物立足於能夠看清楚完整四肢的地面上。

■ 讓四肢線條各自獨立又一致地朝向個別方向。

■ 畫出清晰可見的關節。在那之前務必先了解動作種類、方向與各自對應的軸心和角度。這種方式對作畫過程相當有幫助。

■ 腰椎、髂嵴和初次登場的骨盆構造會突出於正面和側面，在圖33中以虛線表示。

■ 描畫軀幹、頸部、頭部的骨骼圖解時，特別強調顱骨、骨盆、胸廓三者之間的相對位置關係。胸廓部分以密閉容器的形式呈現。

■ 連接頭部的頸椎嵌入胸廓正面的上開口中，這裡以稍微彎曲的長方形表示。

■ 將棘突和脊椎畫成反曲形狀的橫梁。

■ 頸部韌帶（黃色部位）沿著脊椎延伸，覆蓋於背肌（肩胛骨）與頸部上，並且附著於枕部隆凸上以維持顱骨平衡。

■ 部分腳的關節省略不畫。

33

馬的3/4側面視角下的立體構造

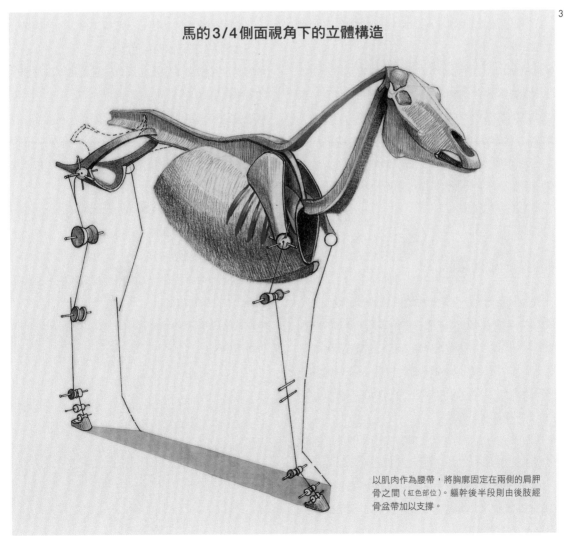

以肌肉作為腰帶，將胸廓固定在兩側的肩胛骨之間（紅色部位）。軀幹後半段則由後肢經骨盆帶加以支撐。

- 以變形方式呈現，將顱骨畫成三角柱形狀，並用線條來強調表面立體感。
- 至於肩胛骨部分，不精畫肩膀的突起部位，改以帶有些許弧度的三角形表示。
- 胸廓側面透過上前鋸肌連接至肩胛骨背側（圖中看不見），就是圖33中的紅色扇形部分，多虧這塊肌肉，胸廓方能垂掛於半空中。
- 從圖33、34中能看到清楚的動物比例、凹凸形體和身體構造。學習動物素描時，從這樣的視角進行觀察並加以描畫是非常重要的過程。

作畫時的注意事項

以下的建議非常重要，希望大家描畫動物時多加留意和思考。

- 肩胛骨上端位置與姿勢會因動物種類而異。在這張馬的圖解中，肩胛骨上端並未與背肌齊高。建議大家試著以不同動物的同角度圖面進行比較。
- 左右兩側的肩胛骨以頂端開口的歌德式尖拱形狀從胸廓兩側將胸廓包夾在中間（請參照圖41）。
- 胸廓的左右兩側寬度狹窄，和背肌恰巧能夠嵌入兩塊肩胛骨之間。

構造圖的依據來源

圖34是基於3/4側面視角下觀察到的骨骼，尤其是手腳部分的構造。觀察者的視線高度約等同於對象物的背部高度，從這個視線看過去，動物背部呈水平狀，但由於近大遠小的視點過於強烈，導致軀幹看起來短縮了不少。基於這種構造、變形視點來觀察骨骼時，務必確認以下兩點。

- 觀察變形構造有助於以生動卻也謹慎的角度去觀察主題對象物，對學習動物素描非常有幫助。將動物形體抽象化後，更能簡明扼要地了解本質所在的細部，也有助於將自然界中的多樣化形態特徵還原成基本特徵。多虧這樣的變形，有助於了

解主題對象物外，也能促使發揮在紙上構築對象物的想像力。

- 在打草稿階段就以變形方式處理形體的話，有助於強化深入主體的能力。勾勒素描草稿是認識並理解形體清楚架構、表現力與特殊性的最初且最好的方法。

結構素描應該包含以下要點

畫結構素描時，必須讓必要、可能需要的功能盡量清楚且確實。請大家留意以下幾點。

- 股骨頭嵌入環狀堅硬骨盆深處的凹洞（髖臼）中。
- 位於膝關節的股骨內、外髁向後方突出，由於只具有屈伸後肢的功用，必須清楚畫出內外髁讓大家知道內外髁將髕骨往上撐。
- 脛骨於膝關節處連接至股骨，透過兩者關節面的接觸產生動作。
- 跟骨具特殊角度，突出於背部外側，在功能上作為槓桿之用以固定阿基里斯腱。
- 蹠骨兩側的踝部宛如一張床，確實引導屈肌肌腱附著在上面。
- 位於蹠趾關節（前肢的掌骨或後肢的蹠骨與近端趾骨連接的部位）下方帶有溝槽的近端趾間關節，主要功能是作用於鉸鏈般的動作。
- 與前肢尺骨結合在一起的橈骨相當於前半部的跟骨，具有槓桿功用。
- 從骨骼主軸分支出來突起或曲線也都是肌肉的作用部位。

馬的背側觀立體構造

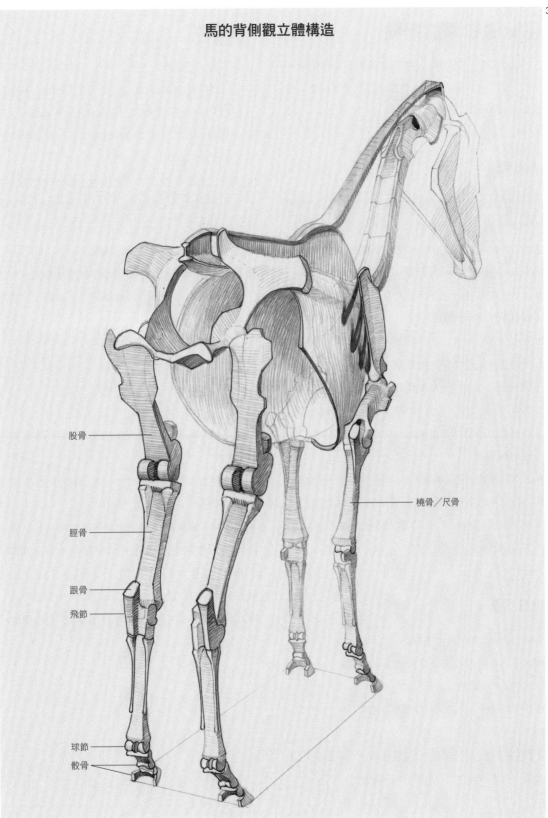

股骨

脛骨

跟骨

飛節

橈骨／尺骨

球節

骰骨

可動關節與旋轉軸

如圖35所示，初步的必要基本結構到這裡先告一段落。接下來只要放輕鬆，肯定能以更簡單的畫法畫出精準的對象物。

前肢骨骼

下一頁的極簡版圖解是關於自由活動的手腳（無關肩胛骨和骨盆）。向來與體內的槓桿有密切關係的關節之間有固有組織緊緊相連。由上至下描畫前肢骨骼與關節時，請特別留意以下幾點。

■ 肱骨上端從軀幹側面連接至肩胛骨的關節盂，肱骨底端形成滑車關節。

■ 橈骨兩端沒有突出的連接處，橈骨底端連接至第一排腕骨。透過第一排與第二排腕骨之間的滑動（可動關節）來吸收外來衝擊力。

■ 掌骨（贅骨、管骨）的上端與腕骨相連，底端則與趾骨形成滑車關節。位於腳趾根部的掌趾關節，一般俗稱球節。

■ 近端趾骨底端連同滑車一起連接至近端趾間關節。

■ 中間趾骨底端連同滑車一起連接至遠端趾間關節。

■ 除了肘關節的滑車外，其他部位的滑車都朝向後方且向下傾斜。

後肢骨骼

關於後肢，請留意以下幾點。

■ 軀幹側面的股骨頭與關節窩形成髖關節，而股骨底端的雙滑車則形成部分膝關節。

■ 脛骨和橈骨一樣，兩端都沒有突出部位。

■ 跗骨的滑車位在足底。

圖中的關節變形成球狀，以紅色表示。只要參照這張圖，便能推測大致的活動方向與程度。

可動關節

如下頁的下圖所示，清楚標示主要可動關節（空心紅圈）與旋轉軸（實心白圈）。主要可動關節是一些對動作有極大影響的關節群。請特別留意以下幾點。

■ 使用臀部關節時，向前的推進力不僅用於伸展四肢，也讓四肢可以自由擺動。

■ 膝關節與髖關節連動，當身體往前方移動時會進行伸展運動，這時擺動腳（沒有承載重量的腳）因彎曲而變短。

■ 其餘可動關節也以相同形式運動。

■ 前肢向前進時帶動肩關節伸展以進行擺動。而肩關節恢復原狀時，會因為身體重量而再次呈屈曲狀態。

■ 肘關節與下方的關節會因為前肢施力而改變動作。

旋轉軸

旋轉軸（圖35中的實心白圈）的主要功用是提高身體的可動性。

■ 位於頸椎（頸部）與胸椎（胸部）交會處的旋轉軸負責頭與頸的向上、向下運動。

■ 位於胸椎與腰椎交會處的旋轉軸負責軀幹部位的運動。尤其肉食性動物於奔跑時特別需要這個旋轉軸的協助。

■ 點頭動作由頭頂部和頸部關節的旋轉軸負責。

■ 尾骨的動作產生自位於薦椎與尾椎之間的旋轉軸。

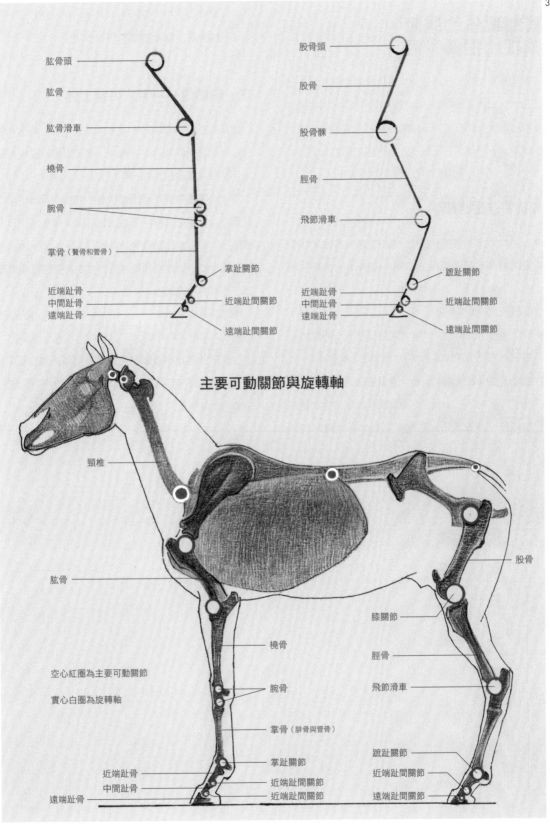

肱骨頭

肱骨

肱骨滑車

橈骨

腕骨

掌骨（贅骨和管骨）

掌趾關節

近端趾骨
中間趾骨
遠端趾骨

近端趾間關節

遠端趾間關節

股骨頭

股骨

股骨髁

脛骨

飛節滑車

蹠趾關節

近端趾骨
中間趾骨
遠端趾骨

近端趾間關節

遠端趾間關節

主要可動關節與旋轉軸

頸椎

肱骨

空心紅圈為主要可動關節

實心白圈為旋轉軸

橈骨

腕骨

掌骨（腓骨與管骨）

掌趾關節

近端趾骨
中間趾骨
遠端趾骨

近端趾間關節

近端趾間關節

股骨

膝關節

脛骨

飛節滑車

蹠趾關節

近端趾間關節

遠端趾間關節

實體寫生的同時
捕捉比例與骨骼

累積更多知識後，可以藉由戶外寫生從中學習更多技法。這個單元所介紹的練習方法將有助於大家提升比例設定的技巧與能力。關於各種動物的骨架結構，大家可以先將焦點置於自己比較熟悉的部位。

先從快速速寫起手

■ 一開始腦中要先有手腳線條的概念，畫出動作的要點與背部獨具特徵的曲線。先畫出火柴棒拼湊的姿勢就夠了，而軀幹部位可以加上一個長方形比例區塊（圖36上）。

■ 以火柴生物為地基，沿著設定好的比例畫出形體，這樣初步素描就完成了（圖36下、圖37）。

這樣的步驟對繪圖來說是非常重要的起手式，不僅容易了解基本骨架構造，也能清楚看出位於動物體內的旋轉軸，確實掌握這兩點就能畫出各種靈活的動作。尚無法做到這一點的話，必須多加磨練技巧。沒有其他問題後，讓我們進入下一個階段。

下一個階段——用水彩筆上色

就算進展至下個章節，大家還是能隨時回到這個部分重新練習。畢竟除了構造外，輪廓形體也是極為複雜且具有密切關連性的一部分。

為了方便使用畫筆畫圖或快速打底稿，可以先用能覆蓋於水彩畫上的媒材配置大致形體。像是原子筆或墨汁等不易被水彩顏料暈染的媒材（圖38上），後續再用非常淡的水彩顏料和適當排刷上色，這樣就能捕捉動物的輪廓與躍動感（圖38下）。

透過簡單的方法重現動物特徵與動作，並且熟記動物的基本形狀（請參照圖2下、圖9上），不僅增添樂趣，也有助於大家自由嘗試並完成更多簡單的素描圖（圖39下）。像這樣直接使用排刷畫出大型動物的形體與線條也十分有魅力（圖40）。

從可動部位起手

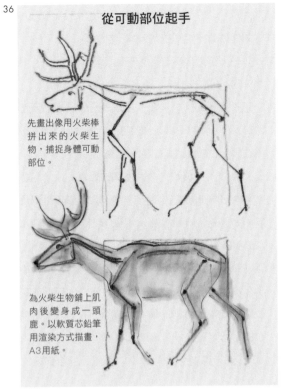

先畫出像用火柴棒拼出來的火柴生物，捕捉身體可動部位。

為火柴生物鋪上肌肉後變身成一頭鹿。以軟質芯鉛筆用渲染方式描畫，A3用紙。

火柴生物的動作表現

範例為斑馬。
石墨畫，A3用紙。

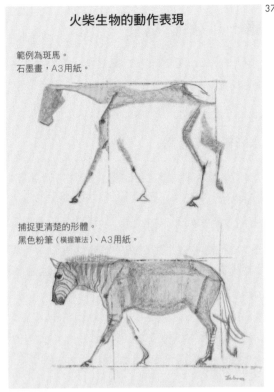

捕捉更清楚的形體。
黑色粉筆（橫握筆法）、A3用紙。

利用火柴生物來設定粗略比例

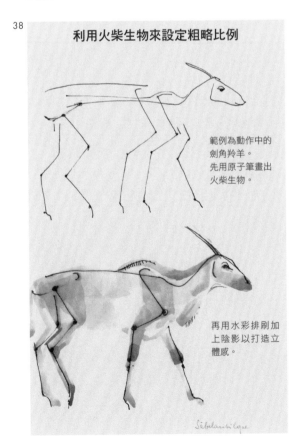

範例為動作中的劍角羚羊。
先用原子筆畫出火柴生物。

再用水彩排刷加上陰影以打造立體感。

用排刷快速設定比例

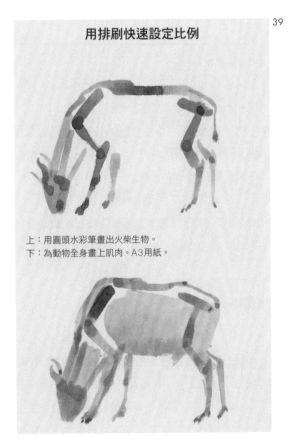

上：用圓頭水彩筆畫出火柴生物。
下：為動物全身畫上肌肉。A3用紙。

第一次實體寫生

　　畫一隻位於三維空間中的立體動物，作畫過程中同時要思考前縮透視法與身體重疊部位。

水彩筆素描指南

　　請大家準備單色顏料與水彩筆，按照以下步驟素描（請參照圖40）。

■ 不要畫在事先勾勒好的輪廓上，容易變成剪影畫。

■ 寬版筆觸與細部間產生相輔相成的效果。無論寬筆觸或細線條，兩者都不要過度雕琢，盡量以最快速度完成。

■ 開始使用水彩筆作畫。水彩筆素描並非直接仿效鉛筆或粉筆等乾性媒材的作畫方式，水彩筆素描必須有水彩筆特有的表現與質感。

■ 想自然表現出動物身體上的凹凸，必須在身體各部位製造不同濃淡的色彩變化。初學者若想保留形體輪廓線，務必得等第一層顏色乾了之後再疊上第二層色彩。

■ 顏色乾了之後再塗抹一次，色度會變強，但特別留意塗抹太多層會明顯黑一塊。

■ 物體和空間要素可以透過刻意不上色的區塊來表現。顏色未乾的區域不要重複塗抹，也注意勿讓形狀互相交疊。若有部分四肢互相交疊的情況，可以嘗試使用這種方法來處理。

■ 使用刷毛不順的平頭或圓頭筆容易產生類似斑點的效果，但大膽使用也無妨。

挑戰不同視角

　　從正前方或正後方畫結構素描時，會發現原本已經很熟悉的架構卻在突然間變得陌生，會因此感到煩惱或困惑也是在難所免。這時候請大家再次仔細觀察圖31-34。圖中有正面看到的四肢與背面看到的四肢，可以清楚看到各部位構造與彼此在空間中的相對位置，大家可以試著將這些圖解中的概念套用到其他種類的動物身上。

■ 回想一下位於頂端的肩胛帶呈歌德式尖拱形狀（請參照右圖）。

■ 為了使肩關節向外突出，可以大幅度縮短前肢肱骨的長度（圖41、42）。畫的時候要讓幾乎隱藏在後方的肘部也能自然呈現在大家眼前。

■ 除此之外，特別留意兩側前臂的線條。以反芻動物為例，前臂通常呈X字形，下臂則稍微向外側展開（請參照圖58）。還有圖41中經變形處理的前肢和後肢構造。

■ 這裡並非要表現誇張的解剖構造，而是要讓大家了解當我們實際面對這些管狀骨骼時，看起來其實是有點向後方傾斜（圖41左），而且後肢骨骼清楚連接至環狀骨盆。仔細觀察對象物，並在傾斜的前後支柱中間插入軀幹部位。圖42是整合過後的完整體。

水彩筆素描

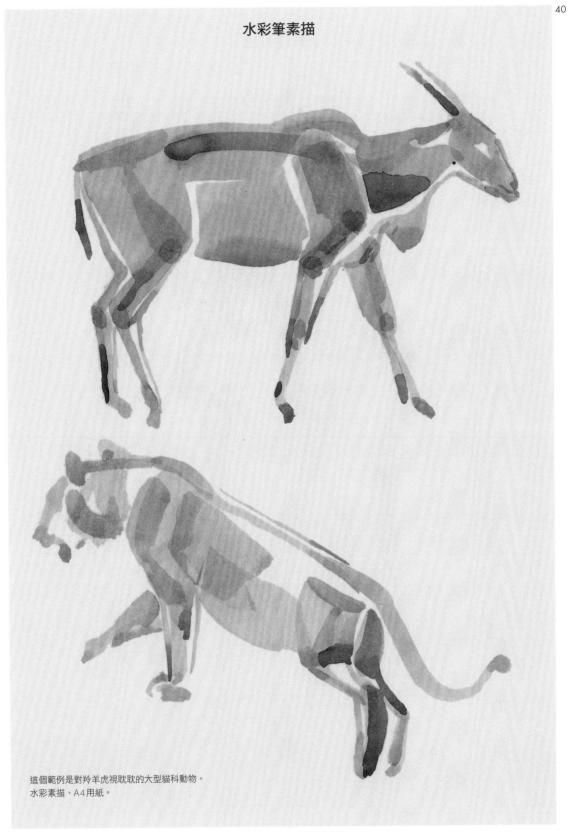

這個範例是對羚羊虎視耽耽的大型貓科動物。
水彩素描、A4用紙。

如這張正面圖以前縮透視法表現的情況下，各
部位結構的組合必須更加明確。在這張圖中，
四肢的角度呈現尤其重要。軟質芯鉛筆速寫、
A4用紙。

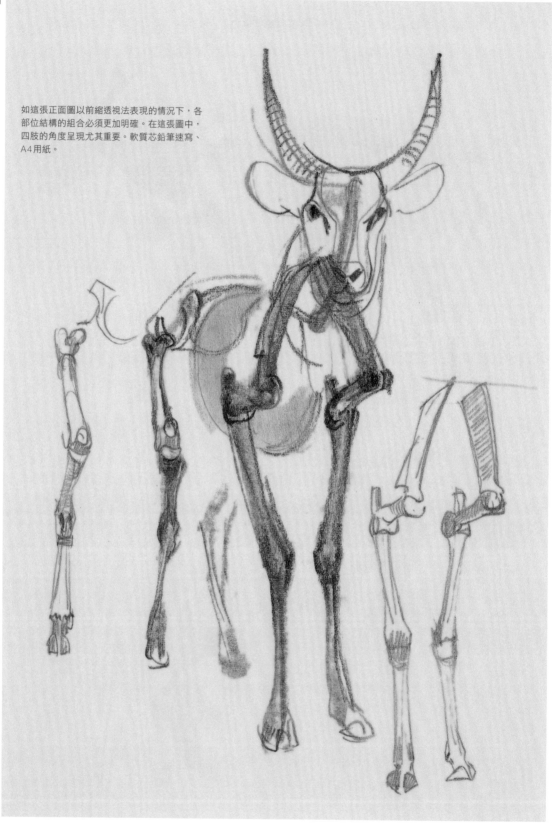

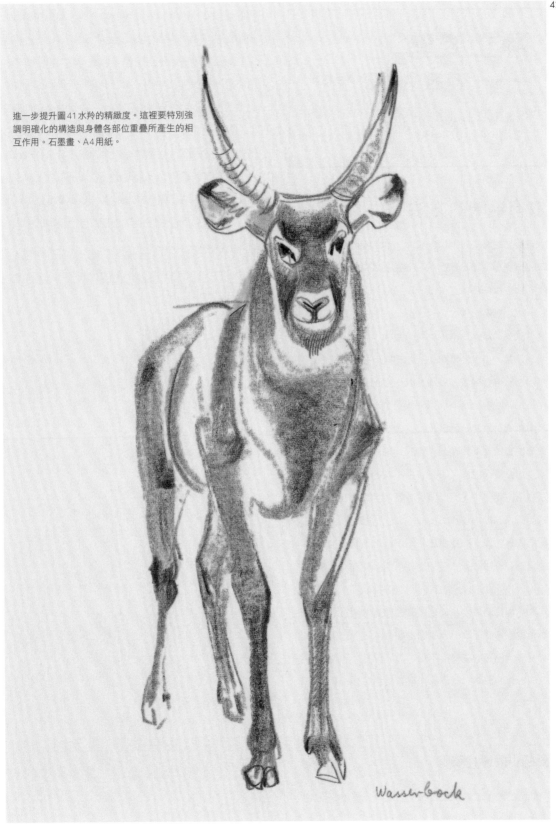

進一步提升圖41水羚的精緻度。這裡要特別強調明確化的構造與身體各部位重疊所產生的相互作用。石墨畫、A4用紙。

Wasserbock

靜止姿勢
—— 靜態中與動態中
Relaxed and Animated Positions of Rest

取得平衡的方法

在靜止狀態下，無論動物或人類的身體都不會發生如動態中那麼激烈的行動，而且同樣會繼續施力於身體各部位以保持全身平衡，這時候的姿勢也都非常安定。也就是說，動物不管是站、是坐，還是睡覺休息，只要姿勢安定就不會失去平衡，內部平衡也不會輕易瓦解（這算是一種本能）。動物處於平衡狀態時，其內部狀態也會表現在外觀和動作上。當體內和體外都保持平衡狀態，我們稱這樣的姿勢為〈靜態姿勢〉。

但動物不可能一直靜止不動，牠們會低頭吃東西、抬頭巡視四周、轉轉頭、豎起耳朵、搔鼻子、舔舐身體、用腳磨蹭地面，隨著各種不同的動作，時而移動四肢以改變重心、時而伸展身體或抓握個什麼東西。總而言之，動物就算處於靜態模式也依然有多到數不清的各種動作。即便處於平衡狀態，也會無意識地不斷重複重心移動與恢復的過程。用腳梳理身上的毛而以另外3隻腳站立，或者向左右擺動頭部，這一連串的動作都會刺激全身。前肢若脫離正常角度，骨盆軸心也會在彎曲腳時於水平面上移動。就算處於靜態姿勢，身體仍舊必須保持平衡，而「保持」平衡勢必會造成形體的改變，我們必須學習這種運作規則，並且清楚掌握。

動態中的靜止姿勢

動物於動態中的靜止姿勢乍看之下處於極為安定的平衡狀態，但其實內部平衡形同動態中，也就是說身體動作和運作機制跟運動時一模一樣。動態中的靜止姿勢也能成為一幅極具表現力的圖畫（圖64），完全沒有靜止不動的感覺。憤怒、抵抗、好鬥不屈服時，用力蹬地以保護食物時，為了提高安定性而張開四肢用力踏於地上時，或者為了減少被攻擊的面積而蹲踞地面時，這些姿勢最適合用來表現動態中的靜止姿勢。在那個瞬間，動物其實是全神貫注於那個動作。

有時為了某個動作，動物會一直靜止不動，算是一種行前準備，為了盡情釋放能量的事前準備狀態。大家無須刻意強調從靜態中靜止姿勢移行至動態中靜止姿勢的轉換點（反過來也是）。

重心與底面之間的平衡關係

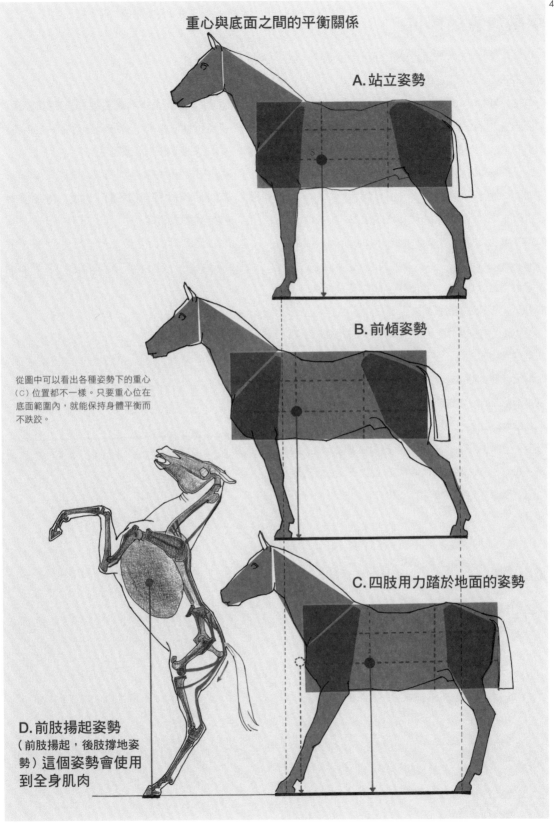

A. 站立姿勢

B. 前傾姿勢

從圖中可以看出各種姿勢下的重心（C）位置都不一樣。只要重心位在底面範圍內，就能保持身體平衡而不跌跤。

C. 四肢用力踏於地面的姿勢

D. 前肢揚起姿勢
（前肢揚起，後肢撐地姿勢）這個姿勢會使用到全身肌肉

承載體重的部位

以人類來說，支撐體重的部分（亦即足底）很小，但動物不一樣，基本上都很大。

無論任何生物，都能不借外力獨自維持靜止姿勢，只要確實支撐重心（C），就不會傾斜或跌倒。在靜止姿勢下，為了維持身體平衡，重心必須移動至底面正上方，而動物的垂直重量（圖43、44紅色箭頭）必須落在底面範圍內。

以動物為例，重心位在3個面的交會點（圖43A）。

1. 軀幹正面1/3處的垂直面（最靠近自己的紅色垂直虛線）。

2. 軀幹下方1/3處的水平面（最下端的紅色水平虛線）。

3. 軀幹中心部位的垂直面。

重心靠近前肢部位而落在底面上方，這是維持動物高度穩定性的主因。軀幹和重心在大面積的底面上方前後移動，圖43B是軀幹向前傾斜的情況，而圖43C則是四肢用力踏於地面上的情況。

3個圖解中的足部都位在相同位置，但產生的動作皆不一樣。我們從圖中垂直向下的黑色虛線就看得出來。此外，比較底面中（相同範圍）位於不同位置的重心C（靜止姿勢下的基本重心位置）和C1、C2也能得知動作的不一樣。

縮小底面

在後肢站立，前肢向上揚起，彷彿要跳躍般的姿勢中，支撐身體的部分變小，底面也縮小至只有後肢2個足蹄的大小。這時候會有如下所示的情況。

■ 軀幹和重心向後移動至後肢2個足蹄的上方。注意馬用後肢站立時的四肢長度。

■ 從跟骨結節至頭部的肌肉因髖關節和脊椎的伸展而將全身重量向後拉。頭部和頸部向後仰、前肢抬起至胸前，這也都是協助取得平衡的動作之一。用4隻腳安定支撐全身重量時會如圖44的紅色橫線所示，身體和四肢的軸心呈水平。另外，圖44中的

灰色部分為支撐全身重量的骨骼支柱。

擴大底面

張開四肢以擴大支撐身體重量的底面範圍（圖45上），不僅不容易失衡，還能讓身體各部位自由活動，例如左右擺動頭部和頸部等。

而剛出生的小動物為了讓四肢之間能更加合作無間，站立時普遍會張開四隻腳，當重心落在軀幹部位，身體也會更加穩定。

基於上述種種理由，相信大家應該已經了解練習靜止姿勢的素描時，重心和支撐底面的大小有多麼重要了吧。

身體重量平均分布時,雙腳關節軸位於同一水平上

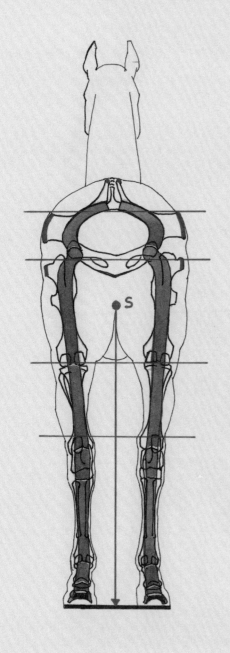

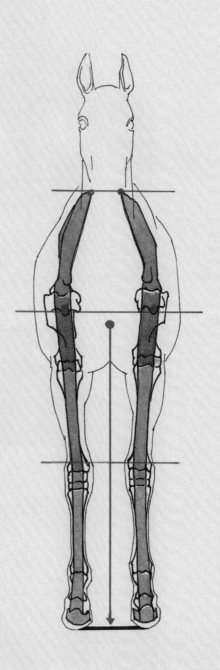

紅色標記的骨骼代表相對位置關係。

底面範圍愈大，穩定性愈高

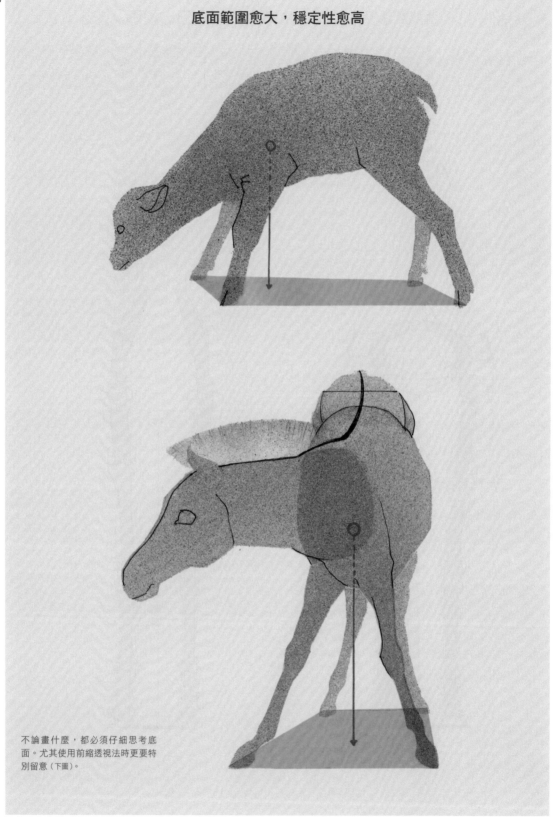

不論畫什麼，都必須仔細思考底面。尤其使用前縮透視法時更要特別留意（下圖）。

移動時隨時保持平衡

　　身體某個部位移動，其他部位也會跟著做出因應動作以維持身體平衡。從圖46左上的圖解可以看出頭部往側面移動時，重心也跟著移動。

■ 隨著重心的移動，施加於單側前肢上的重量也會跟著移動。另外一隻前肢不承載重量，僅用來維持平衡（也就是擺動腳）。

■ 兩側肩胛骨前端往擺動腳側傾斜並形成軸心。

　　同樣情況也發生在圖46下的圖解中，馬的單側後肢不承載重量時，會形成特殊形狀（請參照圖46下）。

■ 重心從C1移動至C2時，站立腳被推往骨盆方向，軀幹因此傾斜至一側。

■ 骨盆軸心下降，關節軸也往腳的方向下移。

■ 未承載體重的那一側足蹄，前端雖然也著地，但腳趾屈肌仍舊處於休息狀態。

■ 這種後肢形體改變的進程同樣也會發生在人類的雙腳，如圖46右下的圖解所示。

踏出一步

　　圖47為動物踏出一步時的景象。

■ 動物向前踏出一步時，支撐點改變導致重心跟著移動，就算將頭擺向側邊也會有相同結果（請參照圖46左上）。

■ 底面呈三角形。

■ 這時候還有另外3隻腳共同支撐身體，就算向前踏出一步，依舊可以輕鬆維持靜止姿勢。只有體重施加在同側前、後肢時（例如貓的起步），傾斜至未承載體重側的身體前後軸才會啟動平衡機制（圖47右上）。

坐姿

　　從靜止中的站姿改為坐姿時，身體會產生以下幾種

狀況（圖48上）。

■ 為了讓臀部接近地面，後肢彎曲並往前肢方向靠近，而前肢依舊如站立般維持在原本的位置。

■ 重心落在支撐身體的前肢附近，而不是前肢的正上方。

■ 改變姿勢時，胸部至腰椎處大幅度彎曲（紅色箭頭處為貓背）。

從坐姿到俯臥姿勢

　　動物從坐姿改為俯臥姿勢時（圖48下），請注意以下幾點。

■ 後肢維持同樣位置，但彎曲角度加大，而前肢往身體正面前方滑動。

■ 整個前肢放鬆，讓手肘至前臂伸直貼於地面。

■ 胸廓與腹部貼在地面上。

　　如圖48所示，俯臥姿勢下仍抬著頭表示全身還處於警戒狀態。頭部逐漸往前肢方向低垂時，代表警戒程度稍微降低。畢竟動物必須在遇到突襲狀況時，立即從俯臥姿勢改為站立姿勢。另一方面，能夠從俯臥姿勢任意翻轉至側邊，則是平衡狀態沒有受到干擾的最佳鐵證。

身體與心理

　　無論任何姿勢，既是一種單純的身體現象，同時也代表動物的心理狀態。

用3隻腳支撐身體時，身體軸心會產生變化

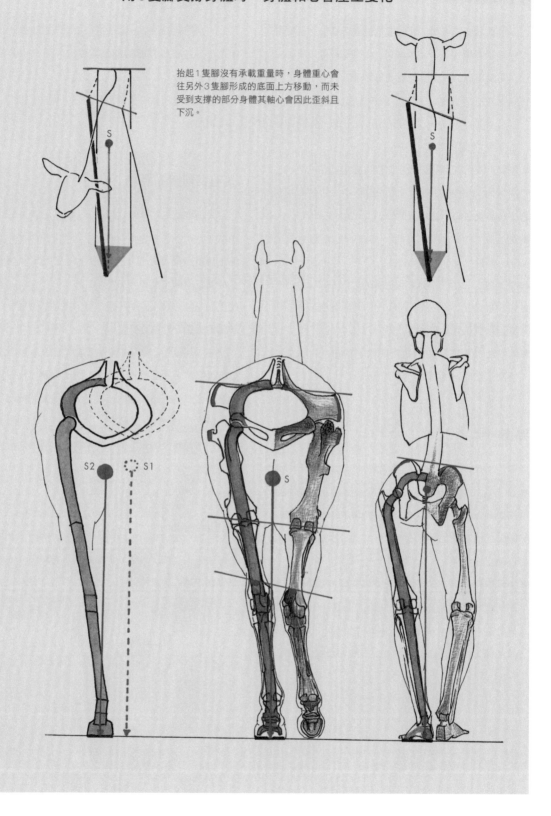

抬起1隻腳沒有承載重量時，身體重心會
往另外3隻腳形成的底面上方移動，而未
受到支撐的部分身體其軸心會因此歪斜且
下沉。

踏出一步時的姿勢

A.向前踏出腳的貓

B-C.踏出半步的狗

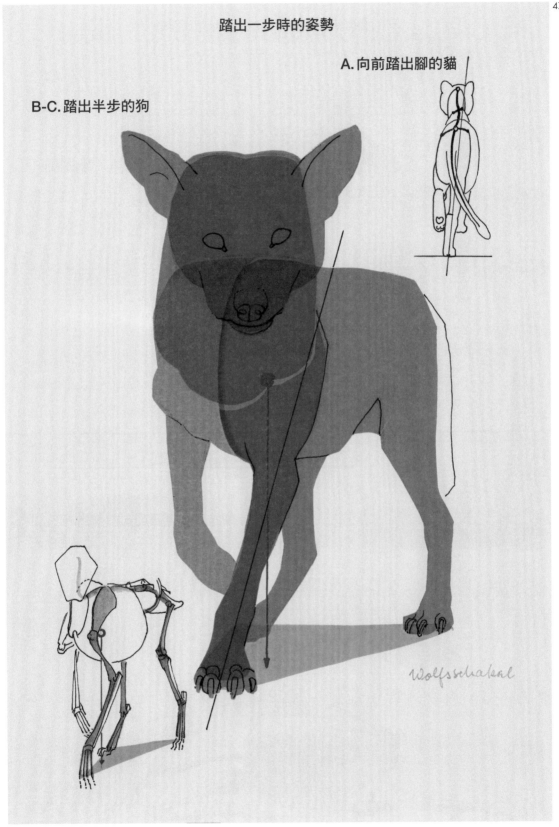

Wolfsschakal

狗的臀部著地坐姿與腹部著地俯臥姿勢

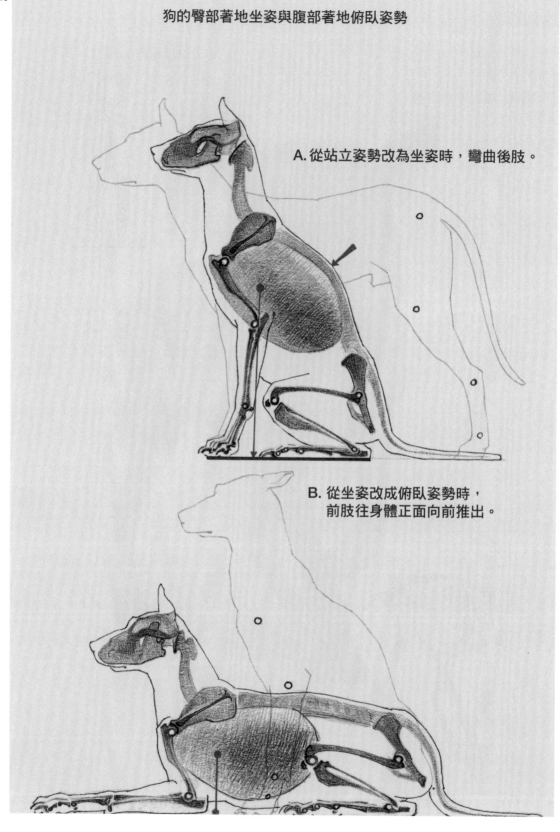

A. 從站立姿勢改為坐姿時，彎曲後肢。

B. 從坐姿改成俯臥姿勢時，
前肢往身體正面向前推出。

選擇媒材

到這邊先稍微喘口氣，我們來探討一下動物的各種形體與捕捉形體的方法。首先，我們會面臨媒材的選用。各種媒材有各自的方便性，這裡僅提供一個大方向，再來就端看大家的選擇。畢竟書中無法列出所有媒材和技巧，而選擇也是無窮的。

■ 快速捕捉對象物的重要身體部位時，可依各人喜好選用粉筆（粉彩筆或Conté粉彩條）（請參照圖50、53）。

■ 想特別強調對象物的特徵，表現對象物身體與動作的量感、力道時，可以選用黑色軟質芯鉛筆（圖57）。

■ 簽名筆、原子筆、硬質芯鉛筆等最適合用在（例如快速素描時）表現對象物於動作中的纖細形態與線條（圖52、54、55、60）。

■ 粗且角度大的石墨條既能將線條畫得粗獷，也能畫得纖細，除此之外，針對動靜對象物的線與面也都能處理得很好（圖51、59）。用濕布暈開線條時，還能呈現漂亮的輪廓與動感。具有相當高的使用價值。

■ 水彩等媒材可以用於描畫不斷改變姿勢的動物（請參照P77）。

嘗試使用各種媒材和技巧，有助於捕捉主題對象物的新面向（圖52、53）。大家試著仿效圖27B，使用不同媒材將相同對象物畫在同一張紙上吧。

以腹部貼地的俯臥姿勢進食中的小幼獅

紅色粉筆、鉛筆、A3用紙

坐姿狀態下保持高度警戒的非洲豹

臀部著地但維持張開的狀態，能使非洲
豹遇到危險時立即起身並向前衝。
灰褐色粉筆、A3用紙。

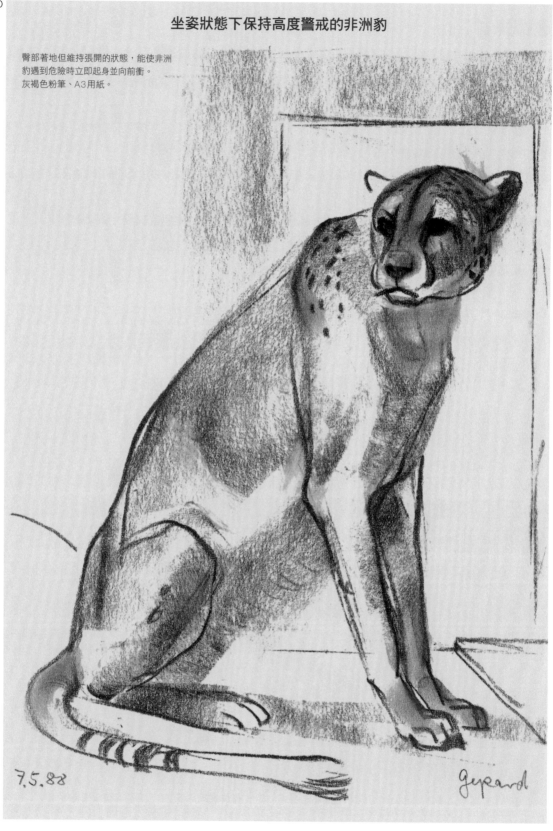

7.5.88

Gepard

弓角羚羊素描

請大家留意這種動物的最大特徵是四肢角度（尤其畫羚羊背面時）。
鉛筆、石墨條（橫握筆法）、A3用紙。

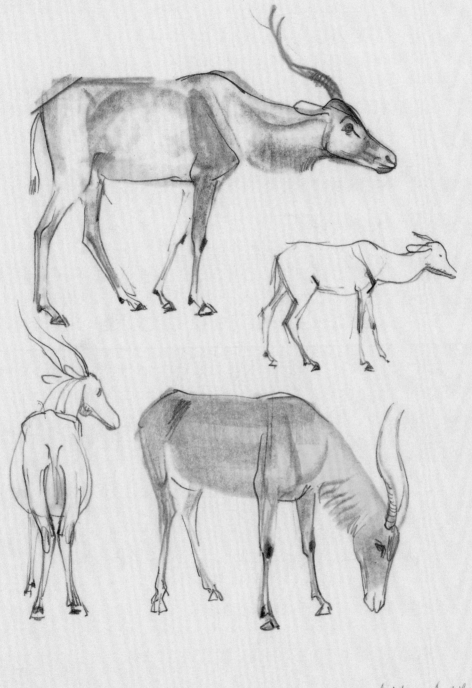

Addaxe Antilope
3. 5. 88

安氏林羚（雌性）和安氏林羚幼獸的站姿線條速寫

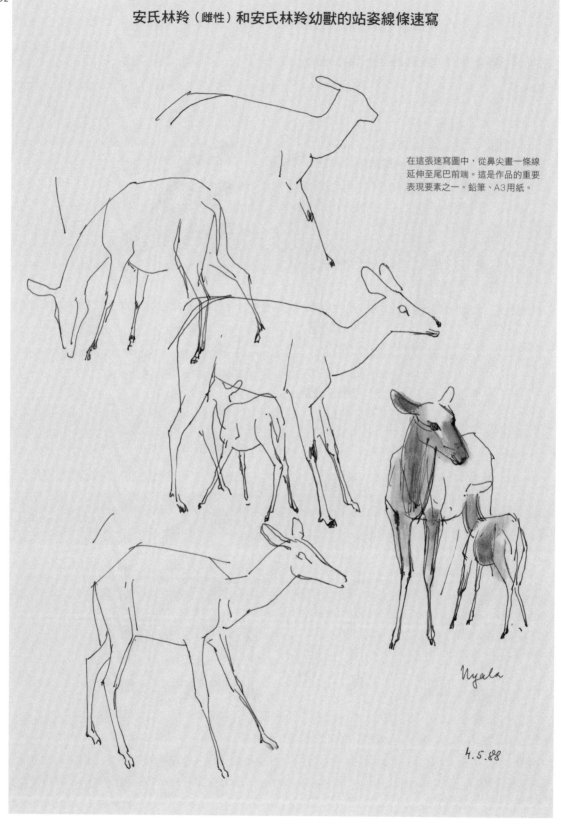

在這張速寫圖中，從鼻尖畫一條線
延伸至尾巴前端。這是作品的重要
表現要素之一。鉛筆、A3用紙。

Nyala

4.5.88

喝奶中的弓角羚羊母子

褐色鉛筆、2種粉筆、A3用紙。

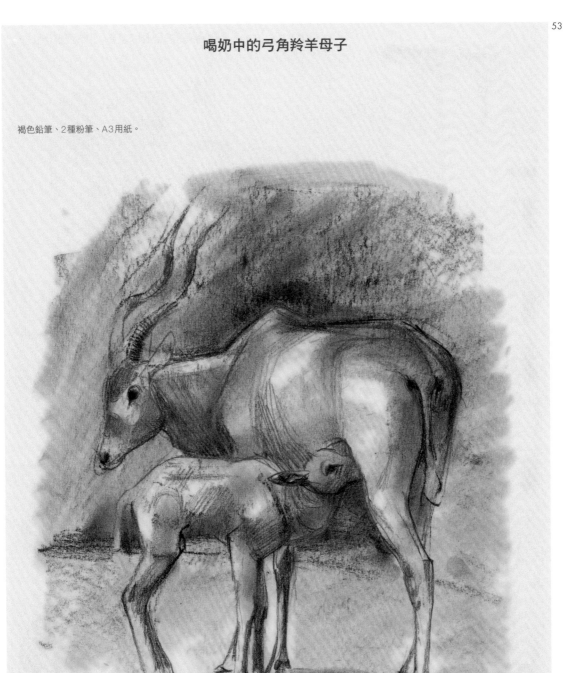

Addase-Antilope
5.5.88

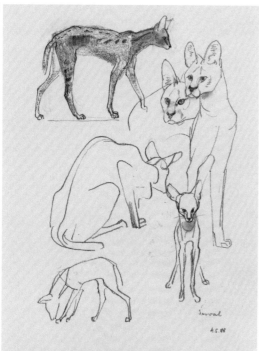

行動敏捷的野獸（藪貓）的身體構造

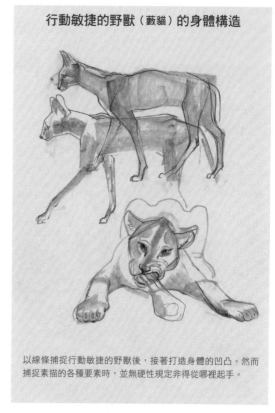

針對藪貓等動個不停的野獸，要仔細觀察牠們不斷重複的動作與姿勢。即使不完整，只要像這樣先勾勒概略外形，後續再慢慢添補至完整形體就可以了。鉛筆、A3用紙。

以線條捕捉行動敏捷的野獸後，接著打造身體的凹凸。然而捕捉素描的各種要素時，並無硬性規定非得從哪裡起手。

美洲豹的站姿與俯臥姿勢

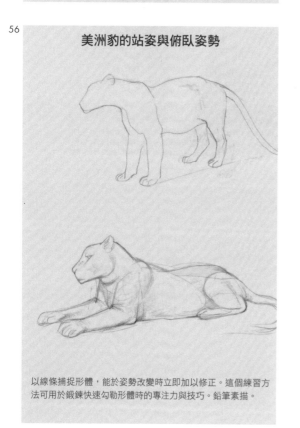

豹的俯臥姿勢

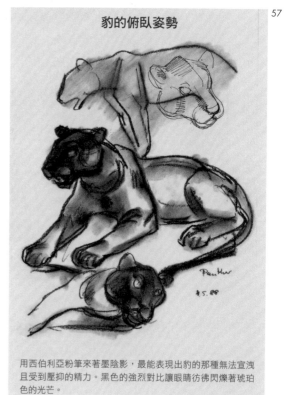

以線條捕捉形體，能於姿勢改變時立即加以修正。這個練習方法可用於鍛鍊快速勾勒形體時的專注力與技巧。鉛筆素描。

用西伯利亞粉筆來著墨陰影，最能表現出豹的那種無法宣洩且受到壓抑的精力。黑色的強烈對比讓眼睛彷彿閃爍著琥珀色的光芒。

站立姿勢下的印度大藍羚

軟質芯鉛筆最適合用來捕捉如印度大藍羚這種奔跑型動物的
纖細身形。以較不俐落的線條搭配強調深處與重疊部位的前
縮透視法。鉛筆素描、A4用紙。

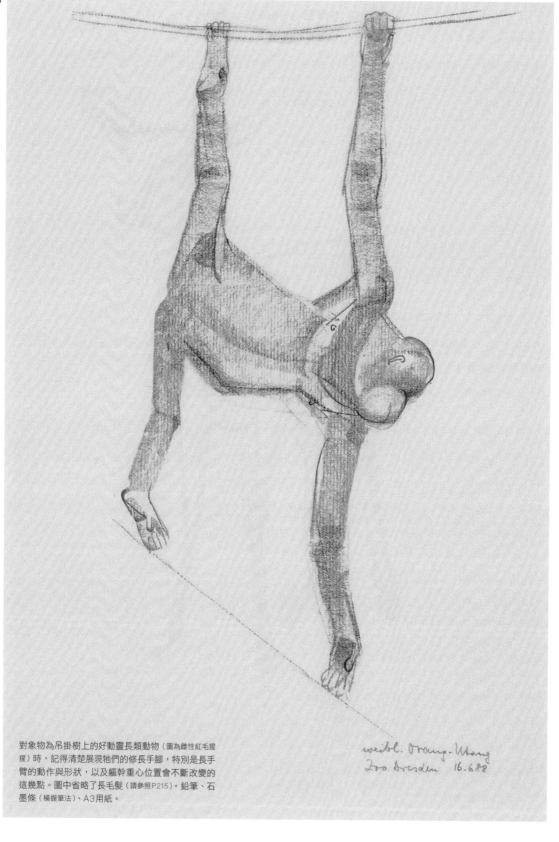

對象物為吊掛樹上的好動靈長類動物（圖為雌性紅毛猩猩）時，記得清楚展現牠們的修長手腳，特別是長手臂的動作與形狀，以及軀幹重心位置會不斷改變的這幾點。圖中省略了長毛髮（請參照P215）。鉛筆、石墨條（橫握筆法）、A3用紙。

weibl. Orang-Utang
Zoo Dresden 16.688

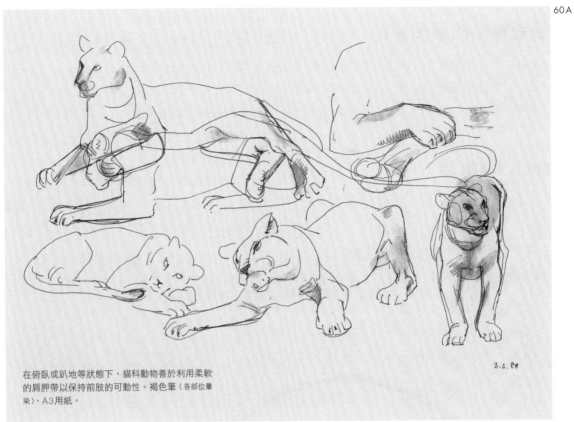

在俯臥或趴地等狀態下，貓科動物善於利用柔軟
的肩胛帶以保持前肢的可動性。褐色筆（各部位暈
染）、A3用紙。

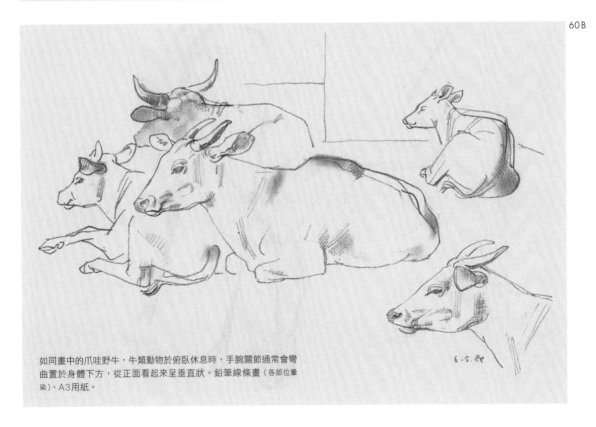

如同畫中的爪哇野牛，牛類動物於俯臥休息時，手腕關節通常會彎
曲置於身體下方，從正面看起來呈垂直狀。鉛筆線條畫（各部位暈
染）、A3用紙。

描畫複雜的靜態姿勢

動物用伸長的後肢抓搔、梳理身體等（圖61-63）各種較為靜態的姿勢其實有些複雜，即便以前縮透視法來處理也不太容易，建議大家試著先將細部變形化。

動物素描練習

描畫複雜的靜態姿勢時，各位可以嘗試以下作法（圖61）。

1. 畫出從單側後肢連接至對應前肢的脊椎線條，試著粗估對象物的立體弧度。

2. 嘗試以各個角度畫出支撐體重的3隻腳。

3. 畫出肩部的肩胛骨形狀。

4. 畫出背部至頸部的線條。

5. 基於脊椎和底面的相關性，決定好頭部位置。相信只要親自跟著畫一遍，便能順利將各部位構造組合成整個軀體。

6. 詳細觀察重疊部分。哪個區塊和哪個區塊重疊。

7. 最後，相對於有稜有角的四肢，畫出圓潤的身體曲線，並將足底細節以從表面看得見的方式表現。

61

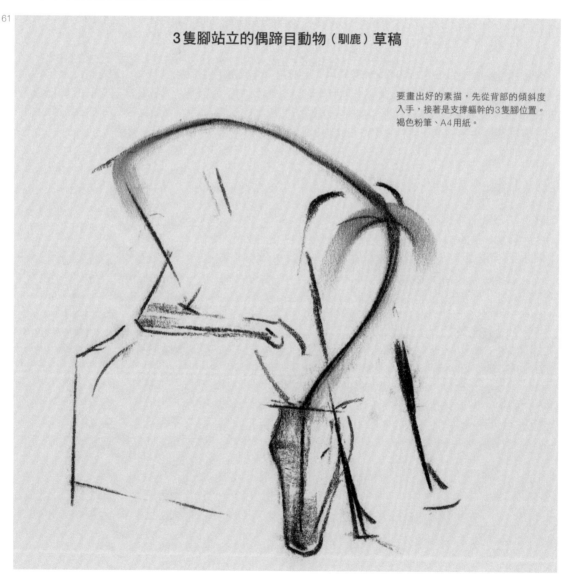

3隻腳站立的偶蹄目動物（馴鹿）草稿

要畫出好的素描，先從背部的傾斜度入手，接著是支撐軀幹的3隻腳位置。褐色粉筆、A4用紙。

進入第二階段的用3隻腳站立的馴鹿。將圖61畫
得更精準些。留意軀幹、頸部、四肢已經逐漸有了
厚度。褐色粉筆、A4用紙。

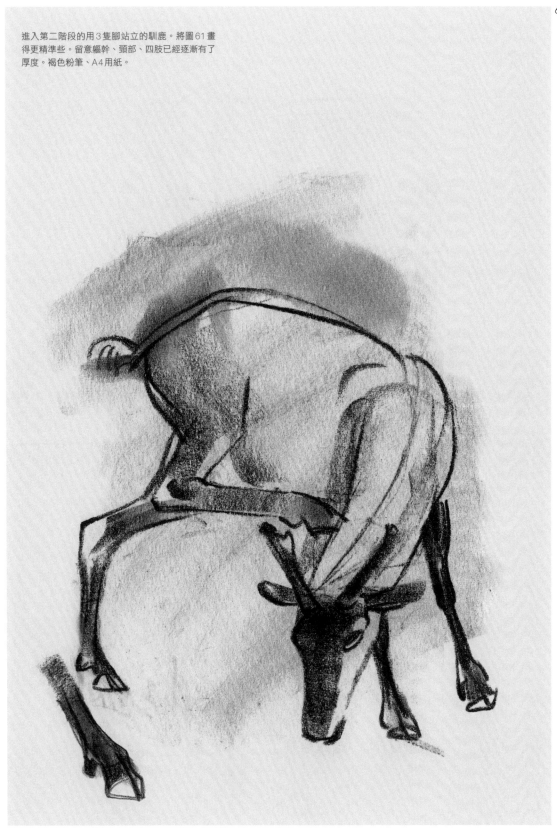

解決構造問題後，若對象物為羚羊類動物（這裡是
弓角羚羊），必須另外思考柔軟的軀幹如何「垂掛」
於支撐用卻看似不牢固的腳與腳之間。

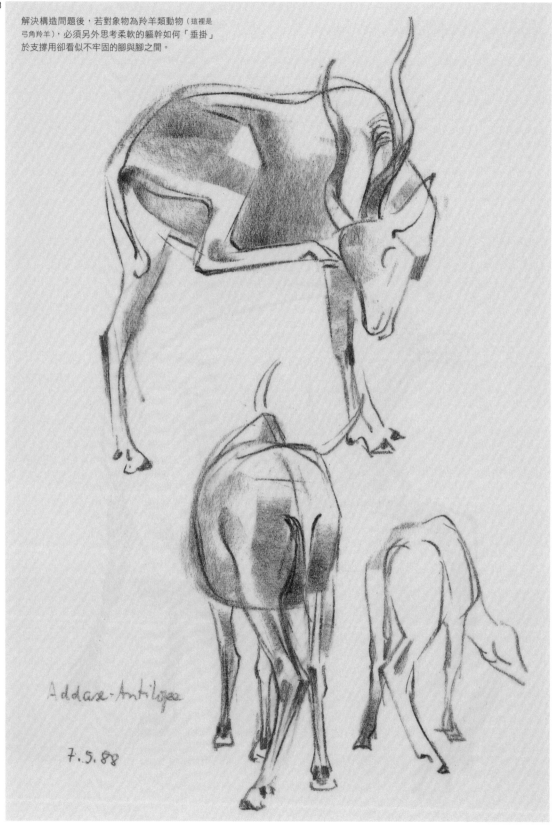

Addax-Antilope

7.5.88

嘗試使用排刷素描

好比用圖畫做筆記的概念，我個人很喜歡用水彩筆隨手畫出對象物，而且我覺得這種方式有助於提升學生的作畫技巧。依個人喜好選用其他快乾型媒材也可以。例如鉛筆、簽字筆等，能快速將知性、視覺記憶、想像力、直覺產物描繪於紙上。圖64維持動態中靜止姿勢的獅子，便是出自粗字簽字筆的作品。將獅子緊盯獵物並埋伏於一旁的姿態表現得非常傳神。

學會使用水彩筆快速素描後（需要不斷練習，勇於面對無數次的失敗），再來必須具備水彩畫所需的表現力，並進一步發揮這種表現力（圖65-69）。舉例來說，需要以下幾種能力。

■ 透過直覺瞬間掌握動物整體印象的能力。

■ 略過瑣碎細節的能力。突顯令人印象深刻的本質形體。

■ 瞬間看過（包含動物的動作轉換）就能回想起遺覺記憶的能力。

■ 能一眼看出動作中最重要的部分與表現方式的專注力。

■ 有足夠技術立即畫出或修正身體部位之間的輪廓。

■ 期許自己能畫得比過去更快速且順手。

■ 有足夠勇氣讓一幅構圖好的作品成為未完成的半成品。

■ 有能力讓自己的半成品在別人眼中可以單憑雙眼和想像力去加以完成。不畫輪廓線就能揮筆成形的能力。

另一方面，不要為了修正錯誤而不斷在圖上補缺拾遺，這樣反而容易變成完全不一樣的形體。

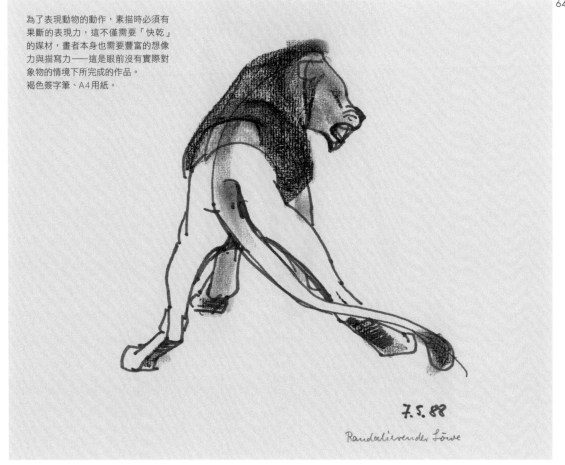

為了表現動物的動作，素描時必須有果斷的表現力，這不僅需要「快乾」的媒材，畫者本身也需要豐富的想像力與描寫力——這是眼前沒有實際對象物的情境下所完成的作品。
褐色簽字筆、A4用紙。

64

7.5.88

Raudalievender Löwe

印度大藍羚的快速素描

使用排刷素描不僅能快速上色，還有助於專注
在捕捉畫作主題的重要部位。觀畫者能輕易判
斷出哪些部位是刻意留下的空白。
水彩用排刷、A4用紙。

仔細觀察後的排刷素描

使用排刷來捕捉動物的動
作——不需要事前打草稿。
排刷、水彩、A4用紙。

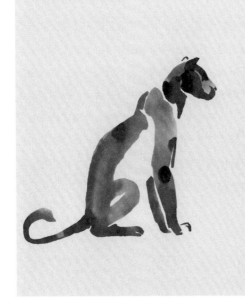

打哈欠的小幼獅

多虧使用這種媒材才能省
略一些非必要的細節,畫
出閒適感的同時,外觀形
體的布局也顯得較為豪邁。
排刷、水彩、A4用紙。

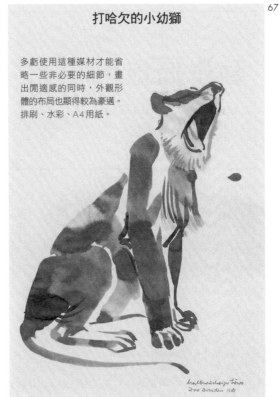

快速素描豹的動作表現

排刷運筆給人大氣的感覺。要完美表現形
體,必須刻苦耐勞地勤加練習。
排刷、水彩、A3用紙。

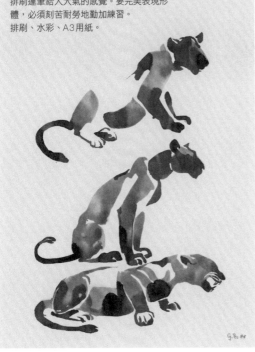

緩步慢行的豹

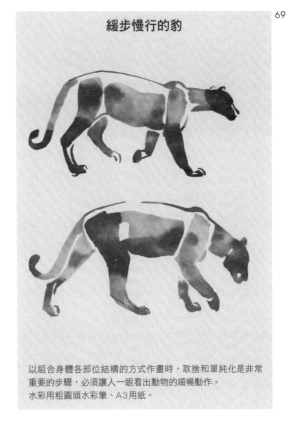

以組合身體各部位結構的方式作畫時,取捨和單純化是非常
重要的步驟,必須讓人一眼看出動物的順暢動作。
水彩用粗圓頭水彩筆、A3用紙。

動作捕捉

Capturing Movement

〔靜止→運動〕時的施力

如先前所說明，從靜止狀態變成運動狀態時，身體被推向前方而傾斜，導致身體平衡受到破壞。一旦偏離重心，身體容易摔倒或傾斜至重心所在方向。請參照圖70的圖解和以下說明，了解從直立靜止狀態變成向前運動時的移動過程變化。

■〔靜止→運動〕時的關鍵在於前肢底面的傾斜邊緣（請參照圖43）。

■C1（重心）偏離原位，被推向傾斜邊緣前端的C2位置。

■動作的產生來自後肢，在各種不同角度下的肌肉負責將關節向前推送（紅色橫向箭頭）。

■這個過程的旋轉軸是被牢牢固定的單側後肢。

■一般而言，哺乳類動物的2隻後肢不會位於同樣高度，也就是不會互相平行，其中一隻腳會稍微偏向前方。像這樣單側後肢向前傾斜，才能隨時有來自後方的推進力。

■關節運動過程中，髖關節大幅度向前伸展，從骨盆往脊椎方向擴展，因此身體重心也跟著被推至正面的傾斜邊緣前方（紅色虛線為重心）。

■前肢不吸收來自後方的推進力，又或是前肢不向前推進的話，動物會因此摔倒在地。

■只要動作順暢進行，來自後肢的推進力便會不斷向前推送（圖70下）。

■向前推進的後肢稱為站立腳，而隨之擺動且不承載體重的腳稱為擺動腳。

■動作持續不斷時，被著地腳正上方的臀部所覆蓋的範圍會比從站立姿勢向前踏出一步時還要大。

推進力的原理

想要了解推進力的原理，最簡單的方法就是試著自己模擬一遍。取一根棒子或鉛筆，將下端貼著桌面豎起來，試著在下端不動的情況下轉動上端，大家應該會發覺無論上端的動作多大，下端僅是小幅度地跟著小轉一下。基於同樣道理，直立的人類只要稍微收縮雙腳下半段正面的肌肉讓足底和雙腳下半段間的角度變小，就能保持雙腳穩定不搖晃，重心也會往前移動並跨越至傾斜邊緣（足部正面前端）前方。

後肢角度於行進中伸展，因此重心往傾斜邊緣偏移

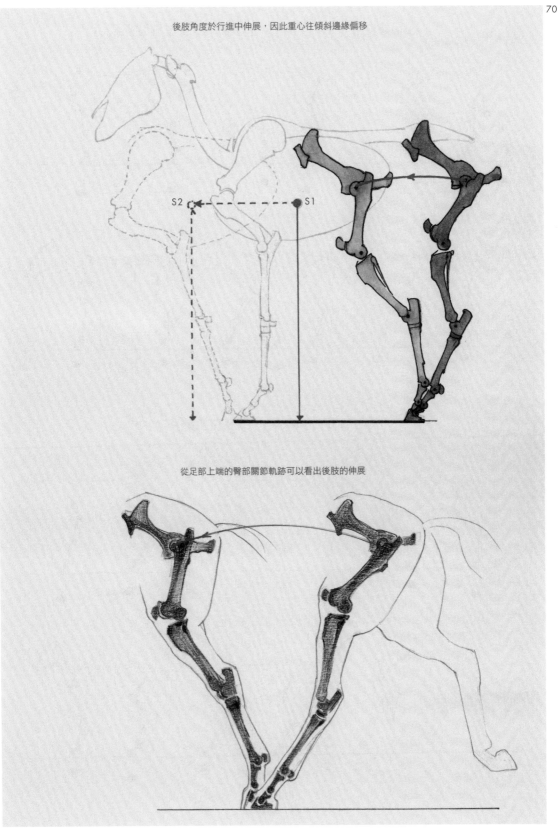

從足部上端的臀部關節軌跡可以看出後肢的伸展

四足類動物（馬）慢步（walk）時的四肢位置關係

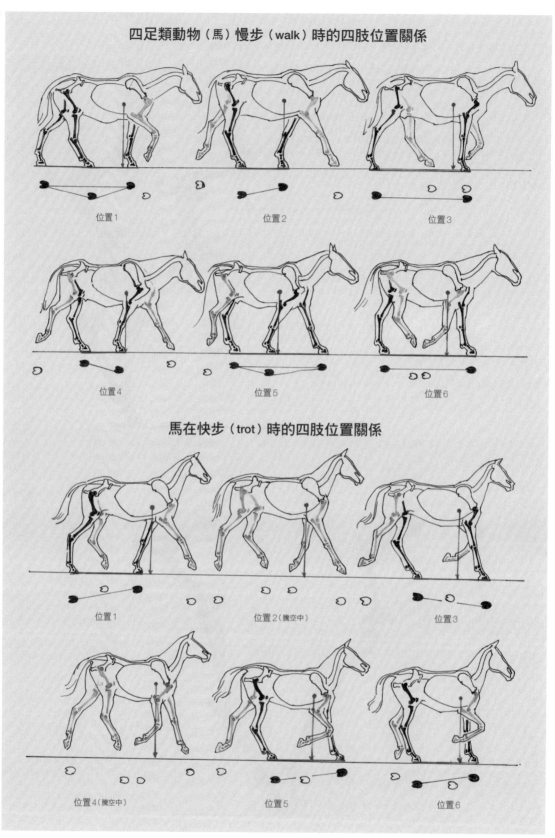

位置1 位置2 位置3

位置4 位置5 位置6

馬在快步（trot）時的四肢位置關係

位置1 位置2（騰空中） 位置3

位置4（騰空中） 位置5 位置6

四足類動物跑步方式圖解
(以馬為例)
慢步、快步、跑步、跳躍

這一類動物的步法主要為4拍子的對側步和2拍子的斜對步。依速度可分為慢步、快步、跑步、跳躍等。在自然步法中，4隻腳輪流擔任重心腳。

慢步（walk）

慢步的基本形如圖71上2列所示。馬的移動速度慢，隨時都有3隻腳落在地面。不會有單隻腳承載體重或任何一隻腳不承載體重的情況。

位置1 右後肢、左後肢、左前肢承載體重，右前肢向前擺動。

位置2 位置2左後肢不承載體重，左前肢和右後肢維持載重狀態，右前肢為準備著地而伸直。

位置3 位置3右後肢承載體重，左後肢向前擺動並順勢將新的推進力向前傳送，並由右前肢承載體重。這時候的右後肢和右前肢承載相同重量。

位置4 位置4左後肢和右前肢承載體重（對角線支撐：與位置2相反）。

位置5 位置5左後肢、右前肢、左前肢承載體重（3點支撐）。

位置6 位置6右前肢離地，左後肢和左前肢支撐體重（與位置3相反，改由左側2隻腳平均承載體重）。

快步（trot）

速度比慢步快一些，在位置2時有四肢騰空的瞬間（圖71第3列）。各階段的四肢位置如下所示。

位置1 右後肢和左前肢呈對角線支撐體重。右前肢和左後肢向前擺動。

位置2 全身騰空——右後肢和左前肢離地，右前肢和左後肢尚未落地。

位置3 左後肢和右前肢呈對角線支撐體重。

位置4 全身騰空——左後肢和右前肢離地，左前肢和右後肢尚未落地。

位置5 右後肢和左前肢呈對角線支撐體重。

快步過程中會由位於對角線上的2隻腳支撐體重，也就是對角肢輪流於騰空前後動作。

跑步（gallop）

跑步圖解如圖72上2列所示。速度更快，看起來彷彿在跳躍。跑步過程中支撐腳由3隻→2隻→1隻，然後全身騰空。騰空前支撐體重的那隻腳主要負責蹬地，給予馬匹宛如要跳起來的力量。

跳躍（jump）

跳躍的圖解如圖72第3列所示。

位置1 離地——在遇到障礙物之前離地，後肢用力拉長，前肢向內側彎曲，而頭部向前伸展。

位置2 騰空——馬匹跨越障礙物時，前肢和後肢都微微彎曲。

位置3 落地——伸直的前肢著地，後肢彎曲。背部略呈凹狀，頸部和頭部被向後拉。

其他動物的動作

試著比較現在學習中的對象物（馬）和其他動物的動作。圖72最下列為全速向前奔跑的狗。

位置1 後肢蹬地的同時，前肢被向上拉起。

位置2 前肢和後肢各自向前、向後拉長，背部伸展的同時全身騰空。

位置3 前肢落地，後肢伸向前肢的前方並為下個動作做準備。背部呈拱形。

如圖73所示，長頸鹿和大象會有左右對稱的對側步步法。特徵是由同側的2隻腳負責支撐體重，右後肢、右前肢→左後肢、左前肢輪流交換。也因為這樣的緣故，身軀容易左右搖晃。

馬在跑步（gallop）時的四肢位置關係

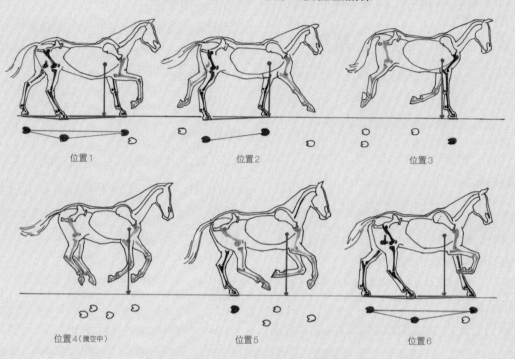

位置1　　　　　　　　位置2　　　　　　　　位置3

位置4（騰空中）　　　　　位置5　　　　　　　　位置6

馬在跳躍（jump）時的四肢位置關係

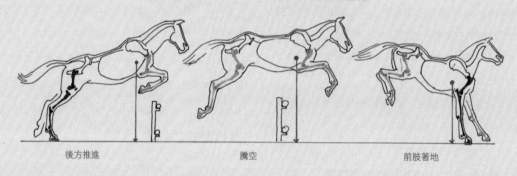

後方推進　　　　　　　騰空　　　　　　　　前肢著地

狗全速奔跑時的四肢位置關係

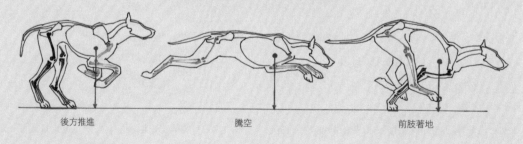

後方推進　　　　　　　騰空　　　　　　　　前肢著地

動物以對側步慢步時的3個階段

長頸鹿的慢步

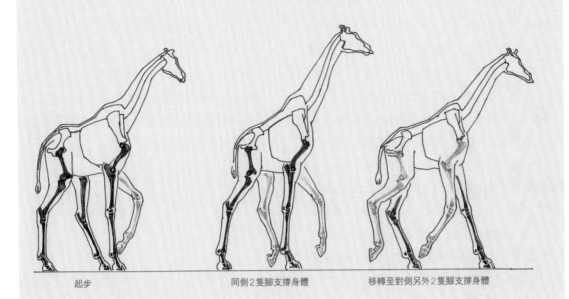

起步　　　　　　　　同側2隻腳支撐身體　　　　　　移轉至對側另外2隻腳支撐身體

成年象

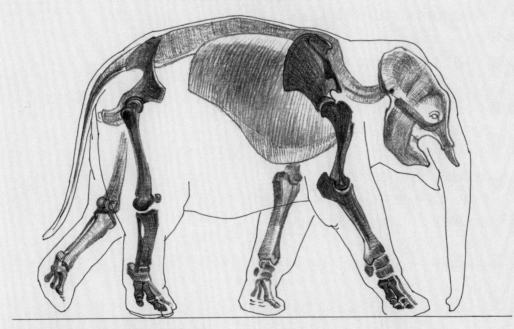

成象幾乎都用同側2隻腳支撐身體（正要提起左前肢）。

捕捉動作的方法

已經仔細觀察過靜止時的姿勢（請參照P56），也介紹過好幾種適合作畫的媒材（請參照P65、77），其實捕捉動作所需的媒材大同小異，現在就請大家嘗試練習看看。不過，我想大家應該還是習慣使用自己平時慣用的媒材，所以在這裡要提醒大家一件事，根深蒂固的習性反而容易造成進步空間受到限制。

筆者希望大家至少先記住這3個原則，使用乾性媒材，以及先從粗芯著手，再進一步使用細芯，這樣的媒材絕對會是初學者的最佳夥伴。不會發生意想不到的狀況，也不會出現突發性意外。這個大原則同樣適用於各種粉彩筆或製圖用鉛筆。細筆尖適合捕捉動作、姿勢、身體構造中的微妙之處。在本章節的最後將為大家介紹2個基於這個原則所完成的實際範例（圖79、80：後者為學生作品）。

練習方法

描畫的對象物盡量選擇能清楚看見關節部位的動物。比起一般花豹，黑豹更適合作為主題對象物，而獅子也比老虎來得合適。接下來，就請大家試著挑戰一下吧。

■ 先翻到前面，再次觀察身體構造（以圖1-9為例），試著將動物形體以火柴生物方式表現出來（圖74上）。活用動物身體構造如何運作的相關知識，畫出全身形體（圖74下）。注意不要畫成剪影圖。逐漸加上凹凸和輪廓的同時，更要留意動物於行進中會不斷伸縮的身體形狀（例如圖75的拱形背部與伸長的後肢）。這些細節是決定最終表現的關鍵。

■ 試著捕捉動物伸展四肢、靜止不動時的動作。嘗試使用平時不常用的媒材作畫。

■ 使用排刷和水彩顏料素描動作中的動物。以水彩筆透過濃淡不一的表現來打造立體感（圖77、78）。試著以不同程度的濃淡來突顯擺動腳與重心所在的腳。

■ 素描過程中若想幫動物體表上色，水彩筆會是最佳選擇（圖77、78）。

■ 使用原子筆或鉛筆來捕捉動物活動中伸展四肢時的毛流（圖79）。這時候需要善用遺覺記憶，必須集中精神緊盯動物做出相同動作的那個瞬間。

■ 如圖80學生的狐狸素描作品，將好幾個素描練習圖全集中在同一張紙上，方便仔細研究動物的動作與姿勢。為了快速捕捉動物的動作，也為了能在同張紙上畫出更多素描，記得每一幅素描圖都不要畫得太大。

大型貓科動物的步法

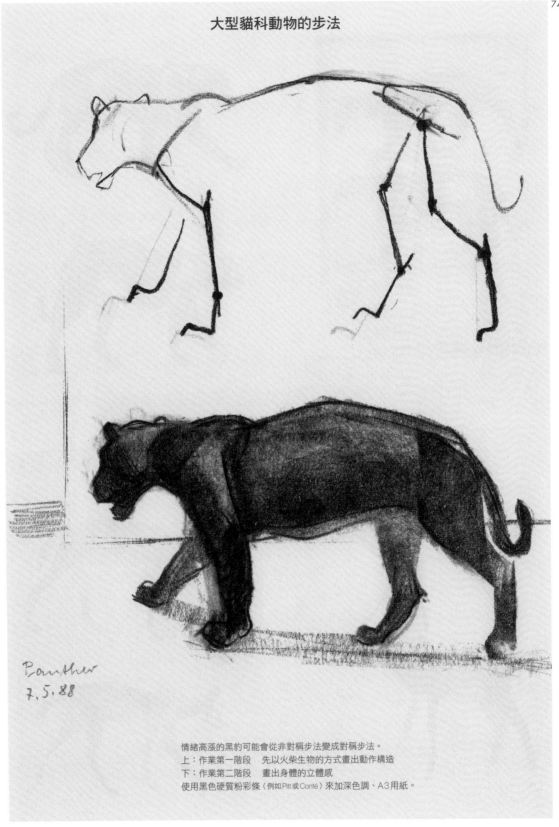

Panther
7.5.88

情緒高漲的黑豹可能會從非對稱步法變成對稱步法。
上：作業第一階段　先以火柴生物的方式畫出動作構造
下：作業第二階段　畫出身體的立體感
使用黑色硬質粉彩條（例如Pitt或Conté）來加深色調、A3用紙。

黑豹的步法

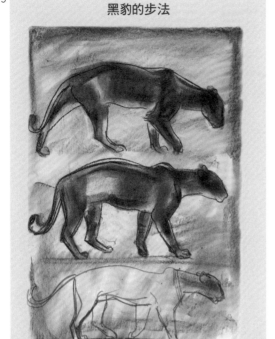

上、中間：留意伸長的後肢與即將著地的單側前肢。背景上
色後再以褐色粉筆素描主題物。
下：褐色簽字筆的素描、A3用紙。

排刷筆下的黑豹素描

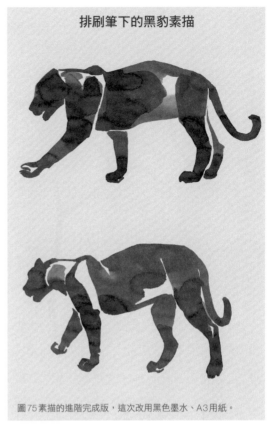

圖75素描的進階完成版，這次改用黑色墨水、A3用紙。

摩弗侖綿羊（野生綿羊）

摩弗侖綿羊素描，排刷、水彩、A4用紙。

行進中的藪貓素描

素描隨筆的重點擺在跨步走的比例、構造和步法。
排刷、水彩、A3用紙。

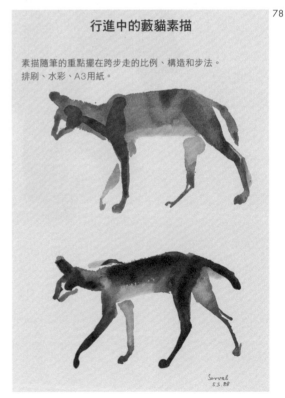

前縮透視法

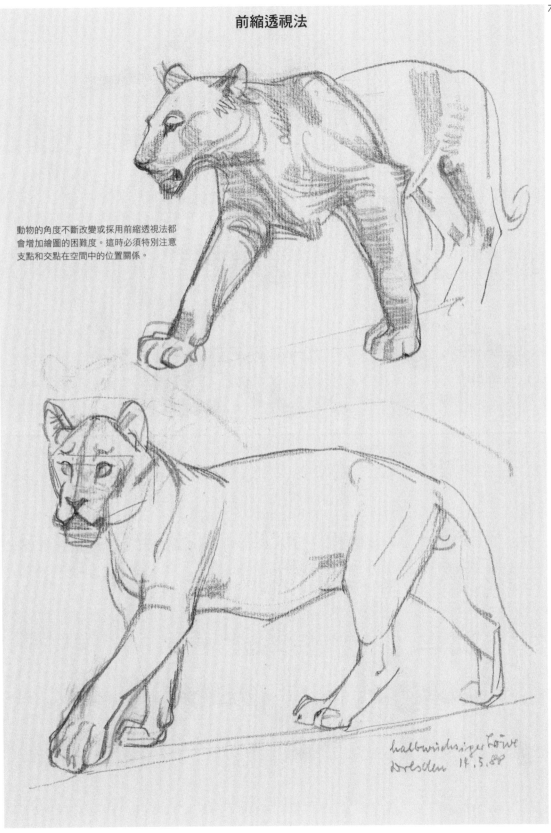

動物的角度不斷改變或採用前縮透視法都
會增加繪圖的困難度。這時必須特別注意
支點和交點在空間中的位置關係。

halbwüchsiger Löwe
Dresden 14.5.88

80

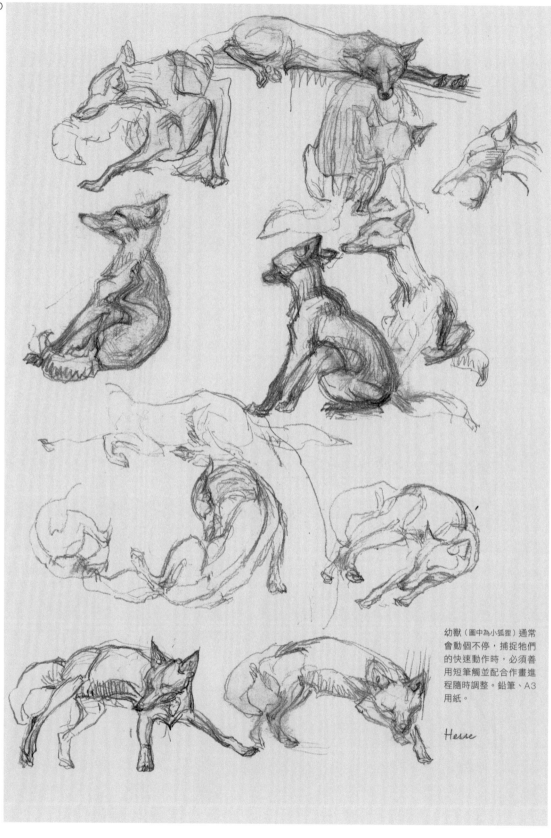

幼獸（圖中為小狐狸）通常
會動個不停，捕捉牠們
的快速動作時，必須善
用短筆觸並配合作畫進
程隨時調整。鉛筆、A3
用紙。

Hesse

動物的後半身

The Hindquarters

草食性動物、
肉食性動物的骨盆形狀

就算兩者的骨盆形狀不盡相同，同樣都處於運動中樞的地位。肌肉始於骨盆，並沿著後肢走行，因此後肢才能支撐身體，也才能靈活擺動。骨盆同時也是連結肌肉與軀幹骨骼的基礎結構，是身體〈橋〉拱圈的一部分。骨盆位於脊椎和腳骨骼之間，負責傳送重量與推進力，並且供圓筒狀的腸子垂掛。確認身體內部結構的重要功能，有助於進一步的理解。針對骨盆在構造上的重要性，請大家多留意以下幾點。

■ 形成軀幹外形的基本形體是穩定的環狀結構（骨盆），之後再由骨盆分支出許多構成其他部位的骨骼（圖81 ABC、82 C、83）。

■ 無論草食性或肉食性動物的骨盆皆呈內部為圓筒狀的拱形構造（紅色陰影），為的是承載壓力和負重，同時也為了底部要銜接2組髖關節。

■ 針對來自後肢的推進力，由位於彎曲底部的支撐點恥骨來負責吸收。

■ 在關節窩的頂端處，坐骨向後方突出並連接至坐骨結節。

■ 從恥骨往尾巴方向延伸的恥骨聯合連接至骨盆後端，並同時會經過位於左右兩側的坐骨結節。

結構要素

從筆者製作的構造圖中可以看出骨盆骨骼呈圓柱體形狀，其中幾個部位有明顯的大弧度凹凸，這在基本形體圖中也非常清晰可見（圖81 CE、82 AB的紅色部分）。至於細部要素如下所示。

■ 髖骨和薦骨結節（位於脊椎所在的臀部頂端）。

■ 坐骨結節與髂前上棘。

■ 股骨頂端的大轉子，雖非直接但也形成骨盆的一部分（圖81 E）。從圖81 E可以看出各凹凸部位之間的關係。

肉食性動物和草食性動物的骨盆差異

圖81、82所示的馬等草食性動物的骨盆形體和圖83所示的狗等肉食性動物的骨盆形體不一樣，特別是髂翼的大小和位置。想要精準描繪，請特別留意以下幾點。

■ 草食性動物的骨盆必須供沉重的腸子器官吊掛，因此需要向前方與側面突出的髂翼。髂翼像翅膀一樣擴展，終止於髂骨結節（皮膚正下方）。

■ 肉食性動物的消化道相對較薄，因此髂翼比較狹窄且幾乎呈垂直狀，僅稍微向正面展開（圖83 DE）。

■ 如圖81 E所示，草食性動物的薦骨結節屬於臀部（croup，後半身最高點至尾部頂點的區域，約相當於臀部）的一部分，這種情況在肉食性動物身上是看不到的。

■ 以馬來說，坐骨結節覆蓋於背肌下，但在牛的身上則清晰可見，用肉眼就能清楚確認坐骨結節的所在位置。

草食性動物（馬）的骨盆骨骼

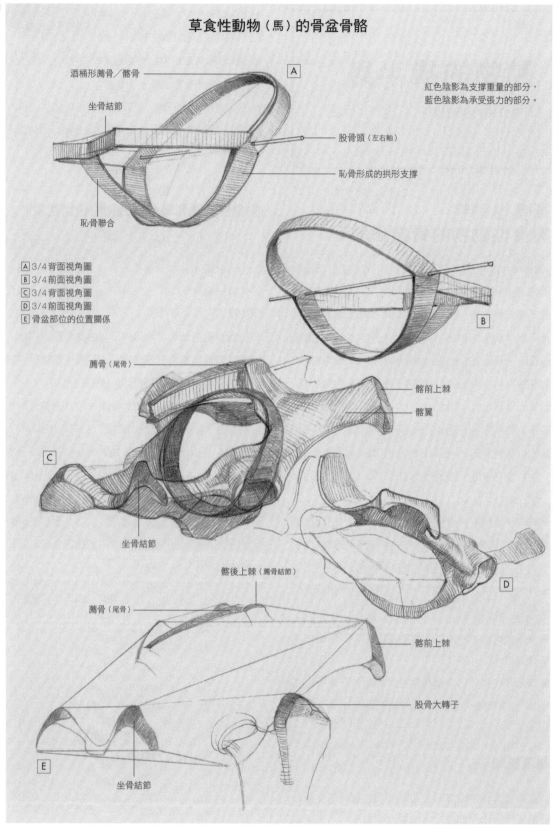

酒桶形薦骨／髂骨

坐骨結節

恥骨聯合

股骨頭（左右軸）

恥骨形成的拱形支撐

紅色陰影為支撐重量的部分，
藍色陰影為承受張力的部分。

A 3/4 背面視角圖
B 3/4 前面視角圖
C 3/4 背面視角圖
D 3/4 前面視角圖
E 骨盆部位的位置關係

A

B

薦骨（尾骨）

髂前上棘

髂翼

C

坐骨結節

D

髂後上棘（薦骨結節）

薦骨（尾骨）

髂前上棘

股骨大轉子

E

坐骨結節

草食性動物（馬）的骨盆

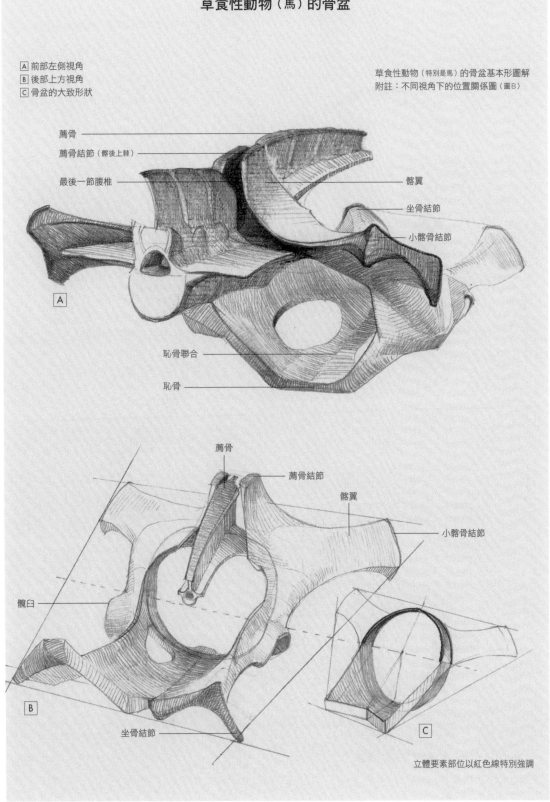

Ⓐ 前部左側視角
Ⓑ 後部上方視角
Ⓒ 骨盆的大致形狀

草食性動物（特別是馬）的骨盆基本形圖解
附註：不同視角下的位置關係圖（圖B）

薦骨
薦骨結節（髂後上棘）
最後一節腰椎
Ⓐ
恥骨聯合
恥骨

髂翼
坐骨結節
小髂骨結節

薦骨
薦骨結節
髂翼
小髂骨結節

髖臼

Ⓑ
坐骨結節

Ⓒ

立體要素部位以紅色線特別強調

肉食性動物（狗）的骨盆構造

紅色陰影為支撐重量的部分，藍色陰影為承受張力的部分。

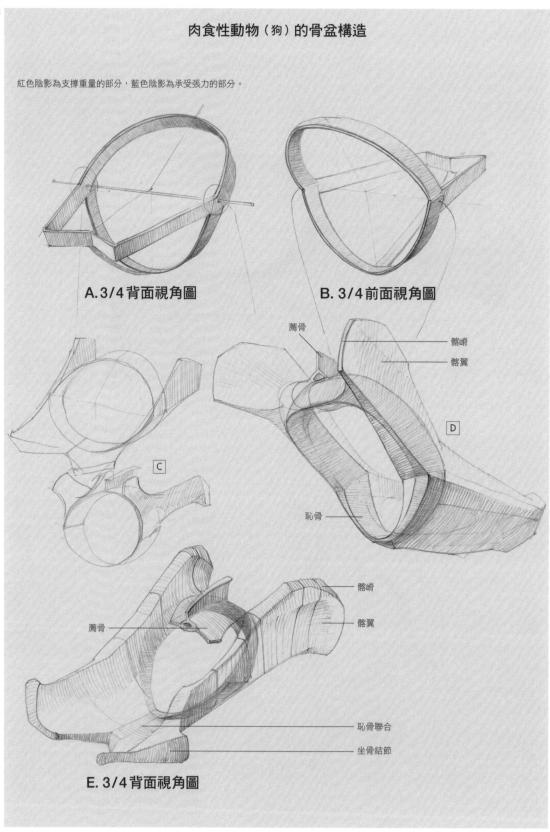

A. 3/4背面視角圖

B. 3/4前面視角圖

薦骨

髂嵴

髂翼

C

D

恥骨

髂嵴

薦骨

髂翼

恥骨聯合

坐骨結節

E. 3/4背面視角圖

有蹄類動物的後肢骨骼

在第1章、第2章中已經確認過後肢如何嵌在身體構造中。從接下來的圖解中，我們能清楚看到詳細的後肢骨骼，並了解構造組合原理，尤其足部的典型特徵更是能從圖中一目了然（圖87-90）。相信大家都知道骨骼的描繪方法，接下來的解說將有助於精進大家的畫法。

■ 特別留意蹠骨的長度，確實畫出骨骼的角度與長度（圖84、87-90）。

■ 以變形方式處理形成關節形狀的構造，讓人一眼看出這個關節的功能。

■ 其他次要骨骼也都是構成後肢的結構之一，要清楚畫出骨骼在空間中的位置與各個角度看到的面向，並且以線條填滿方式營造出凹凸立體感。

■ 特別留意足部的飛節、球節、足跟等骨骼突出情況較為明顯的部位。

腳部骨骼對動物的重要性

從上述內容可以知道骨骼對腳的凹凸形體有明顯且具體的影響（請參照圖94AB的學生素描作品）。

■ 在活體動物身上，從膝關節正面可以看出遠端股骨的寬度比較狹窄（圖85、88右）。

■ 將重點置於踝關節（飛節）的內踝上，內踝的位置比外踝的位置高。必須正確畫出足跟部位的骨骼（圖85、86、88、99、91和94AB的學生素描作品）。

■ 蹠骨供屈肌肌腱附著，描畫時注意深度更甚於寬度（圖85、91、92）。

■ 蹠骨和球節的交界處有2塊豆狀骨（趾骨），連結至蹠骨下端的底部。

■ 奇蹄目動物和偶蹄目動物在足部上最大的不同之處，在於偶蹄目動物的足部下端比較寬，畢竟有2組趾骨和2個滑車（圖88）。但偶蹄目動物的羚羊雖然足部寬度不大，卻擁有一模一樣的構造（圖90）。

■ 偶蹄目動物的球節上有2塊近端趾骨和2塊中間趾骨，形成分趾蹄（圖88D），但足部的角質構造其外觀相同於奇蹄目動物。也就是說，遠端趾骨清楚分成2塊，但其上方的近端趾骨和中間趾骨因皮膚和結締組織的覆蓋而看起來像是一大塊（圖88D）。

其他注意事項

無論是奇蹄目動物或偶蹄目動物，腳趾的屈肌肌腱寬度都會受到足部骨骼的影響（圖89AB）。

牛腳上的懸蹄，也就是位於蹠骨底部（近端趾骨底部）的殘留趾其實是皮膚上類似角質的東西，嚴格說來並不是骨骼。

建議大家多花點時間練習描畫足部骨骼。

奇蹄目動物（馬）的左後肢骨骼　附註：變形化骨骼

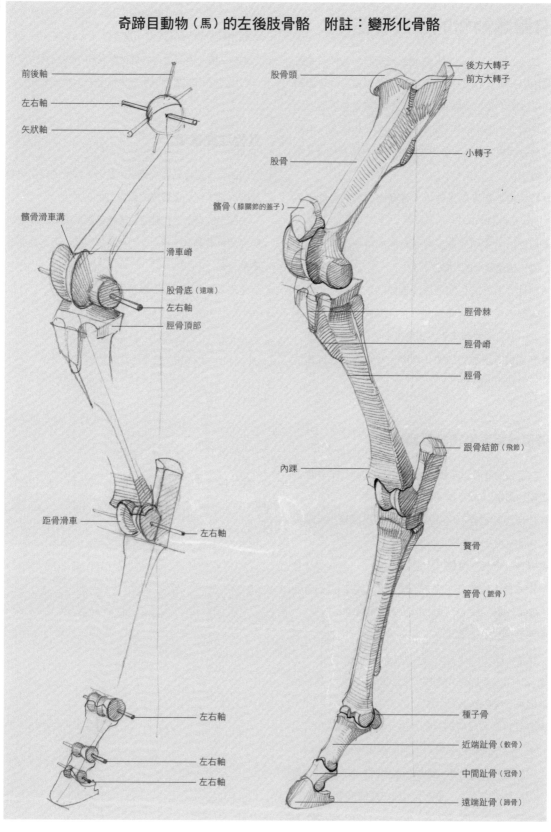

前後軸

左右軸

矢狀軸

髕骨滑車溝

滑車嵴

股骨底（遠端）

左右軸

脛骨頂部

距骨滑車

左右軸

左右軸

左右軸

左右軸

股骨頭

後方大轉子

前方大轉子

股骨

小轉子

髕骨（膝關節的蓋子）

脛骨棘

脛骨嵴

脛骨

跟骨結節（飛節）

內踝

贅骨

管骨（蹠骨）

種子骨

近端趾骨（骹骨）

中間趾骨（冠骨）

遠端趾骨（蹄骨）

馬（奇蹄目動物）的左後肢　側面圖

多留意管骨的立體形狀和從表面就看得到的骨骼各部位。

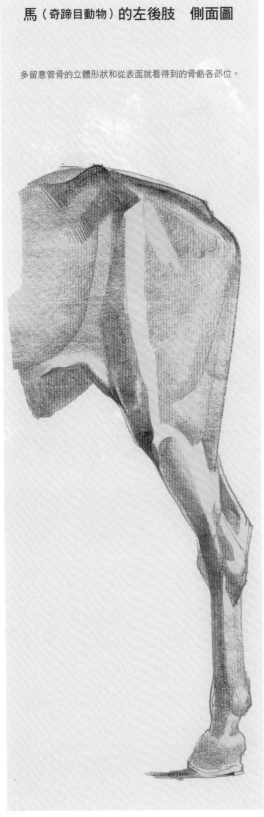

馬（奇蹄目動物）的左後肢
3/4背面視角圖

捕捉形體時多留意關節周圍的各種形狀。

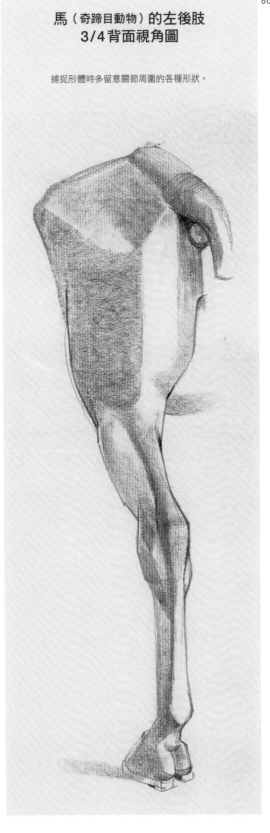

奇蹄目動物（馬）的左後肢骨骼　附註：變形化骨骼

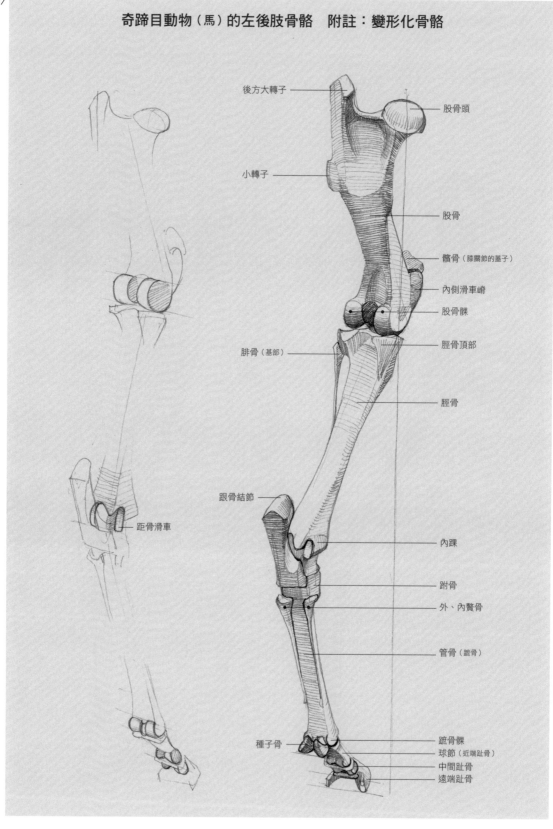

後方大轉子 ——

股骨頭

小轉子 ——

股骨

髕骨（膝關節的蓋子）

內側滑車嵴

股骨髁

腓骨（基部）——

脛骨頂部

脛骨

跟骨結節 ——

距骨滑車 ——

內踝

跗骨

外、內贅骨

管骨（蹠骨）

種子骨 ——

蹠骨髁
球節（近端趾骨）
中間趾骨
遠端趾骨

偶蹄目動物（牛）的右後肢骨骼　附註：變形化骨骼　3/4前面視角圖

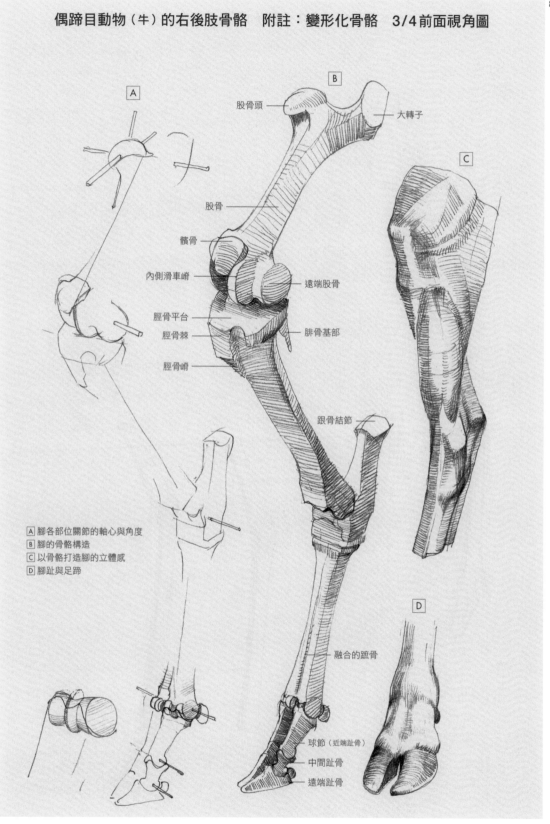

A　腳各部位關節的軸心與角度
B　腳的骨骼構造
C　以骨骼打造腳的立體感
D　腳趾與足蹄

股骨頭
大轉子
股骨
髕骨
內側滑車嵴
遠端股骨
脛骨平台
脛骨棘
腓骨基部
脛骨嵴
跟骨結節
融合的蹠骨
球節（近端趾骨）
中間趾骨
遠端趾骨

偶蹄目動物（牛）和奇蹄目動物（馬）的右後肢骨骼比較圖　背面圖

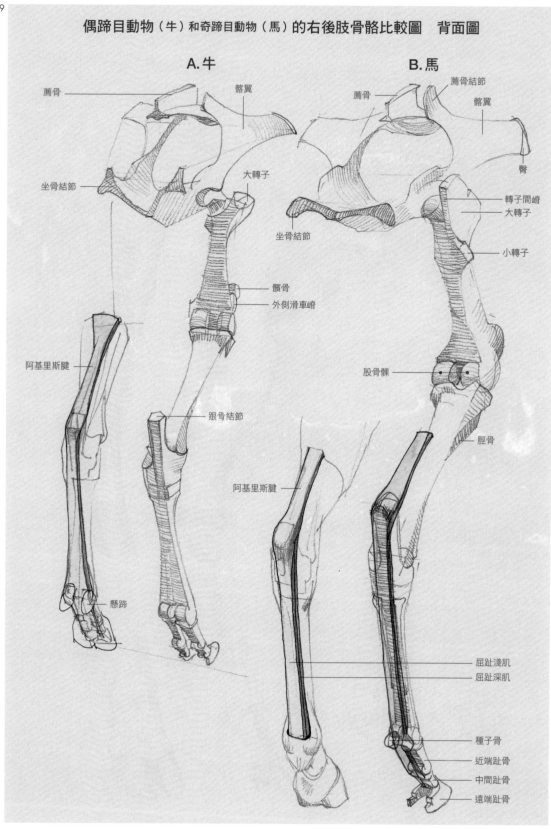

A. 牛

B. 馬

薦骨
髂翼
薦骨
薦骨結節
髂翼
臀
坐骨結節
大轉子
轉子間嵴
大轉子
坐骨結節
小轉子
髕骨
外側滑車嵴
股骨髁
阿基里斯腱
脛骨
跟骨結節
阿基里斯腱
屈趾淺肌
屈趾深肌
懸蹄
種子骨
近端趾骨
中間趾骨
遠端趾骨

羚羊（輕量級偶蹄目動物）的變形化足部

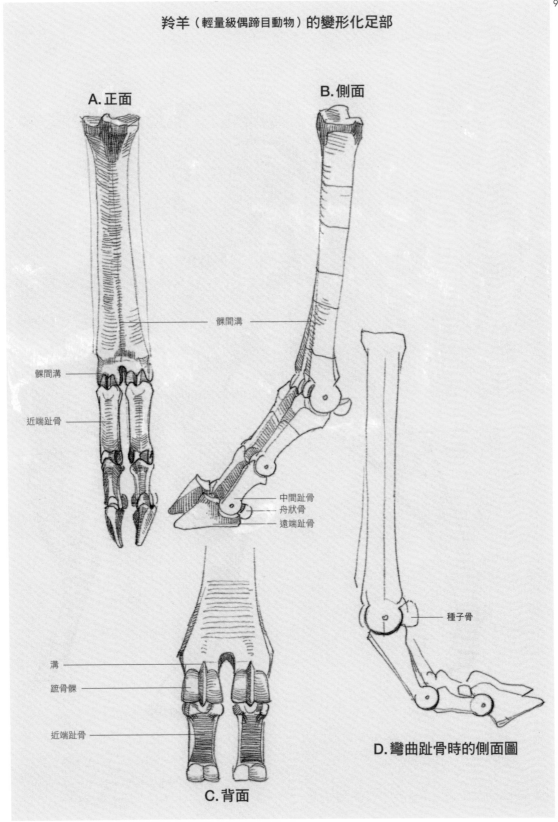

A. 正面

B. 側面

踝間溝

踝間溝

近端趾骨

中間趾骨
舟狀骨
遠端趾骨

種子骨

溝

蹠骨髁

近端趾骨

C. 背面

D. 彎曲趾骨時的側面圖

雌性爪哇野牛（偶蹄目動物）的後肢

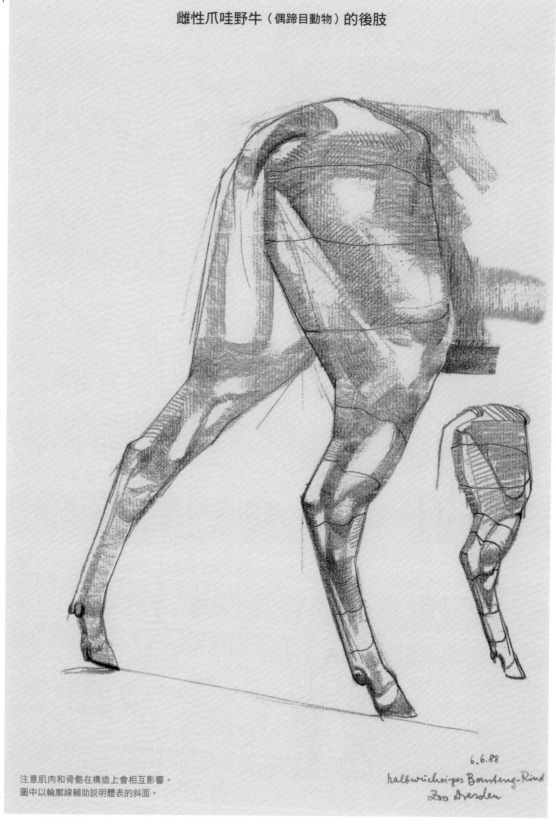

注意肌肉和骨骼在構造上會相互影響。
圖中以輪廓線輔助說明體表的斜面。

6.6.88
halbwüchsiges Banteng-Rind
Zoo Dresden

基於爪哇野牛（雌性）的構造所完成的素描

若不將腳的關節形狀畫清楚，素描作品容易顯
得含糊不清。之後會附上供大家參考的各部位
詳細解析。

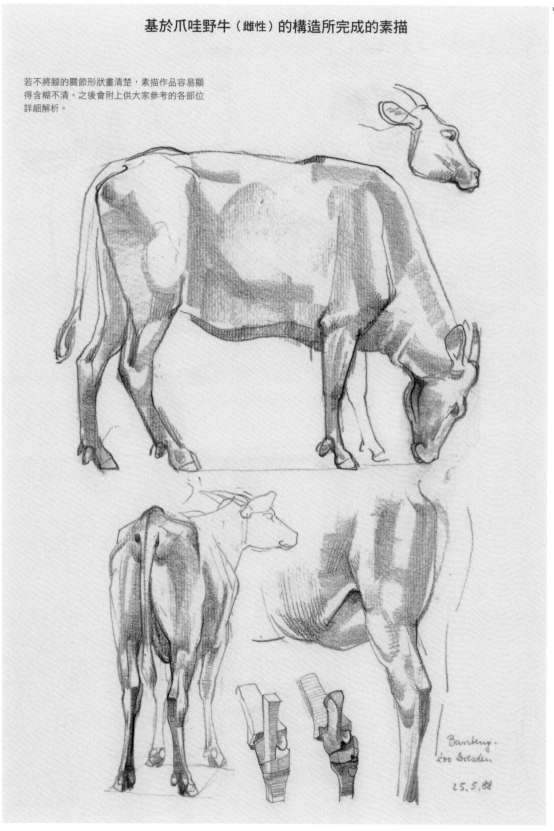

Banteng.
Zoo Dresden

25. 5. 08

黇鹿（偶蹄目動物）

四肢關節時而彎曲時而伸展，最重要的是正確捕
捉形狀──舉例來說，注意動物站立時的後肢會
呈自然的X字形（請參照下圖）。褐色粉筆、原子筆
（部分區塊以唾液暈開）、代針筆、A3用紙。

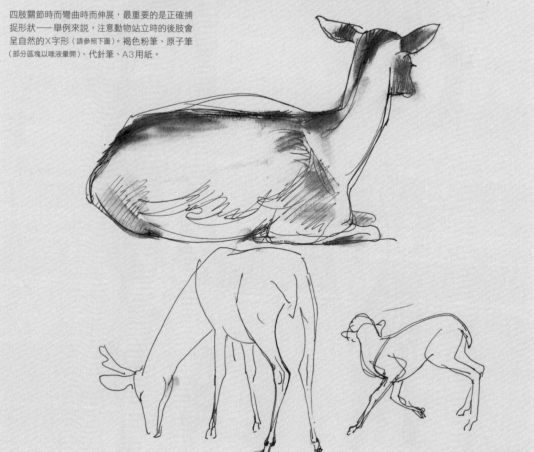

4.5.88

母牛各部位相對位置的素描圖　關於各部位形狀的交集與體表斜面

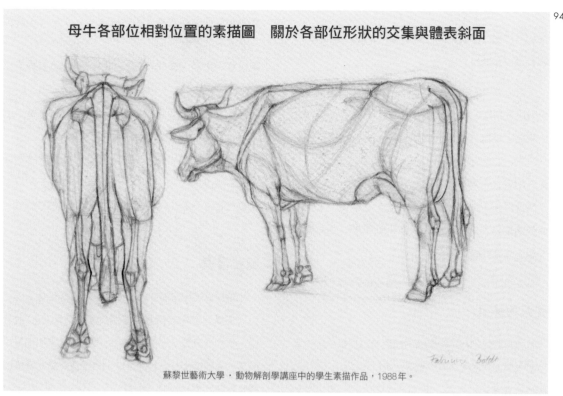

蘇黎世藝術大學・動物解剖學講座中的學生素描作品，1988年。

馬各部位位置關係的素描圖

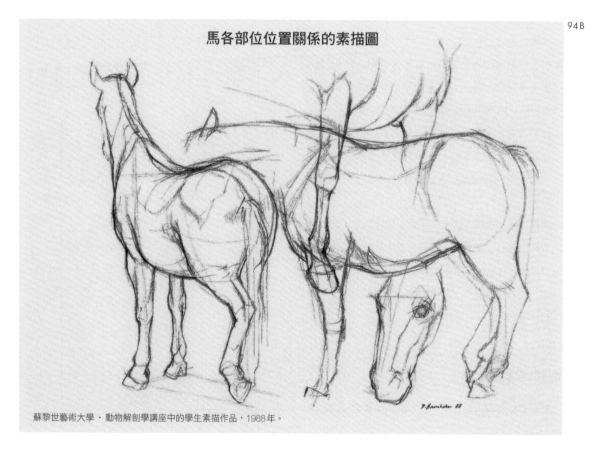

蘇黎世藝術大學・動物解剖學講座中的學生素描作品，1988年。

肌肉運作會影響肌肉位置與腳部形狀

依構造原理配置肌肉，並畫出線束狀的肌肉後可以得到以下結果。

- 只要了解肌肉系統間的關連性，便能推測出肌肉位置、形體和功能規則。
- 仔細觀察整體系統後再個別單獨處理，有助於隨時進行必要的修正與調整。
- 依功能別加以鑑別個別肌肉和肌肉群，有助於了解肌肉複雜的形體。

屈肌與伸肌

將特定關節軸和相關肌肉的配置加以視覺化，對掌握肌肉的運作模式非常有幫助。

- 位於髖關節左右軸正面的肌肉是屈肌，作用於將腳上半段推向前方。位於髖關節後方的是伸肌，作用於將腳上半段拉回原位。
- 位於膝關節左右軸正面的肌肉是伸肌，作用於將腳下半段推向前方。位於膝關節後方的是屈肌，作用於將腳下半段拉回來並提起足部（圖95C）。
- 位於踝關節左右軸正面的肌肉是屈肌，作用於將足部推向前方（圖95C）。位於踝關節後方的是伸肌，作用於垂放足部。這個原理同樣適用於腳趾關節。

想要正確理解肌肉功用，必須確認該腳是以擺動腳之姿處於擺動或著地狀態。若是著地狀態，打造膝關節後方內凹形狀的膝部屈肌會變成影響膝關節角度的伸肌，而且在身體向前移動時將肌肉向上提起（馬的話則是髕腱）。

形體與功能

將腳部肌肉依功能分類的話，肌肉的密度、凹凸、施加於腳上的各種施力會逐漸清晰、明朗化（圖96）。

- 帶動馬向前進的重要肌肉從薦骨、坐骨結節跨越至腳下半段的上半部。
- 以動物來說，延伸至膝部的股四頭肌作為伸肌之用時，遠比不上人類的股四頭肌。
- 四足類動物不仰賴臀肌來幫忙保持骨盆平衡，因此臀肌肌力比人類的臀肌差。
- 有蹄類動物能以腳趾站立，因此小腿肌肉不夠強壯也無妨。
- 負責將腳下半段向前推進的肌肉呈明顯的紡錘狀。

整體構造

將動物骨骼和整體凹凸、立體感組合起來後，便能如同架構建築物般捕捉整隻腳的形體（圖97），並且進一步像搭蓋房子一樣勾勒於紙面上。透過肌肉幫忙架起一根根銜接在一起的骨骼，最後自然會有清晰的後肢輪廓呈現於眼前（圖98）。

人類、馬的腳關節軸和肌肉群之間的關係

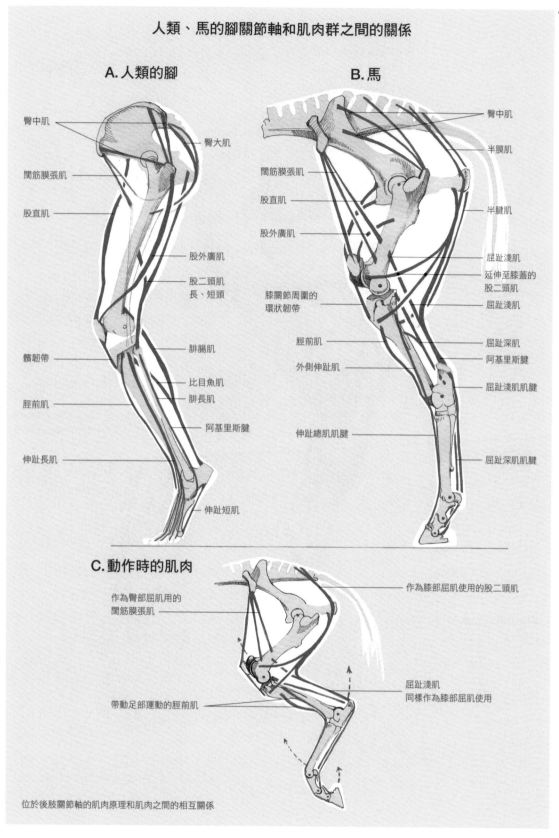

A. 人類的腳

臀中肌
臀大肌
闊筋膜張肌
股直肌
股外廣肌
股二頭肌
長、短頭
髕韌帶
腓腸肌
比目魚肌
腓長肌
脛前肌
阿基里斯腱
伸趾長肌
伸趾短肌

B. 馬

臀中肌
半膜肌
闊筋膜張肌
股直肌
半腱肌
股外廣肌
屈趾淺肌
延伸至膝蓋的
股二頭肌
膝關節周圍的
環狀韌帶
屈趾淺肌
脛前肌
屈趾深肌
外側伸趾肌
阿基里斯腱
屈趾淺肌肌腱
伸趾總肌肌腱
屈趾深肌肌腱

C. 動作時的肌肉

作為臀部屈肌用的
闊筋膜張肌
作為膝部屈肌使用的股二頭肌
屈趾淺肌
同樣作為膝部屈肌使用
帶動足部運動的脛前肌

位於後肢關節軸的肌肉原理和肌肉之間的相互關係

肌肉的功能面概要（馬）

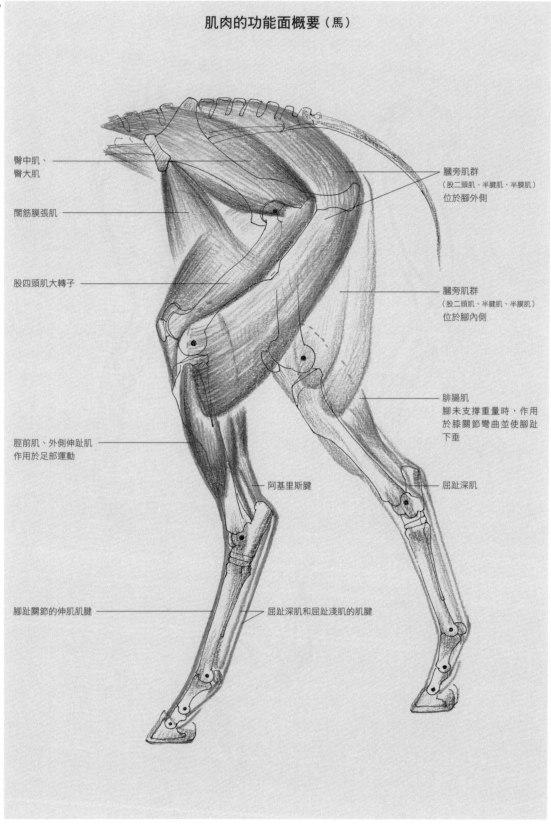

臀中肌、
臀大肌

闊筋膜張肌

股四頭肌大轉子

脛前肌、外側伸趾肌
作用於足部運動

阿基里斯腱

腳趾關節的伸肌肌腱

膕旁肌群
（股二頭肌、半腱肌、半膜肌）
位於腳外側

膕旁肌群
（股二頭肌、半腱肌、半膜肌）
位於腳內側

腓腸肌
腳未支撐重量時，作用
於膝關節彎曲並使腳趾
下垂

屈趾深肌

屈趾深肌和屈趾淺肌的肌腱

後肢肌肉的支撐方式比較圖解

後肢肌肉在功能面上的比較圖解

陰影部分為骨骼和肌肉所支撐的後肢部位（請參照圖95）

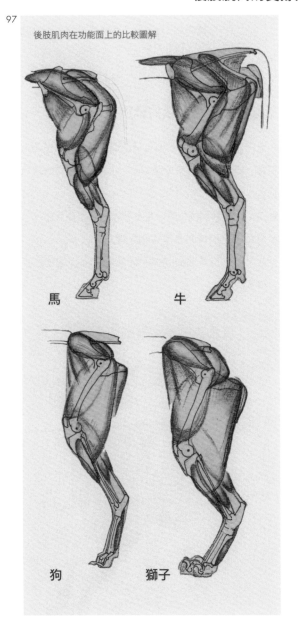

馬　　　牛

狗　　　獅子

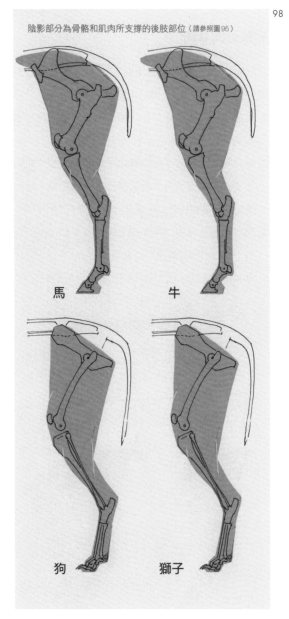

馬　　　牛

狗　　　獅子

試著素描有蹄類動物的腳

腳部肌肉草圖

記住先前說明過的按照功能排列的肌肉，而最佳熟記方法就是親自素描一遍（圖99、100）。

1. 用鉛筆以簡單的線條畫出腳的骨骼角度。記得在旋轉軸的位置上標註記號。

2. 用具有透明度的水彩沿著剛才的線條並按照肌肉功能疊上層層肌肉。邊畫邊逐一複誦功能「這裡是肌腱，這裡的正面是膝蓋伸肌」（請參照圖99左）。

3. 顏料變乾過程中，用水彩填滿腳各部位之間的隙縫，小心勿讓顏料暈染到其他部位（圖99右）。

4. 重複這個練習過程，直到能確實掌握手感為止。

5. 接下來，練習在沒有骨架草圖的情況下組裝腳的各部位形體。以手指沾取石墨粉或粉筆粉，並用指腹部位摩擦上色（圖101）。完成後再利用勾勒輪廓線來調整形體。

以活體動物為對象的素描

素描對象為活體動物時，活用練習中獲得的技巧與知識，逐步畫出動物形體（圖100）。以下幾點應該會對大家有所幫助。

■ 決定主要骨骼的位置，但不要從輪廓素描起手。

■ 使用細字筆或鉛筆來架構形體並同時掌握比例的話，有助於配合動物的身體傾斜方向來架構運筆模式。

99

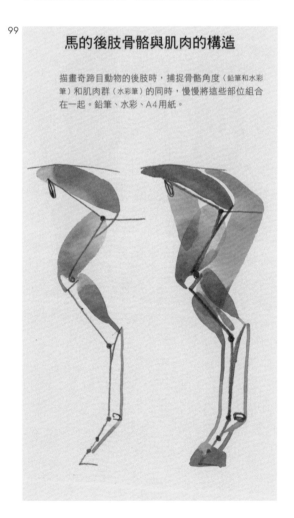

馬的後肢骨骼與肌肉的構造

描畫奇蹄目動物的後肢時，捕捉骨骼角度（鉛筆和水彩筆）和肌肉群（水彩筆）的同時，慢慢將這些部位組合在一起。鉛筆、水彩、A4用紙。

100

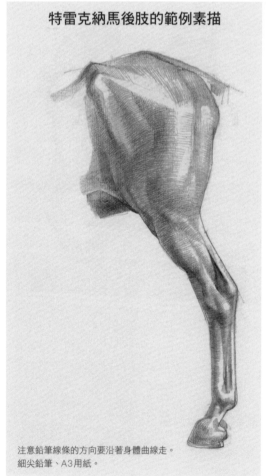

特雷克納馬後肢的範例素描

注意鉛筆線條的方向要沿著身體曲線走。
細尖鉛筆、A3用紙。

- 描畫關節時，特別留意形體上的凹凸，一旦稍有差遲，所有努力將會化為泡影。
- 形狀單純的話，無論細長、圓潤或尖銳，線條也要盡量簡潔俐落。各種形體互相交集在一起時，原本硬邦邦的部位也會顯得圓潤些。但要避免各部位形狀混雜在一起，否則容易發生歪斜或顏色暈染在一起的情況。
- 即便是不需要精緻輪廓線的素描，也絕對不能欠缺表現力。最重要的是必須清楚確認想要呈現什麼樣的面向（例如是形體或是功能）。

重要關鍵手法

以圖102的學生素描作品為例，相較於放鬆的彎曲擺動腳，試著去強調支撐體重的後肢所呈現的用力的感覺。而圖102 B、103的學生素描作品中，避免描畫過多細節的同時，仍舊可以保留想要表達的軀幹形體，這時候可以活用以下的關鍵手法。

- 以從表面看得出各個獨立部位的方式來描畫（例如位於腳下半段和足底側的狹小邊緣部位）。
- 畫出隱藏的邊角或邊緣（像是圖102 B中的足蹄和球節一帶）等希望觀畫者特別留意的部位。
- 附上作為尺寸依據且看得出弧度的剖面圖（例如腳下半段的外側），有助於強調足部有稜有角的形體。

若能先簡單畫出最基本的全身體表，捕捉形體的作業將會變得輕鬆些（圖103）。

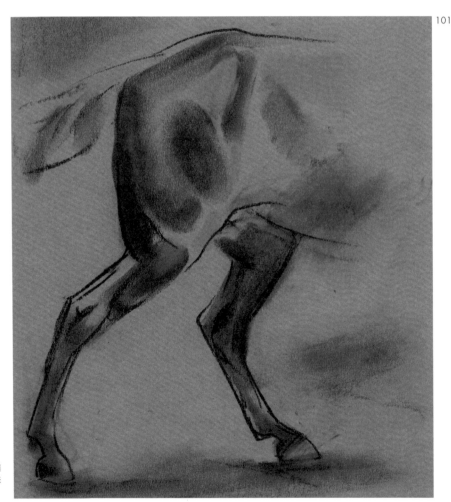

101

馬後半身即興畫

畫出立體感後再以輪廓線捕捉形體。粉彩筆素描、A4彩色圖畫紙。

馬的隨性站立姿勢素描

蘇黎世藝術大學‧動物解剖學講座中的學生素描作品，1988年。

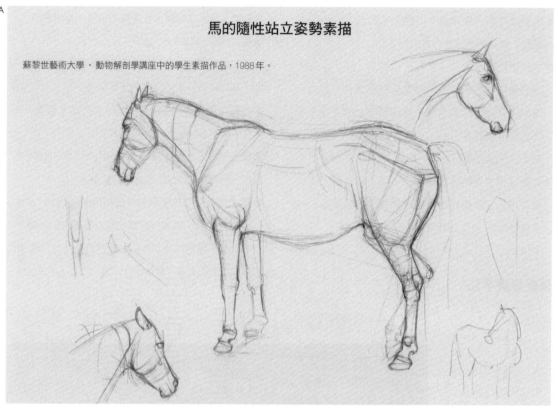

馬的背面觀素描

比較這個站立姿勢和人類的扭轉站姿。注意重心偏移和骨盆軸心靠近支撐腳這兩點。蘇黎世藝術大學‧動物解剖學講座中的學生素描作品，1988年。

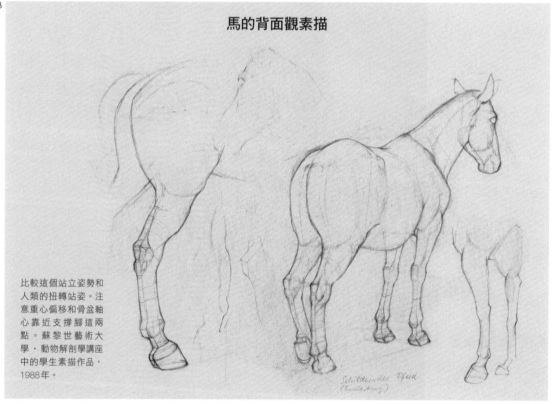

牛的各部位相對位置關係素描圖

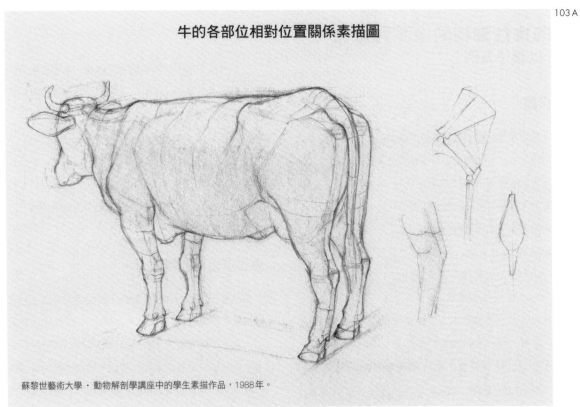

蘇黎世藝術大學 · 動物解剖學講座中的學生素描作品，1988年。

牛的整體素描（用輪廓來強調體表的立體感）

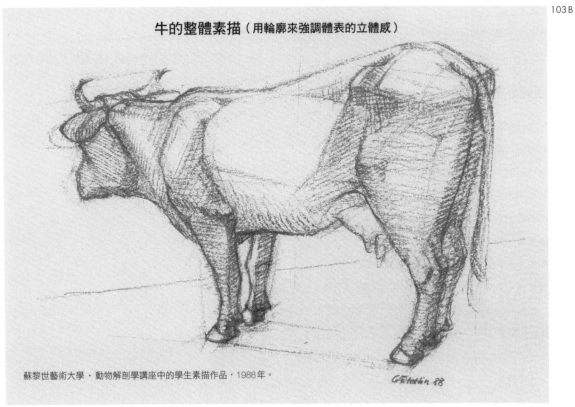

蘇黎世藝術大學 · 動物解剖學講座中的學生素描作品，1988年。

肉食性動物的後肢與骨骼
（以獅子為例）

骨骼

前面學過有蹄類動物的肌肉和骨骼，但關於肉食性動物尚有一些需要進一步確認的差異（圖104、106）。請大家留意以下幾點。

■ 突出的髕骨並未與股骨髁咬合在一起。

■ 腳下半段由脛骨和腓骨構成。

■ 足部有4塊蹠骨，整體排列呈緩和弧形彎曲，和人類足部的緊密彎曲僅些許相似。弧度頂點偏向足部內側（請參照剖面圖）。

■ 蹠骨終點為蹠骨頭，接續至彎曲且向左右擴展的趾骨（貓的情況更明顯）。

■ 請大家特別留意，相比於犬類，貓的指甲向內縮，指甲後端形似屋頂瓦片。另外，指甲覆蓋於皮毛下方，在活體動物的腳上幾乎看不見（請參照圖104右上）。

■ 連接至蹠骨頭的部位就是足部。

活體動物

在活體動物腳上可以看到以下骨骼（圖105）。

■ 髂翼前端（骨盆）。

■ 位於髂翼邊緣底部的坐骨結節。

■ 呈緩和曲線的股骨大轉子。

■ 狹窄的髕骨正面。

■ 跗骨結節（跟骨）的突起。

■ 蹠骨底部的曲線與彎曲的腳趾。

■ 從背面觀察時，可以看到突出的跟骨（圖106）。足部外緣向上並向後突出。

■ 蹠骨曲線上的足部肌肉排列。

■ 和奔跑類型的動物相同，內踝和外踝的高度明顯不一樣。

足部

足部骨骼呈扇形，向腳趾方向擴展，肉食性動物的足底呈細長三角形（圖106、107）。阿基里斯腱從跟骨外側延伸至膝蓋凹陷處（圖107）。

■ 由於足部重量施加於蹠骨頭上，需要足底肉墊（肉球）來幫忙分散壓力（圖108、109）。

■ 肉食性動物不同於有蹄類動物，足底肌肉相對較短，走行至足背時會形成極為緩和的圓弧曲線。

克服遠近法的難點

想要畫出正確的肉食性動物，務必多留意以上列舉的重點，多練習從不同視角觀察對象物並呈現於畫中。關於足部和腳的凹凸形狀，如果難以透過前縮透視法畫出精準位置，例如從俯趴、站立的動物背面進行觀察時，建議大家利用將動物整體或各部位變形化的方法來克服這個難點。

圖110的學生素描作品中，雖然在四肢的旋轉軸上做了記號，但最大目的是為了簡化後肢的素描作業。另一方面，畫出前肢和後肢的足部差異是突顯動物特徵的最佳方法。

獅子的後肢骨骼

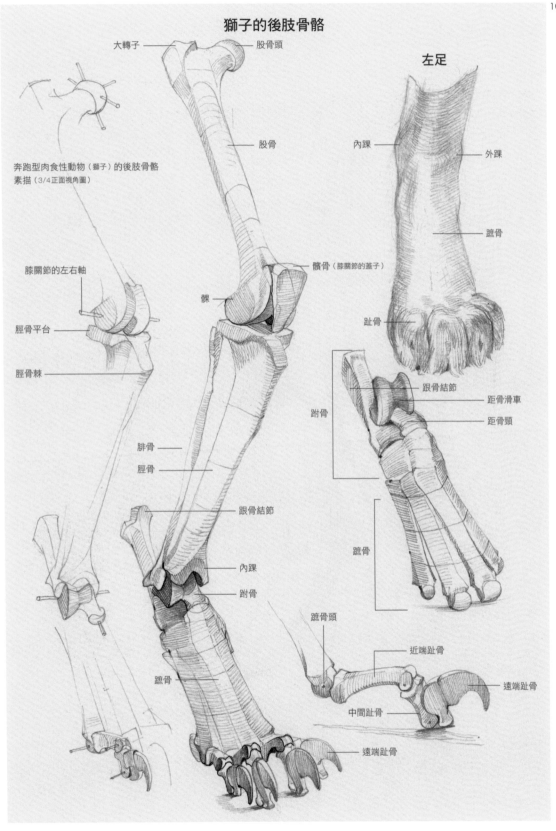

左足

大轉子

股骨頭

股骨

奔跑型肉食性動物（獅子）的後肢骨骼
素描（3/4正面視角圖）

膝關節的左右軸

髕骨（膝關節的蓋子）

踝

脛骨平台

脛骨棘

內踝

外踝

蹠骨

趾骨

跗骨

跟骨結節

距骨滑車

距骨頸

腓骨

脛骨

跟骨結節

蹠骨

內踝

跗骨

蹠骨頭

近端趾骨

蹠骨

遠端趾骨

中間趾骨

遠端趾骨

獅子的後肢構造素描

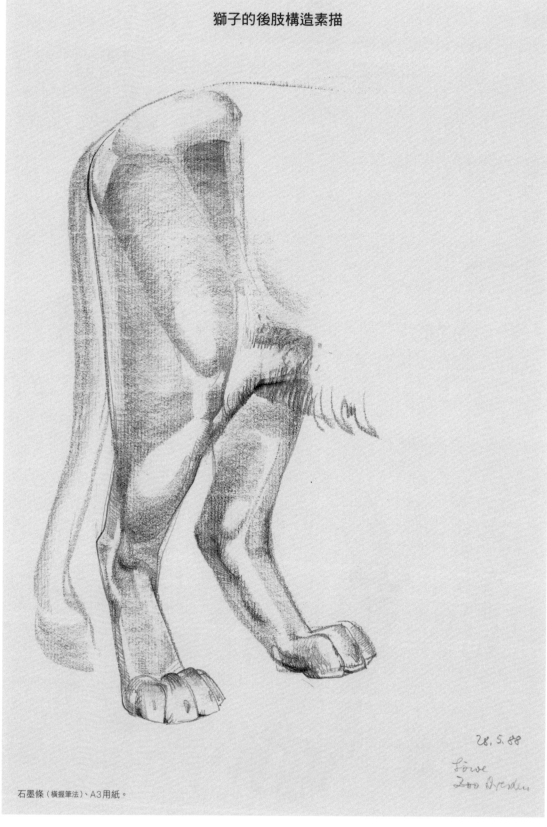

石墨條（橫握筆法）、A3用紙。

28.5.88

Löwe
Zoo Dresden

獅子的足部

足部　背面圖

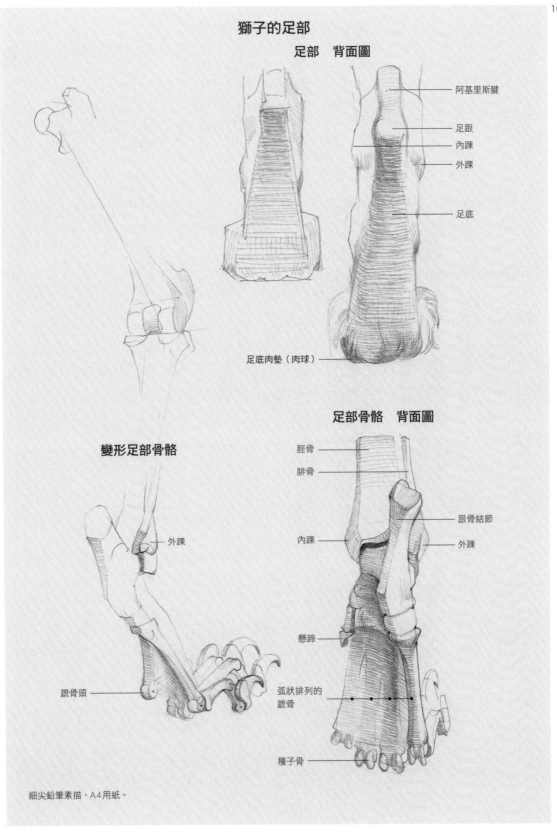

阿基里斯腱

足跟
內踝
外踝

足底

足底肉墊（肉球）

足部骨骼　背面圖

脛骨
腓骨

跟骨結節

內踝
外踝

懸蹄

弧狀排列的
蹠骨

種子骨

變形足部骨骼

外踝

蹠骨頭

細尖鉛筆素描、A4用紙。

美洲豹的後肢　實體動物素描

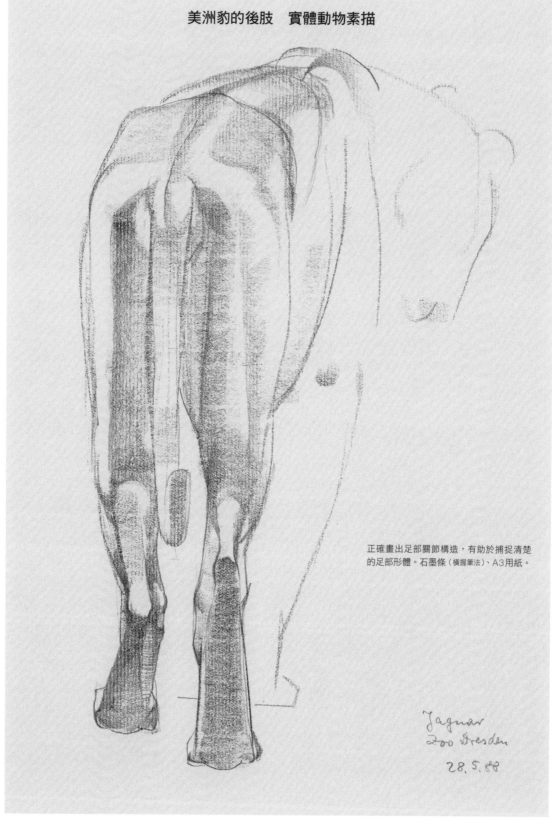

正確畫出足部關節構造，有助於捕捉清楚的足部形體。石墨條（橫握筆法）、A3用紙。

Jaguar
Zoo Dresden

28.5.88

貓科動物（獅子和西伯利亞虎）的後肢構造素描

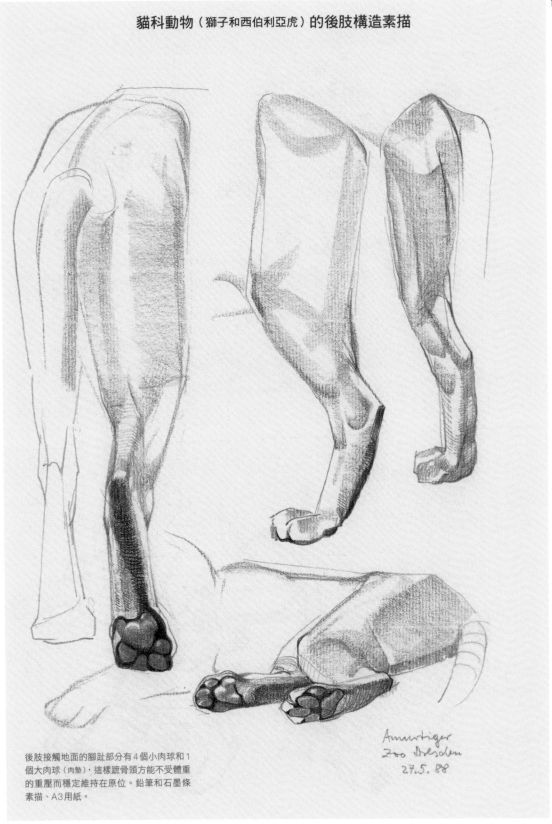

後肢接觸地面的腳趾部分有4個小肉球和1個大肉球（肉墊），這樣蹠骨頭方能不受體重的重壓而穩定維持在原位。鉛筆和石墨條素描、A3用紙。

Amurtiger
Zoo Dresden
27.5. 88

獅子（雌性）的手腳素描

貓科動物善用橈骨和尺骨關
節來蜷縮、彎折前肢，前肢
因此能自由上下、前後、左
右擺動（請參照圖132、134）。
紅色粉筆、A3用紙。

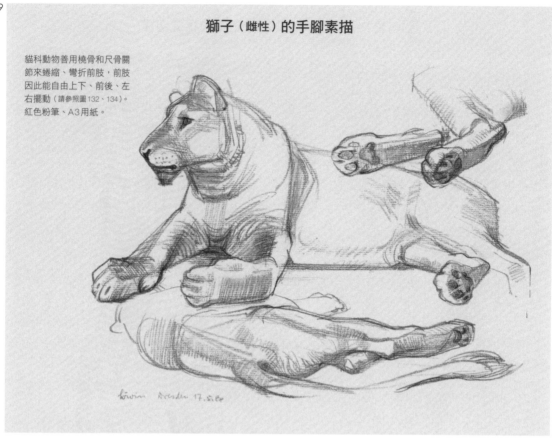

獅子後肢的側面圖素描

蘇黎世藝術大學‧動物解剖學講座中的
學生素描作品，1988年。

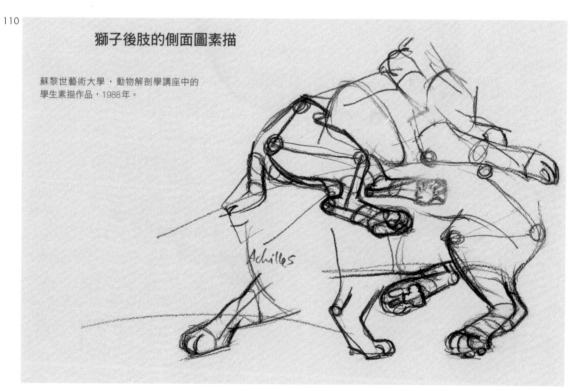

前肢與前肢足部
The Foreleg and Front Foot

奇蹄目動物的前肢骨骼
（以馬為例）

　　肩帶是靈敏前肢的穩固地基。以奔跑型動物為例，肩帶由單一骨骼，也就是呈扁平三角形的肩胛骨構成。前肢透過肩關節連接至軀幹。畫出圖111、112中骨骼的解剖學特徵的同時多留意以下幾點。

- 在骨骼素描中幾乎不會畫出呈蓋子狀的肩胛骨軟骨（虛線處），而且這塊軟骨也不到背肌的高度。
- 肩胛棘的存在使肩胛骨的傾斜情況看起來格外明顯。
- 前肢上半段有3處明顯的突起，皆位於軀幹附近，供大肌肉附著外，也使肩關節明顯向外突出。
- 肘部突出於後上方，作為肩關節伸肌（肱三頭肌）的槓桿暨附著處。另一方面，肘部也是跨越肱橈關節的腳下半段伸肌的附著處。
- 橈骨未覆蓋在肌肉下，同後肢的脛骨皆向內側表面突出。
- 有著複雜形體的腕骨分成兩列，隨屈曲運動而滑走（滑動關節）。
- 描畫時絕對不要忘記明顯向外突出的橈骨莖突（位於腕骨內側）。
- 位於手腕外側的豆狀骨向背側突出，使動物的足跟看似向斜後方突出。
- 腕骨位於腳下半段與足部之間，朝左右側排列，但看起來像一整塊骨骼。
- 掌骨呈圓筒狀，正面有腳趾的伸肌肌腱直接附著在上面，而後面有屈指淺肌和屈指深肌的肌腱附

著，肌腱與骨骼相隔一點距離。
- 2塊種子骨從腳趾的掌指關節向後方突出，在球節上形成鼓起形狀，兩者之間有屈肌肌腱通過。
- 球節的近端指骨是前肢最狹窄的部位。
- 中間指骨（骹骨）和遠端指骨（蹄骨）包覆在足蹄裡面，沒有個別形狀。

了解前肢運動

　　想要畫出正確的動物足部，不僅要了解骨骼構造，還必須熟悉關節運動。我們可以從圖111右側的左右軸推測出關節能做出類似鉸鏈的動作。肩關節單靠這個軸心使前肢做出前後擺動和上下運動。

肌肉構造

　　想要了解骨骼如何運作，絕對少不了肌肉系統這個部分。無論動物身體再怎麼狹小，還是建議大家捕捉各肌肉的位置和角度時，務必同時掌握肌肉功能。現在先請大家將矢狀軸、左右軸所在區域的多樣化功能這個概念牢記在心中。

變形的左前肢骨骼（外觀）

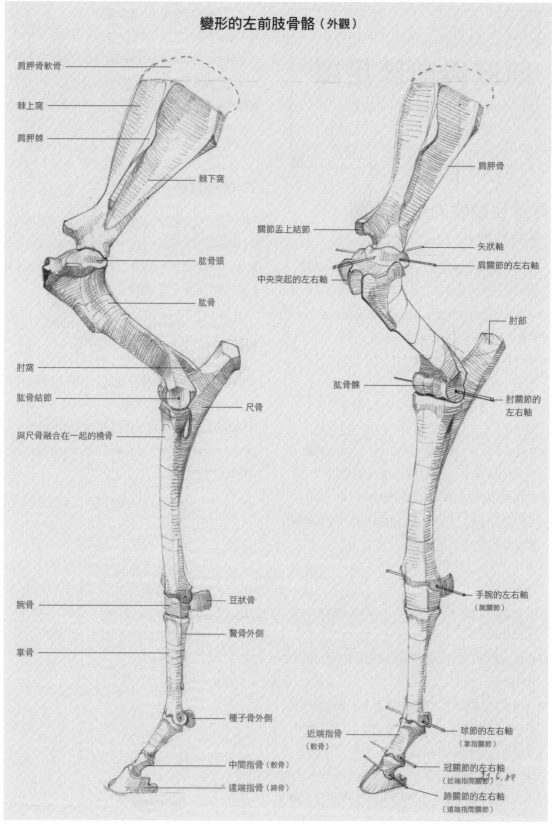

肩胛骨軟骨

棘上窩

肩胛棘

棘下窩

肱骨頭

肱骨

肘窩

肱骨結節

與尺骨融合在一起的橈骨

尺骨

腕骨

掌骨

豆狀骨

贅骨外側

種子骨外側

中間指骨（敲骨）

遠端指骨（蹄骨）

關節盂上結節

中央突起的左右軸

肩胛骨

矢狀軸

肩關節的左右軸

肘部

肱骨髁

肘關節的左右軸

手腕的左右軸（腕關節）

近端指骨（敲骨）

球節的左右軸（掌指關節）

冠關節的左右軸（近端指間關節）

蹄關節的左右軸（遠端指間關節）

依功能區分的肌肉位置（馬的左前肢關節軸和肌肉間的關係：外觀）

屈肌和伸肌作用於肌肉的屈伸運動，想像一下
伸縮方向便能推測出是屈肌或伸肌。

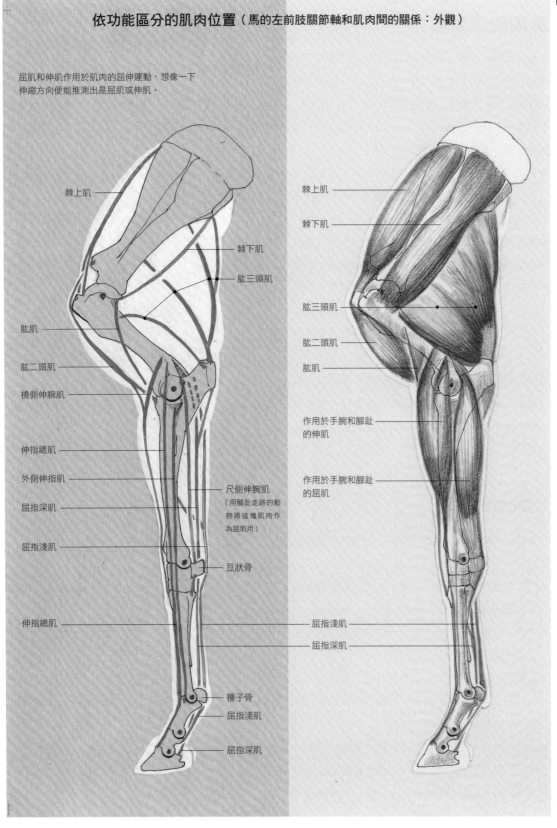

棘上肌

棘下肌

肱三頭肌

肱肌

肱二頭肌

橈側伸腕肌

伸指總肌

外側伸指肌

屈指深肌

屈指淺肌

尺側伸腕肌
（用腳趾走路的動
物將這塊肌肉作
為屈肌用）

豆狀骨

伸指總肌

種子骨
屈指淺肌

屈指深肌

棘上肌

棘下肌

肱三頭肌

肱二頭肌

肱肌

作用於手腕和腳趾
的伸肌

作用於手腕和腳趾
的屈肌

屈指淺肌

屈指深肌

肌肉的位置關係

　　關節受限於本身的機制，僅能在左右軸周圍做屈伸運動，因此軸心的正面與背面都存在一定範圍的肌肉，而這些肌肉負責打造腳的凹凸形狀。換句話說，肌肉集中在腳的正面與背面，側面相對平坦許多（請參照圖112）。另外也請多留意以下幾點。

■ 位於肩關節左右軸正面的棘上肌和肱二頭肌同為伸肌（圖112），位於左右軸背面的棘下肌和肘關節的肱三頭肌則同為屈肌。

■ 腳下半段的正面與外側肌肉中，位於腕骨、腳趾關節處的肌肉都是伸肌，例如橈側伸腕肌、伸指總肌、外側伸指肌。另一方面，因關節角度朝向正面，橈側伸腕肌會同時作為肘關節的屈肌使用。

■ 肘部的主要伸肌為位於關節左右軸背面的肱三頭肌。

■ 位於腕骨和腳趾關節的屈肌包含彎曲手腕使之移動至屈曲側的尺側伸腕肌和屈指深肌、屈指淺肌。這三塊肌肉同樣通過數個關節並都位於左右軸背面。

往腳的前方移動

　　屈曲、伸展力量作用於擺動腳時，需要特別留意以下幾點。

■ 肩關節處於伸展狀態下，腳上半段跟著伸展時，整隻腳向前方擺動。

■ 由於必須縮短擺動腳，肱二頭肌和橈側伸腕肌會同時作用於肘關節的屈曲運動。

■ 肘部屈曲時，走行於腳上半段背面的屈指深、淺肌和尺側伸腕肌會自動作用於腳的上提運動，而腕骨和腳趾間的關節會隨之彎曲。

■ 前肢向前擺動時，腕骨和腳趾間的關節隨腳上半段、下半段的動作而彎曲。而腕骨和腳趾的伸肌會共同作用於腳的著地動作。另外，肘關節處有一塊肱三頭肌，這塊大肌肉不僅支撐腳上半段與

下半段形成的角度，也負責承載身體重量。

往腳的後方移動

　　當腳向後方擺動時，會出現以下幾種現象。

■ 腳下半段向上提起（肩關節屈曲的同時，腳下半段向後方擺動，肘關節隨之伸展）。

■ 腕骨的肌肉收縮時，腳向後方擺動的幅度愈大（橈側伸腕肌和尺側伸腕肌收縮）。

■ 腳趾的伸肌使擺動腳縮短，而擺動腳縮短會促使擺動速度加快。

　　素描時務必多留意球節附近的構造（請參照圖115的學生素描）。

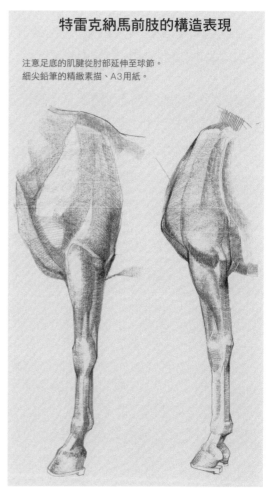

113

特雷克納馬前肢的構造表現

注意足底的肌腱從肘部延伸至球節。
細尖鉛筆的精緻素描、A3用紙。

馬前肢依類別區分的肌肉位置圖解（正面圖）

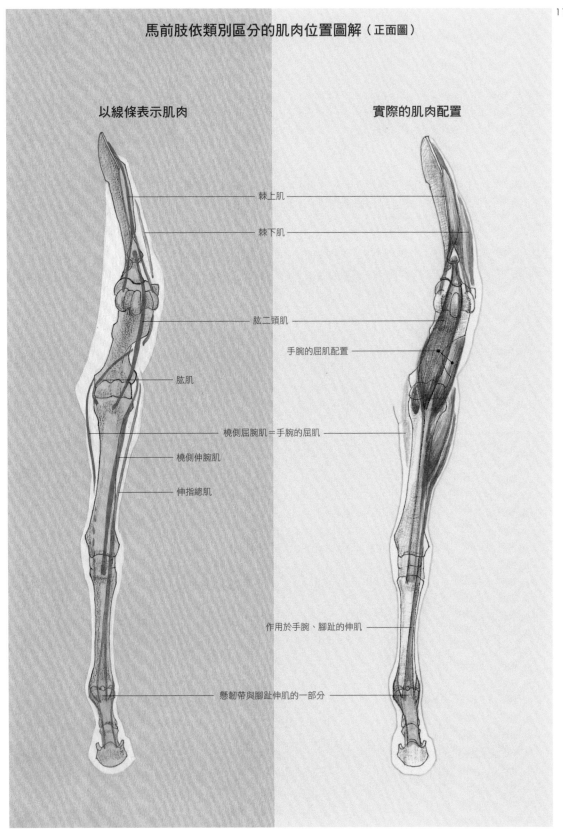

以線條表示肌肉

實際的肌肉配置

棘上肌

棘下肌

肱二頭肌

手腕的屈肌配置

肱肌

橈側屈腕肌＝手腕的屈肌

橈側伸腕肌

伸指總肌

作用於手腕、腳趾的伸肌

懸韌帶與腳趾伸肌的一部分

學生的馬素描作品

kleine Einkerbung am
„Hufferse"

蘇黎世藝術大學・動物解剖學講
座中的學生素描作品，1988年。

行進中的前肢肌肉形狀

腳上半段

身體的大部分重量集中在軀幹四周。肩部和腳上半段區塊呈一個略有凹凸的大三角形（圖116、117）。描畫時多留意以下幾點。

■ 腳上半段正面往肩關節處傾斜，處理腳上半段的棘上肌時，要畫出稍微向外側突出的曲線形狀。

■ 處理接續在棘上肌下方的肱二頭肌時，畫出位於三角形肩部前方且稍微向外側突出的曲線。

■ 肱三頭肌位於肩部後方，形狀呈三角形，但從肌肉的外側頂部看起來宛如垂掛至肘部。

腳下半段

腳下半段的凹凸形狀來自以下情況。

■ 腳下半段的肌肉皆呈上寬下窄的圓錐形，來到腕骨上方後變成細長的肌腱。

■ 橈骨內側沒有肌肉（圖117左）。

■ 呈圓錐形的腳下半段外側肌肉，一般會與肘關節的屈肌重疊在一起。

形成腳部形狀的要因

圖116是馬、牛、狗、獅子四種動物的前肢輪廓。如同後肢的情況（請參照圖98），前肢形狀主要也取決於骨骼的邊角位置，其他要因則如下所示。

■ 肩部／腳上半段的形狀取決於肩胛骨軟骨、肩關節和肘部。

■ 腳下半段的形狀取決於肘部、豆狀骨和橈骨下端、內側。

■ 足部的形狀則取決於掌骨後方、2塊種子骨，以及腳趾底部、足蹄和爪子。

前肢肌肉的比較圖

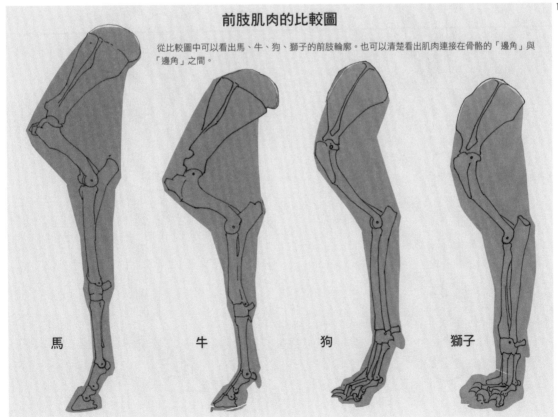

從比較圖中可以看出馬、牛、狗、獅子的前肢輪廓。也可以清楚看出肌肉連接在骨骼的「邊角」與「邊角」之間。

馬　　　　牛　　　　狗　　　　獅子

馬的肌肉密度與角度

正面圖　　　　　　　　　側面圖

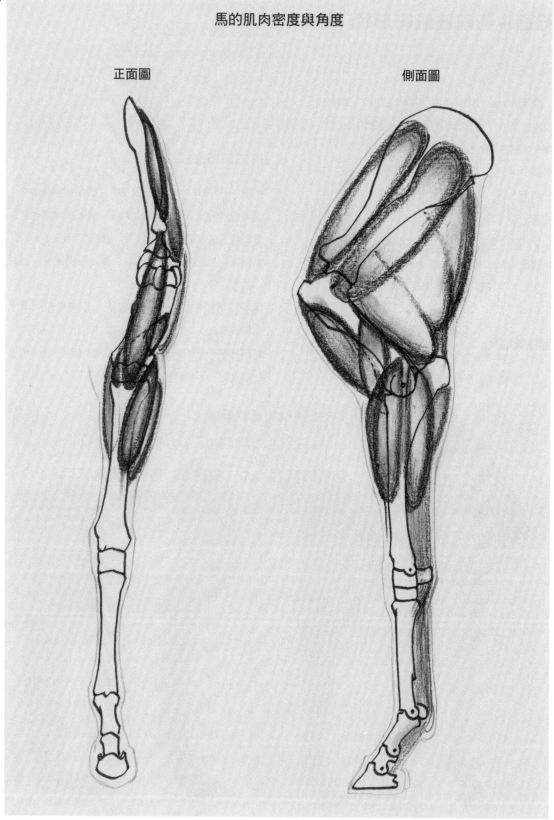

試著畫出有蹄類奇蹄目動物的肌肉

熟記動物的肌肉功能，就不需要每次素描時都非得親眼觀察活體動物不可。參考以下項目可以得知實際的操作手法、如何使用水彩筆練習素描（圖118），以及指畫（圖119）技巧。

使用鉛筆和水彩筆練習素描

1. 使用鉛筆畫出骨骼角度和線條，並以變形方式標記旋轉點。
2. 使用圓頭水彩筆沾具有透明感的深色顏料，依深層肌肉與關節軸之間的關係逐一畫出肌肉（圖118）。等第一層色彩乾了之後再畫第二層，等待期間先量測其他肌肉的大小。靠近體表的肌肉容易重疊或蓋住其他肌肉，因此處理位於深層的肌肉時要盡量畫清楚一點。如圖118右所示，即便上頭覆蓋了顏色較淡的肌肉，依然能清楚看見位於深層的肌肉。
3. 試著畫出緊繃的肌腱。

指畫練習

■ 指畫的作法和水彩筆的畫法相同，但指畫是以食指沾取石墨粉或粉筆粉，然後在畫紙上以摩擦方式作畫。透過粉末的堆疊與暈染來調整濃淡，進而打造凹凸效果（圖119左）。
■ 若不滿意最終成果，或者覺得圖畫略顯模糊，可以使用軟質鉛筆稍微勾勒出清楚的輪廓（圖119右）。

使用水彩筆

基於自己的主題，加工、改變或擴大水彩筆的使用方法（圖120上）。
■ 如先前所述，用水彩筆抹出整塊肌肉，記得肌肉

與肌肉間要預留小縫隙。
■ 進一步擴大這個技巧，將某些部位用點畫方式畫出肌肉，某些部位用細的水彩筆捕捉動物的正面軀體。透過這種手法，用水彩筆也能完成素描。

使用原子筆或鉛筆

接下來，使用原子筆、簽字筆、鉛筆等畫出俐落線條的素描（圖120下）。

1. 下筆迅速且大膽，用俐落的線條勾勒形體輪廓。以互相交叉的線條來表現骨骼角度等重要部位。
2. 描畫內部圖形，將輪廓轉換成具有凹凸起伏的形體。重疊區域在這個階段中是非常重要的一部分。以腳下半段為例，要畫出一個尖端插入三角柱（由肩部與腳上半段所形成）中的圓錐形。特別留意從輪廓轉為內部形體的交界處。

選擇媒材

直接素描自然界中的動物，必定會產生各式各樣的形體表現。但不論最終呈現有多麼豐富，選擇媒材時必須以最容易捕捉動物的特徵為依據。盡量不要使用自己覺得最得心應手的媒材。

馬前肢的運筆練習

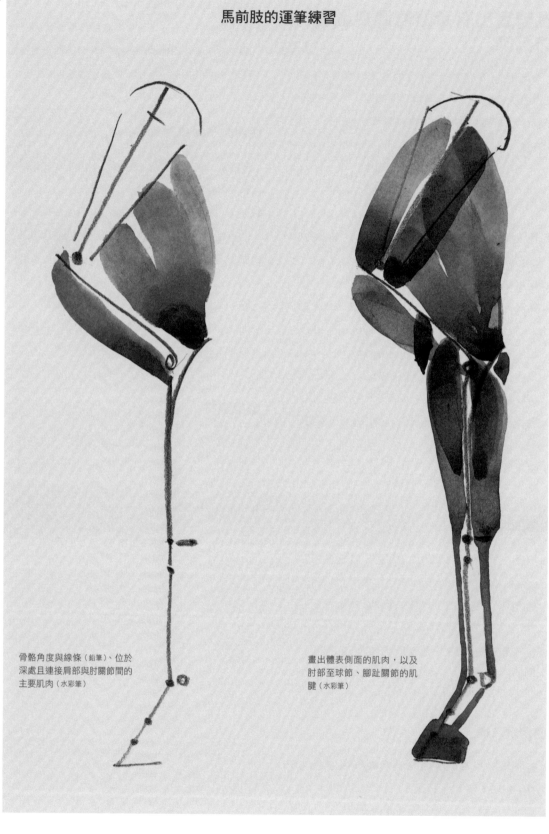

骨骼角度與線條（鉛筆）、位於
深處且連接肩部與肘關節間的
主要肌肉（水彩筆）

畫出體表側面的肌肉，以及
肘部至球節、腳趾關節的肌
腱（水彩筆）

馬前肢的運指練習

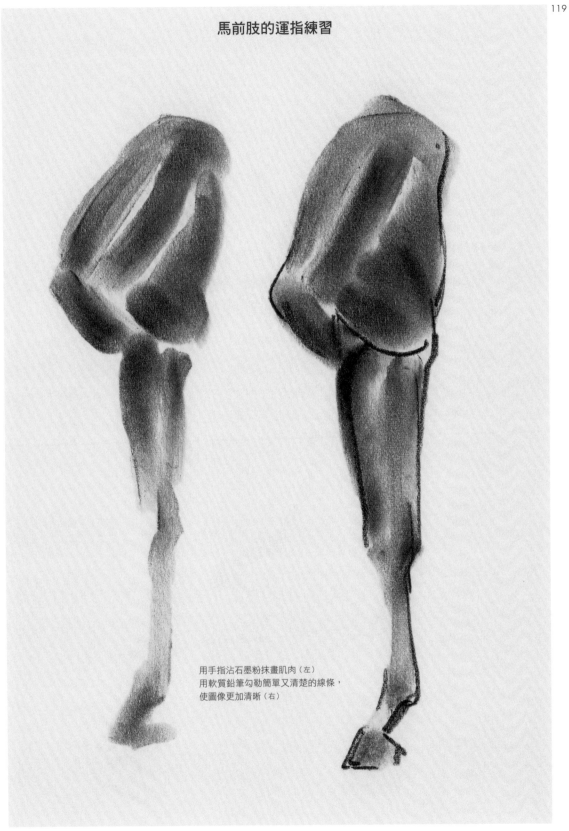

用手指沾石墨粉抹畫肌肉（左）
用軟質鉛筆勾勒簡單又清楚的線條，
使圖像更加清晰（右）

馬前肢的水彩筆畫作（上） 原子筆畫作（下）

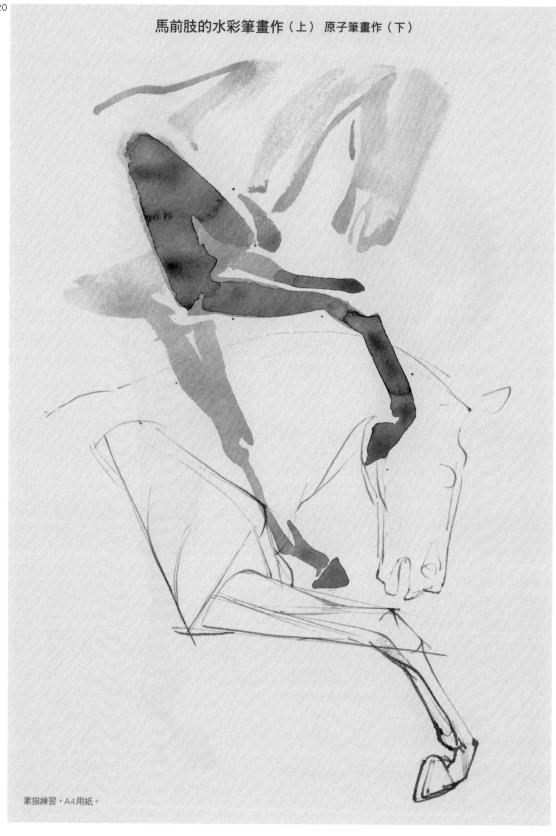

素描練習，A4用紙。

偶蹄目動物的前肢骨骼
(以牛為例)

先前已經説明過前肢骨骼，而且大多數動物的前肢構造都大同小異，然而細看腳下半段和足部，會發現其實還是略有不同。接下來，參照後面的圖解並與馬的前肢骨骼進行比較（圖111），可以得知如下所示的骨骼重要特徵（圖121）。

■ 前肢形體略呈彎折形狀，肱骨上、下端形成的關節角度和肱骨本身也近乎呈水平（圖122-124）。

■ 橈骨下端（遠端）和腕骨相同，寬度相對較寬（圖121、125、126）。

■ 腳下半段的掌骨，愈遠端的傾斜度愈大（圖125、圖126B的學生素描）。

■ 掌骨遠端較寬，並有數個連接至腳趾的滑車。

可動範圍

基於構造原理，牛的關節動作大致對應於馬的動作。當肩、肘、腕骨關節的角度被動縮小時，運動範圍會變得更大（圖122、128），這對動物的臥躺與俯趴姿勢也會造成影響（圖122、123、125、129、130）。以反芻動物來説，臥躺時腳多半會彎折置於身體下方（圖122），因此手腕看起來像顆圓球。

肌肉

至於牛的肌肉，基本上也和馬一樣，請大家參考前面關於馬的肌肉構造（請參照P128）。也請大家一併參考圖116所示的輪廓形體比較圖。

描畫四肢時的注意事項

素描四肢時要注意以下幾點，這些尤其適合套用於前肢（圖122-129）。

■ 確實掌握整體骨骼構造和關節功能會比了解肌肉

更重要（請參照圖126下的學生素描）。

■ 必須正確捕捉骨骼及骨骼上的旋轉點，畢竟這兩者是描畫軀幹時的重要參考點。

■ 以粗略線條畫關節或扭曲骨骼構造，容易導致四肢的姿勢和穩定性遭到破壞。

■ 肌肉的描繪雖然較具彈性，但必須在形狀和功能面上特別強調解剖學細部，而且絕對不能破壞骨骼線條。

■ 素描過程中為了組裝各部位構造而事先畫出骨骼形體的話，不僅有助於畫出肌肉的分量感，還有助於掌握構造間的相互作用（圖130）。

■ 練習精緻素描畫的同時，也可以嘗試變形或省略、抽象化畫法。照理來説，這樣的練習素描應該既簡單又簡潔，但對象物終歸是實體動物，還是必須講究正確性。話説回來，想要有正確又簡潔的線條，必須在吸收相關知識後不斷練習。畢竟沒有足夠的經驗累積，到最後可能會變成一幅虛構的作品。

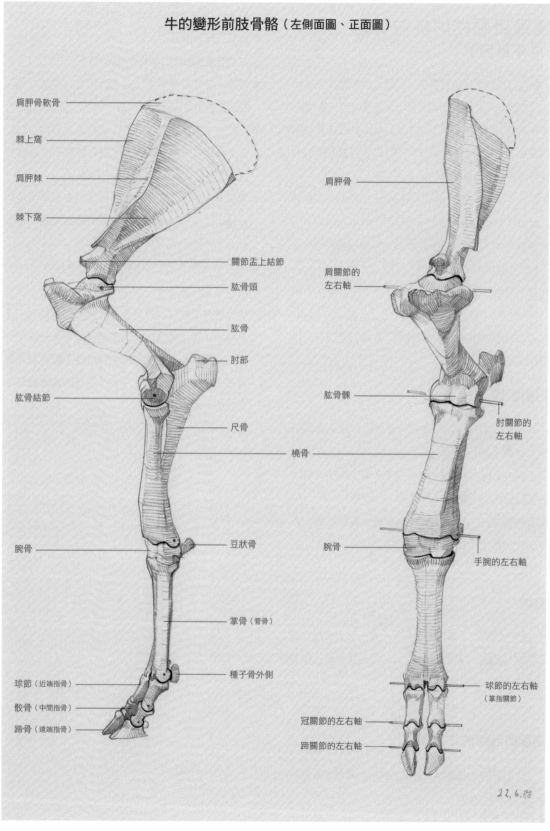

牛的變形前肢骨骼（左側面圖、正面圖）

肩胛骨軟骨

棘上窩

肩胛棘

棘下窩

關節盂上結節

肱骨頭

肱骨

肘部

肱骨結節

尺骨

橈骨

腕骨

豆狀骨

掌骨（管骨）

球節（近端指骨）

骹骨（中間指骨）

蹄骨（遠端指骨）

種子骨外側

肩胛骨

肩關節的
左右軸

肱骨髁

肘關節的
左右軸

腕骨

手腕的左右軸

球節的左右軸
（掌指關節）

冠關節的左右軸

蹄關節的左右軸

22.6.88

121

偶蹄目動物（牛）的前肢骨骼構造

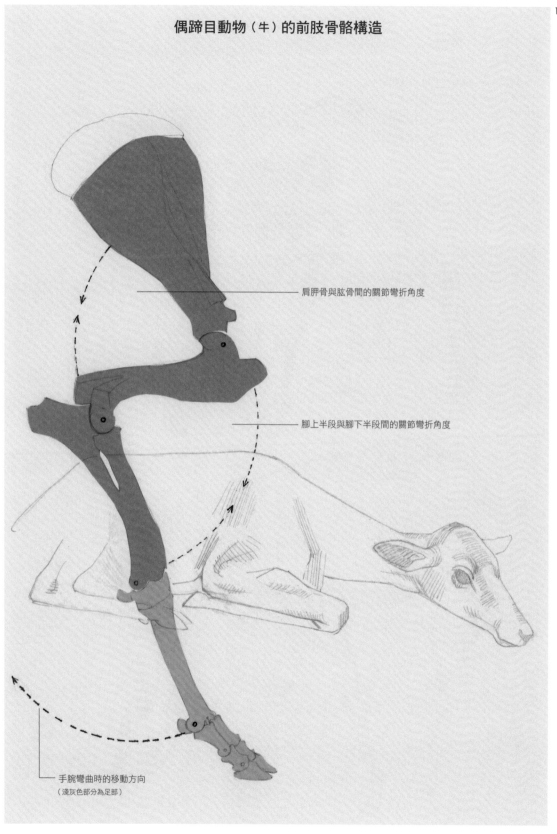

肩胛骨與肱骨間的關節彎折角度

腳上半段與腳下半段間的關節彎折角度

手腕彎曲時的移動方向
（淺灰色部分為足部）

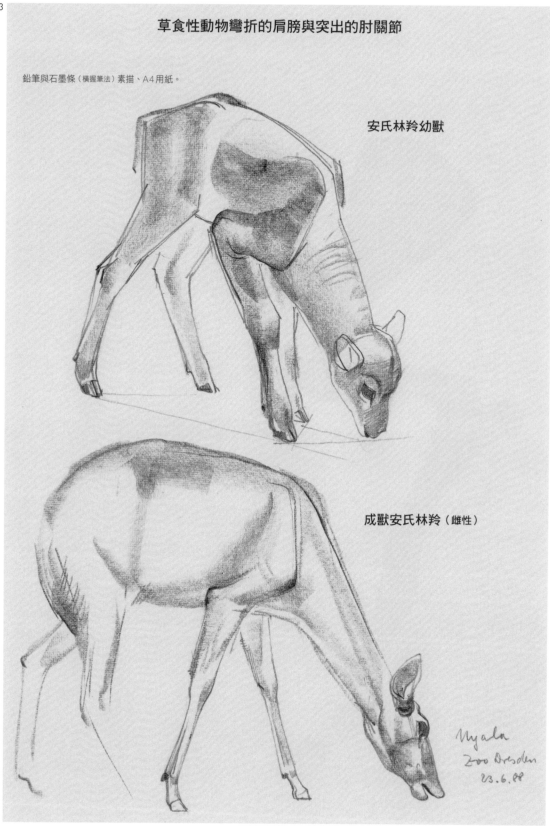

草食性動物彎折的肩膀與突出的肘關節

鉛筆與石墨條（橫握筆法）素描、A4用紙。

安氏林羚幼獸

成獸安氏林羚（雌性）

行進中的牛前肢構造素描

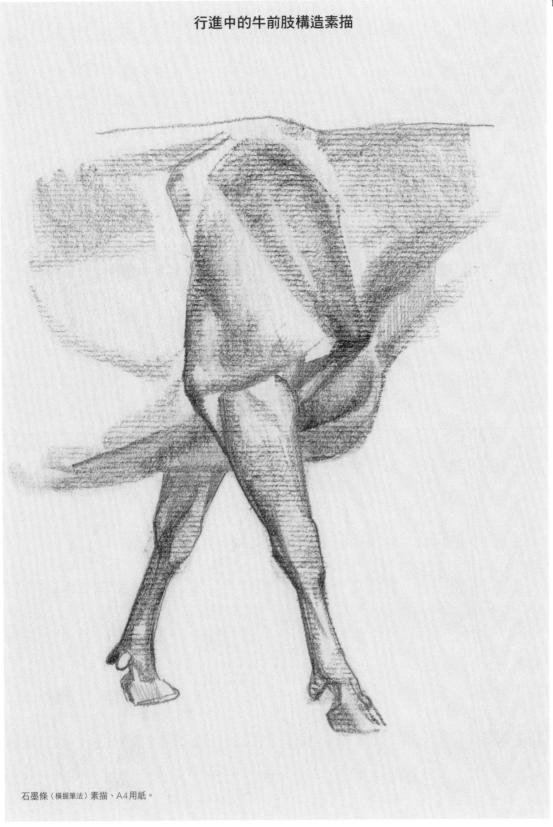

石墨條（橫握筆法）素描、A4用紙。

雌性爪哇野牛（正面圖、側面圖）

特別留意腳下半段和足部朝向外側所形成的X字形肢體，以及腳上、下半段交界處大幅度向內突的這兩點。柱狀體石墨條、A3用紙。

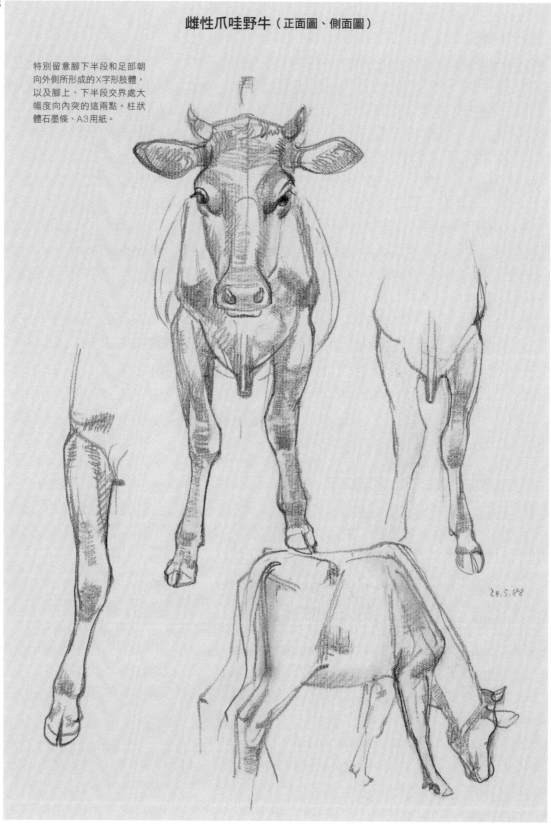

24.5.88

雌性爪哇野牛（3/4側面視角圖）

可以清楚看出X字形的前肢，
以及垂吊於四肢之間的軀幹。
柱狀體石墨條、A3用紙。

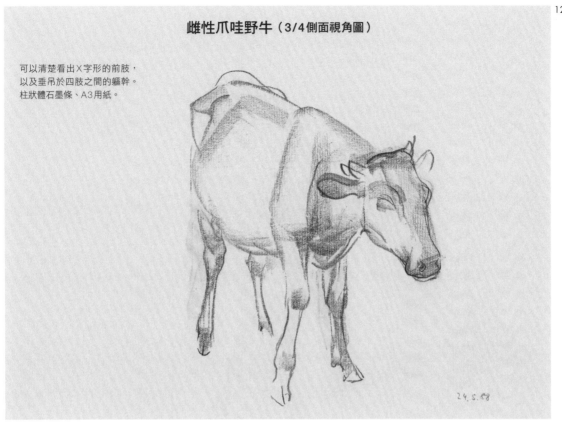

牛（歐洲品種）的構造速寫

使用前縮透視法的學生素
描作品，儘管不容易處
理，卻也紮實畫出各基礎
部位。蘇黎世藝術大學·
動物解剖學講座中的學生
素描作品，1988年。

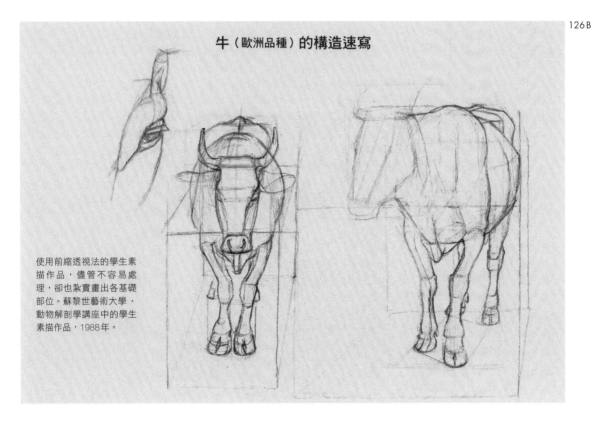

爪哇野牛（雌性）的頭部與前肢

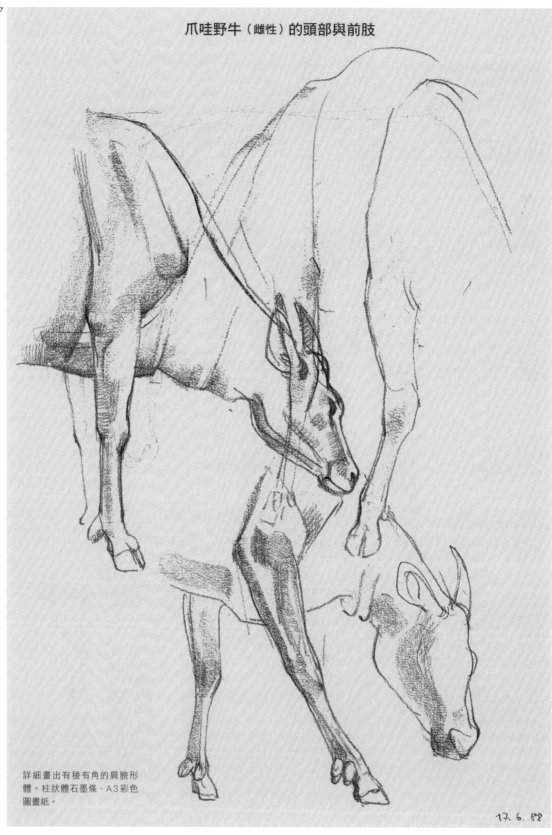

詳細畫出有稜有角的肩膀形
體。柱狀體石墨條、A3彩色
圖畫紙。

17. 6. 88

黇鹿的線條畫

先簡單做個筆記，有助於之後重現眼前所見的景象。舉例來說「紅赭色地面，土黃色軀幹，肘部至膝蓋處有斑點遍布，軀幹／胸部處有交錯的細條紋」。

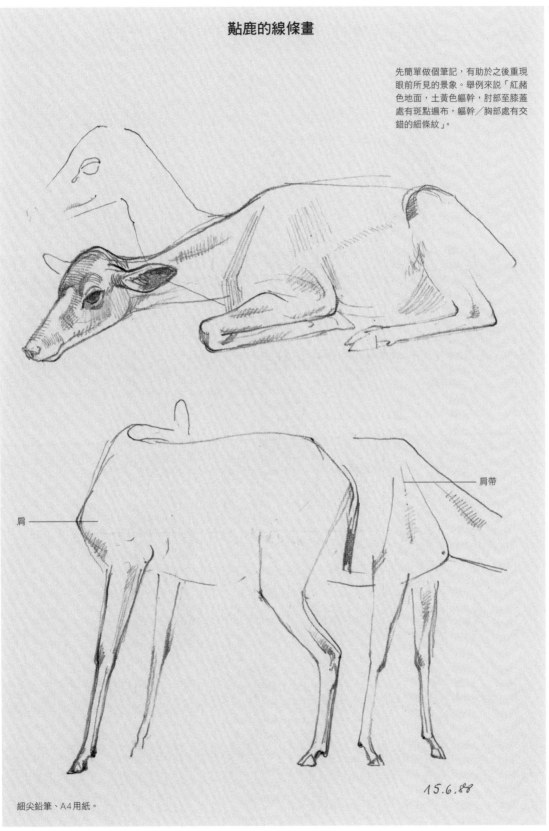

肩

肩帶

15.6.88

細尖鉛筆、A4用紙。

安靜吃草並緩步前進的爪哇野牛（幼獸）（附註：細部素描）

柱狀體石墨條素描、A3用紙。

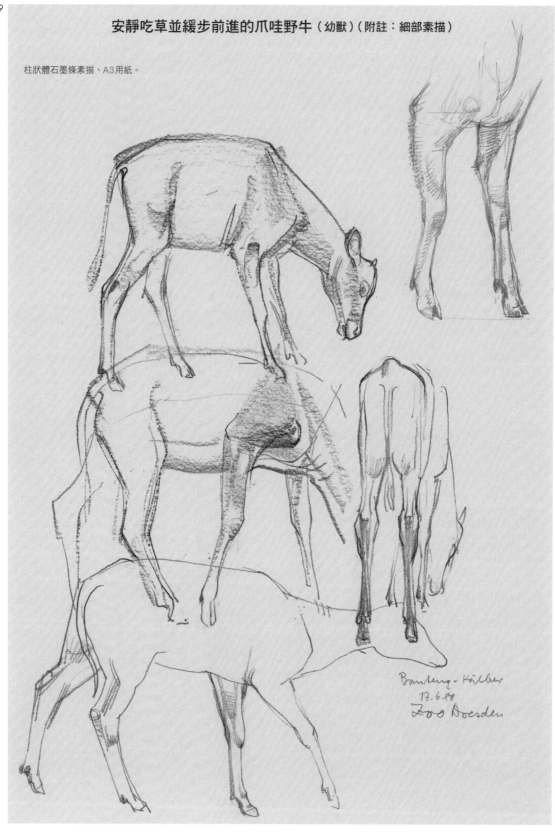

Banteng-Kälber
17.6.88
Zoo Dresden

行進中的牛前肢（關節周圍的肌肉）

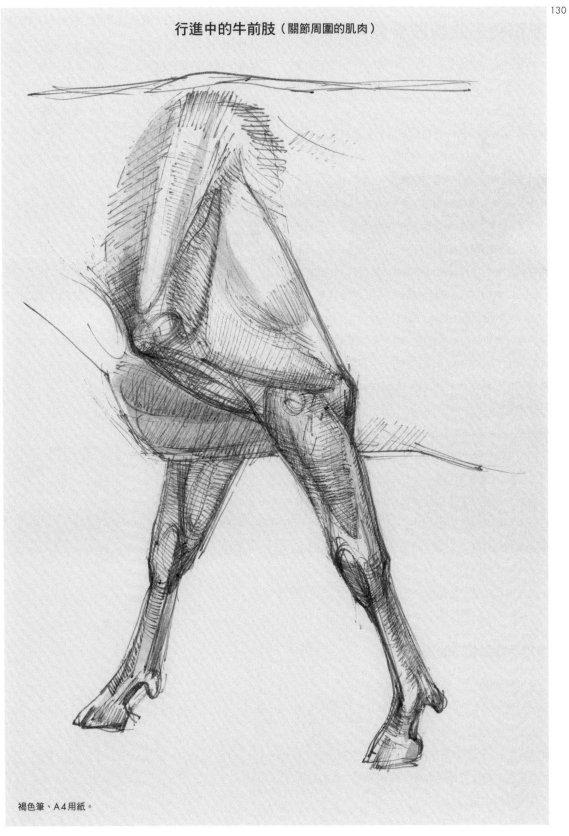

褐色筆、A4用紙。

狗和獅子的前肢骨骼

狗、獅子的前肢和牛一樣（請參照P133），大致也都基於馬的骨骼構造（P121），但幾個重要的不同之處要特別強調（圖131、132）。

■ 肉食性動物的肩胛骨正面邊緣稍微向外彎曲，肩胛棘末端呈寬扁形，這一點不同於草食性動物。

■ 腳下半段由2塊非常發達的骨骼（尺骨和橈骨）構成。

■ 手具有各式各樣的功用，因此橈骨必須能夠繞著尺骨轉動。貓的手比狗的手更具多樣化用途（攀爬、抓取獵物等）。

■ 在解剖學上，尺骨和橈骨間有2個關節（近端橈尺關節和遠端橈尺關節），這兩個關節有共同的旋轉軸，並且作用於達成以下目的（圖132）。

■ 將手背轉向前面稱為旋前，轉向外側稱為旋後。

■ 掌骨上（和人類一樣）有5個突起。

■ 狗的拇指退化且不具功用，但貓的拇指確實成形且相對較大。

■ 狗的掌骨呈細長扇形，貓的掌骨呈橫長形（圖132）。掌骨呈放射狀排列，形成橫弓，頂點位於第2、第3掌骨間。

■ 狗的前足至腳下半段的線條稍微向後突出，相較之下，獅子則稍微向前突出。

■ 後足的趾骨角度說明同樣可以套用在前足指骨上（請參照P114）。

■ 前足由掌骨頭負責支撐體重。

素描活體動物時的注意事項

素描活體動物時，請熟記以下注意事項。

■ 貓的肩胛骨突出於貓背。無論坐著或行走中，當前肢支撐體重時會格外明顯。

■ 肩胛棘位於最靠近關節的地方，形狀 呈扁平狀。

■ 狗的肘部偏離腹部輪廓並向外側突出，貓的肘部則相對貼近腹部線條。

■ 肱骨內、外上髁同樣位於肘關節上方，但腳上半段內側的肱骨內上髁高於外側的肱骨外上髁（圖133插入圖）。

■ 腳下半段連接至腕骨的交界處，要特別強調橈骨內側莖突。

■ 橈骨的對角線，從前肢的上方外側走行至下方內側（圖134右）。

■ 掌骨形成的橫弓，外側近乎平坦，內側有較大的傾斜弧度。

描畫前肢

就算描畫時有難度、就算只能點到為止，也要確實畫出尺骨和橈骨交叉所形成的腳下半段與足部間的扭轉形狀（圖133、134）。橈骨內側沒有肌肉覆蓋，更增添了作畫難度，建議大家試著使用網點效果來打造體表的斜面。

狗的變形前肢骨骼

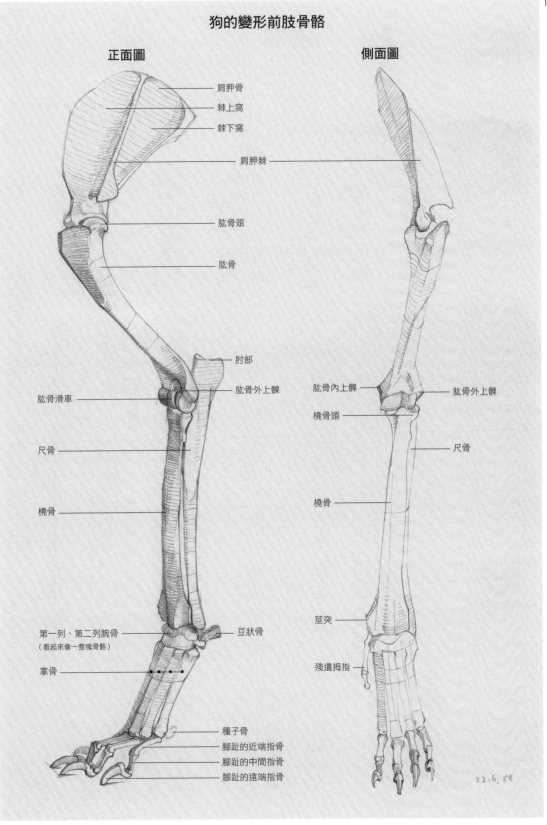

正面圖

側面圖

肩胛骨
棘上窩
棘下窩

肩胛棘

肱骨頭

肱骨

肘部
肱骨外上髁
肱骨內上髁
肱骨外上髁
橈骨頭
尺骨
橈骨

肱骨滑車

尺骨

橈骨

莖突

殘遺拇指

第一列、第二列腕骨
（看起來像一整塊骨骼）

豆狀骨

掌骨

種子骨
腳趾的近端指骨
腳趾的中間指骨
腳趾的遠端指骨

22.6.88

獅子的變形前肢骨骼

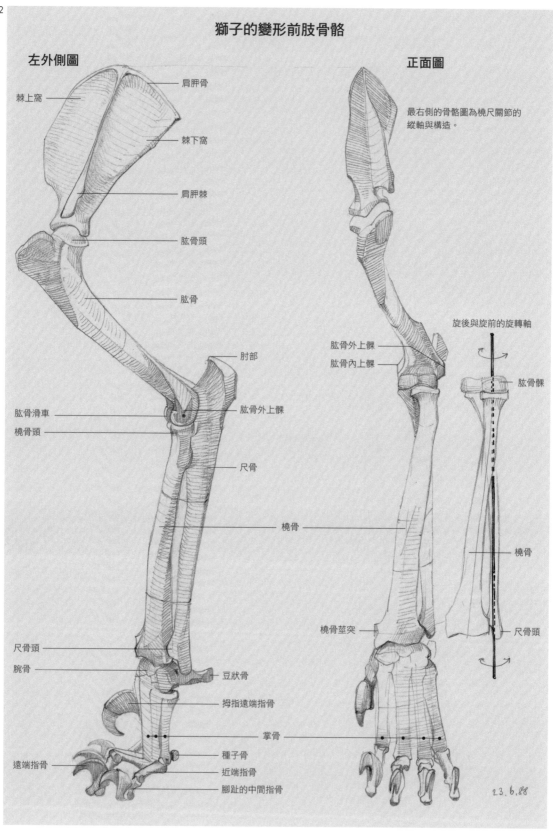

左外側圖

- 棘上窩
- 肩胛骨
- 棘下窩
- 肩胛棘
- 肱骨頭
- 肱骨
- 肘部
- 肱骨滑車
- 橈骨頭
- 肱骨外上髁
- 尺骨
- 橈骨
- 尺骨頭
- 腕骨
- 豆狀骨
- 拇指遠端指骨
- 掌骨
- 遠端指骨
- 種子骨
- 近端指骨
- 腳趾的中間指骨

正面圖

最右側的骨骼圖為橈尺關節的
縱軸與構造。

- 肱骨外上髁
- 肱骨內上髁
- 旋後與旋前的旋轉軸
- 肱骨髁
- 橈骨
- 橈骨莖突
- 尺骨頭

23.6.88

母狼素描

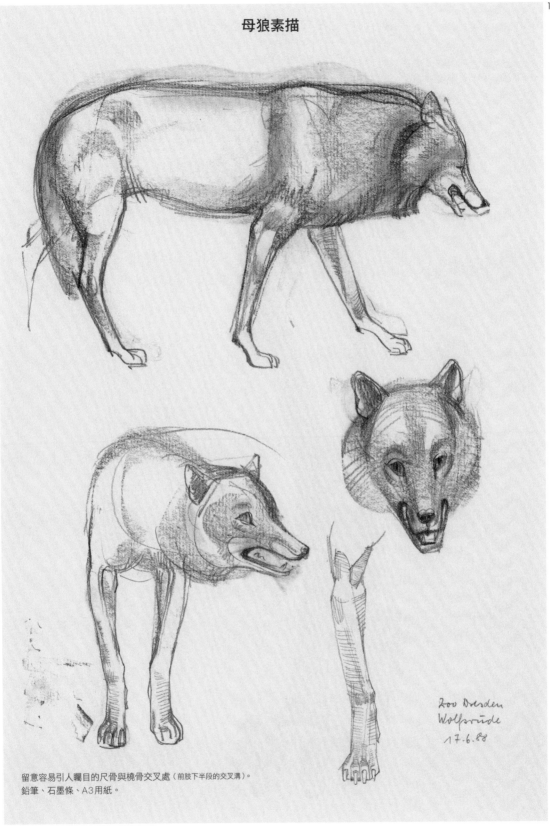

留意容易引人矚目的尺骨與橈骨交叉處（前肢下半段的交叉溝）。
鉛筆、石墨條、A3用紙。

貓科（獅子）左前肢下半段的肌肉位置圖解

紅色為手腕的屈肌，藍色為伸肌。
注意拇指的爪子並沒有接觸地面。

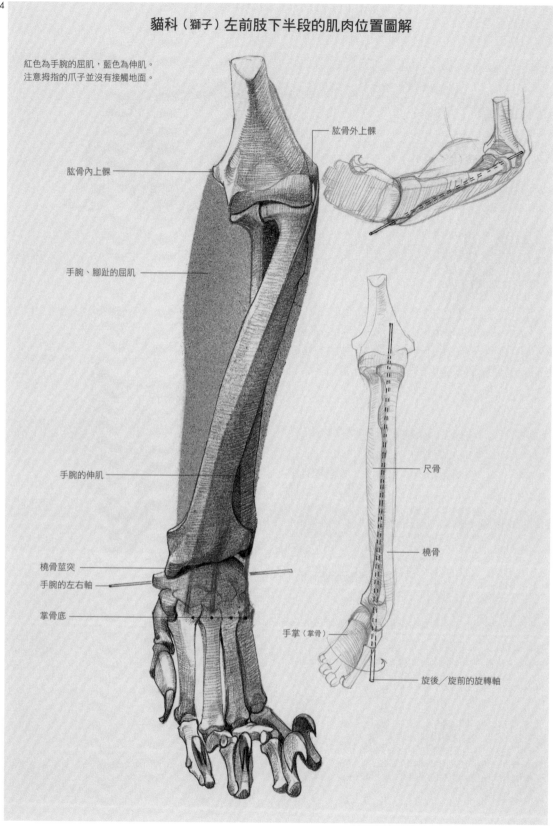

肱骨外上髁

肱骨內上髁

手腕、腳趾的屈肌

手腕的伸肌

橈骨莖突

手腕的左右軸

掌骨底

尺骨

橈骨

手掌（掌骨）

旋後／旋前的旋轉軸

狗和獅子的腳部肌肉

單就肩和腳上半段這兩個部位來説，肉食性動物的肌肉和草食性動物的肌肉並無太大差異，但還是要概略觀察某些部位的肌肉，尤其腳下半段具有多種功能，多留意一下還是有利無害的。描繪時正確掌握形體上的凹凸，依功能來分類更有助於理解（圖134）。記得多注意以下幾點。

■ 腳下半段的肌肉中，大部分都具有屈伸腕骨與腳趾關節的功用，因此需要延伸跨過手腕的左右軸。

■ 腳下半段的肌肉主要連接至2個不同部位。伸肌（圖134中的藍色部位）連接至肱骨外上髁；延伸至手腕和腳趾的屈肌（紅色部分）則連接至肱骨內上髁。

■ 肌肉始於這2個不同部位，並且各自延伸至連接點。

■ 手背上的伸肌朝位於橈骨、尺骨側面的掌骨基部延伸（橈側、尺側伸腕肌：以藍條紋表示）。

■ 手掌上的屈肌則朝反方向延伸（橈側、尺側屈腕肌）。

■ 這兩大肌群（屈肌和伸肌）由位於腳下半段正面且呈對角走向的凹溝加以區隔（圖135左），素描時要連同這個部分一起畫出來。

■ 這兩種肌肉的強度和體積各不相同，通常腳下半段的掌側屈肌比背側屈肌來得大（圖135）。

關節機制

請大家仔細觀察圖134AB中的關節機制與旋轉方式，並且注意以下兩點。

■ 手（前足）的轉動並非仰賴手腕的旋轉，而是繞著橈骨、尺骨的旋後、旋前旋轉軸轉動（圖134C）。

■ 手腕的左右軸附近會產生屈伸運動。

與草食性動物進行比較

肉食性動物和草食性動物的前肢體積不一樣。

比較左頁圖解和圖116，並注意以下幾點。

■ 正面圖和背面圖中，肉食性動物的腳上半段比較狹窄，但從側面圖看來則變大許多。這是因為屈肌和伸肌連接至肘部的左右軸，軸心正面和背面都有肌肉附著的緣故（圖135右）。

■ 腳下半段的上端（肱骨內上髁和肱骨外上髁）是肌肉呈交差狀附著的部位。內、外上髁各是手腕屈肌和伸肌的起點。

■ 肘關節的屈肌（連接尺骨和橈骨）走行至2塊肌肉之間產生的縫隙中。

不同肉食性動物之間的差異

圖136中，左為狗的前肢，右為獅子的前肢，請大家留意狗（主動捕捉獵物）和獅子（埋伏捕捉獵物）最典型的差異。需要長距離奔跑的動物在構造上較為精細，體格偏小且運動能力強，因此常被稱為奔跑健將。

肉食性動物（獅子）的前肢肌肉密度與方向（基於功能面）

圖中未包含肌腱。
原子筆、黑色粉筆、A4用紙。

正面圖 　　　　　　　　　　　　　側面圖

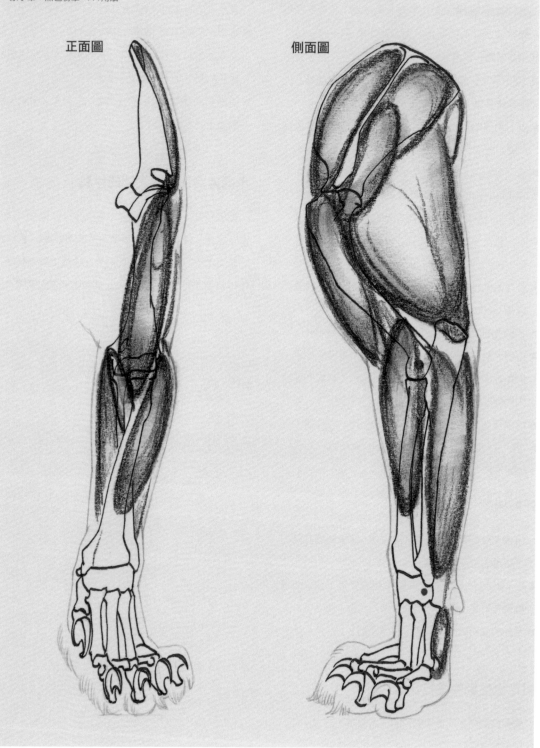

狗和貓的前肢素描練習

如同之前馬章節中的方法，練習狗或貓的肌肉素描有助於理解並記憶肌肉構造（請參照P129）。如圖135、136所示。

■ 這次盡量不素描骨骼部分。

■ 改用彩色圖畫紙，並以手指沾取粉彩筆的粉在紙上摩擦作畫，畫出主要肌肉的位置和範圍。

■ 試著將身體各部位分成一個個區塊，這能幫助我們看清楚重疊在一起的部分。

■ 假使一直無法順利掌握肌肉形體，稍微勾勒一下輪廓，再加以調整肌肉形狀。

素描實體動物時

以實體動物為素描對象時，我們必須先做好一些事前準備工作。那就是清楚捕捉各種形體的構造。空間內的位置關係、姿勢（俯趴、站立、前傾等）、移動距離等都要確實掌握。建議大家按照以下順序練習（圖137、138）。

■ 現在馬上開始素描吧。確保主題所需空間，並先從整體像（是否將全身呈現於空間中）起手。

■ 活用運筆方向有助於表現出軀幹各個面向（圖137）。

■ 確實思考手掌朝下的模樣（旋前：圖137上），以及旋轉時（旋後、旋前）產生的形體變化。當手部（前足）內側（拇指側）稍微或急速提起時，腳下半段的角度會有什麼樣的改變。

■ 畫出前臂和足底的寬厚形體，並利用網點效果打造有稜有角的立體感（圖138）。

■ 另外也畫出前臂和足部側面的窄邊，作為對照。

■ 以變形方式處理身體各部位，並試著素描出來（圖138插入圖）。也可以活用組合模型中常見的區塊形狀來拼湊出身體各部位。思考不同傾斜角度下該如何處理。

■ 試著畫出平擺於地面的手（前足）和腳下半段、全身細節。透過這樣的作業能使素描內容更加豐富，也有助於清楚表現動物當下的狀態（盹睡・警戒等，請參照圖139）。

內外狀態和諧一致

圖137中，曬太陽的慵懶獅子舒服地趴在地上休息。前足放鬆平放於地面上，看得出是又寬又平的形體。而另一方面，圖139中的幼獅處於警戒中，同樣是前足平擺於地面上的姿勢，但感覺得出幼獅的全神貫注與肢體緊繃。從這兩個範例中可以得知描畫的過程非常重要，也就是說素描時再怎麼著重細節，也必須隨時注意素描當下的實際狀況，通常動物的內在狀態會直接投射於外表，進而影響四肢的擺放姿勢。

兩種肉食性動物的前肢肌肉密度和輪廓的比較圖（基於功能面）

圖中並未畫出肌腱。

狗（左側面）　　　　　　　　獅子（左側面）

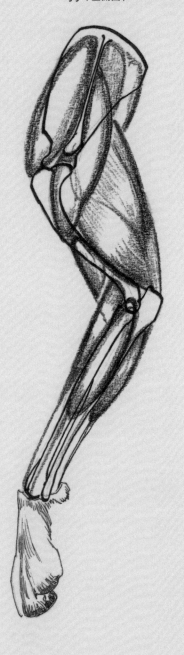

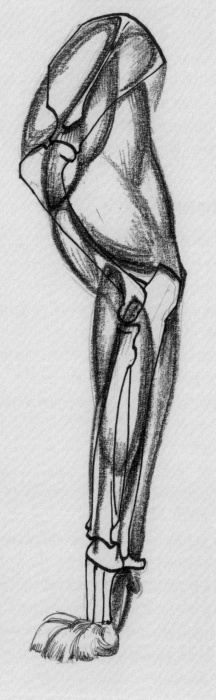

沉睡的獅子與保持警戒的幼獅

彩色鉛筆沿著身體的曲線走行。
褐色彩色鉛筆、A3用紙。

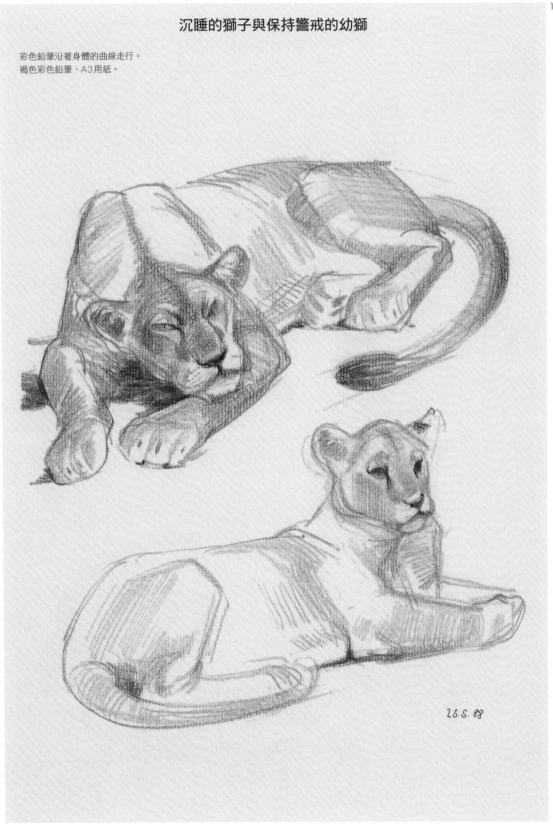

25.5.88

1個月大的幼獅，前肢旋後，處於高度警戒中

請參照右上圖的身體基本線條。
紅色粉筆的素描圖、A3用紙。

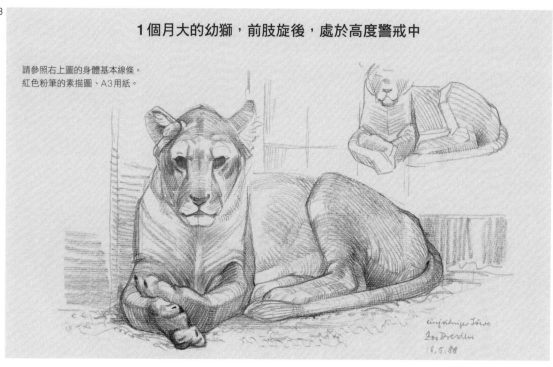

警戒中的幼獅

留意橈骨形成的右前臂交叉溝，以及左前臂
和手部之間的突起形狀。
柱狀體石墨條素描、A3彩色圖畫紙。

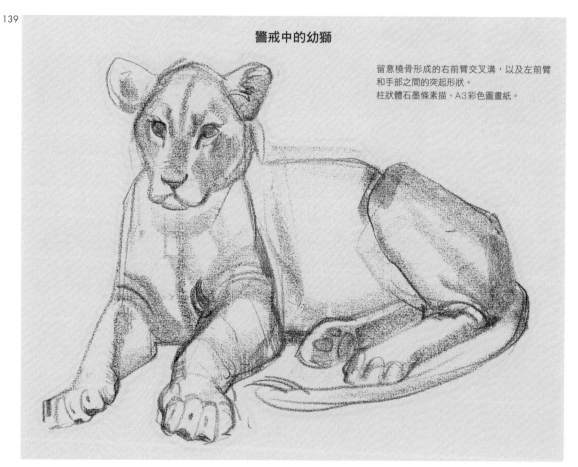

6個月大的幼獅，臀部著地的坐姿　下圖為看著天空的獅子

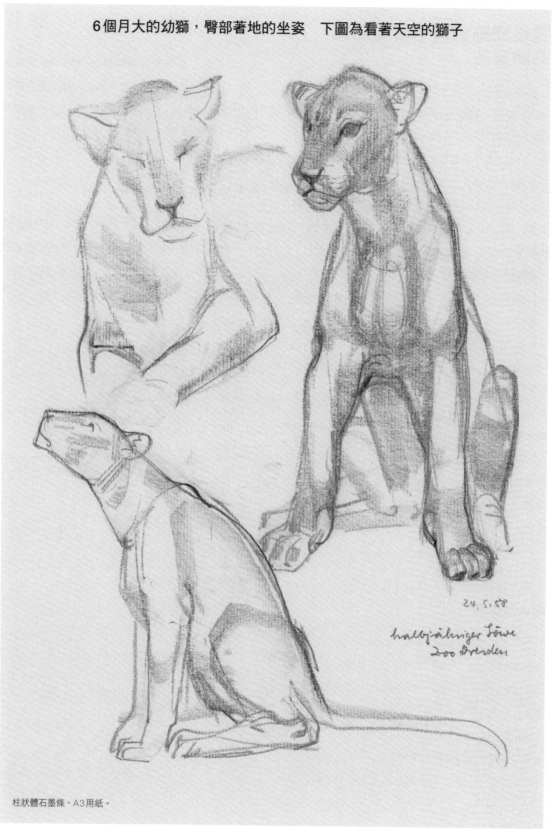

24.5.58

halbjähriger Löwe
Zoo Dresden

柱狀體石墨條、A3用紙。

靈長類動物的手臂骨骼與實體寫生

攀爬、吊掛、甩動手臂是所有靈長類動物都能輕易做到的動作。手臂與軀幹骨骼之間有名為鎖骨的特別連結〈橋梁〉，不僅協助從胸廓側面橫向突出的手臂動作，也能帶動胸廓周圍的運動。而透過肩胛棘連結至鎖骨的肩胛骨也才能於水平移動中即時跟上手臂的運動方向。這一點和以下列舉的幾點就是靈長類運動範圍之所以大於正常值的基本原理（圖141）。

■ 肩關節外突，因此除了前後擺動的基本動作外，還能做出向側面的上下擺動、向內外旋轉等動作。

■ 橈骨透過近端橈尺關節和遠端橈尺關節促使尺骨進行旋後／旋前運動（圖141B）。

■ 手腕的屈曲、伸展運動會繞著手腕橢圓形的左右軸進行，而手會於矢狀軸上朝拇指、小指方向擺動。

■ 拇指比較短，部分抓握動作會受到限制。

■ 掌指關節為球窩關節，能做出屈曲、伸展、擴展等動作。

■ 近端指骨（圖141C）具有支撐功用。

■ 第2～第5掌骨特別長，有利於抓握動作。

■ 雖然各手指都很靈活，卻無法像人類一樣能獨立做出高度精細動作。

與人類比較

上臂肌肉由3條屈肌（肱肌、肱二頭肌、肱橈肌）和1條伸肌（肱三頭肌）構成，基本上和人類差不多，前臂的情況也大同小異。圖134中的肌肉配置同樣能套用至靈長類動物的手腕上。

素描生物時，特別留意以下事項（圖142）。

■ 長到不成比例的掌骨（手）。

■ 短拇指位在手部相對較高的位置上，形狀宛如樹樁。

■ 相較於掌骨，指骨明顯較短。

■ 為了方便進行臂躍行動，手臂特別長，雙腳相對較短。

■ 後肢足部也有能夠抓握物體的腳趾（圖142插入圖）。足部也具有抓握功能，因此實質上靈長類動物等於有4隻手。這種靈長類動物，過去曾被歸類為四手類動物。

靈長類動物之間的差異

素描靈長類動物時，絕對不能忽略明顯的特徵差異。例如長臂猿有細長的四肢、倭黑猩猩的體型偏小、紅毛猩猩全身披覆紅色長毛，以及黑猩猩的體型粗壯（圖143）。

靈長類動物（大猩猩）的變形手臂骨骼

尺骨與橈骨分離，未融合在一起
（3/4側面視角圖）

肱骨頭

肱骨

肱骨外上髁

肘窩

滑車

橈骨頭

尺骨冠突

尺骨

橈骨

橈骨繞著尺骨運轉的機制

尺骨莖突

腕骨

左右軸

矢狀軸

掌骨

近端指骨

中間指骨

遠端指骨

旋後／旋前的旋轉軸

前臂的旋前位置
（交叉於尺骨上的橈骨）

大結節

肱骨外上髁

左右軸

滑車

橈骨頭

肱骨內上髁

尺骨冠突

尺骨頭

橈骨莖突

體型偏瘦的紅毛猩猩（雌性）素描

紅毛猩猩的手細長且手指短，長手臂（請參照插入圖）有利於吊掛在樹上。另外，足部同樣具有抓取物體的功用。石墨條（橫握筆法）、A3用紙。

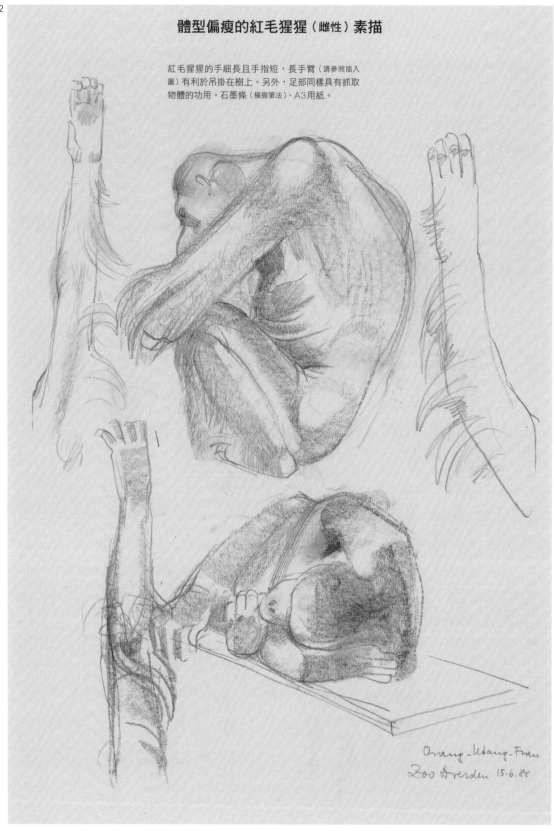

Orang-Utang-Frau
Zoo Dresden 15.6.88

大猩猩（雄性）的坐姿

大猩猩的手臂不如紅毛猩猩長，而且手指比較
短。用石墨條厚重地畫出軀幹的龐大體積感。
A3用紙。

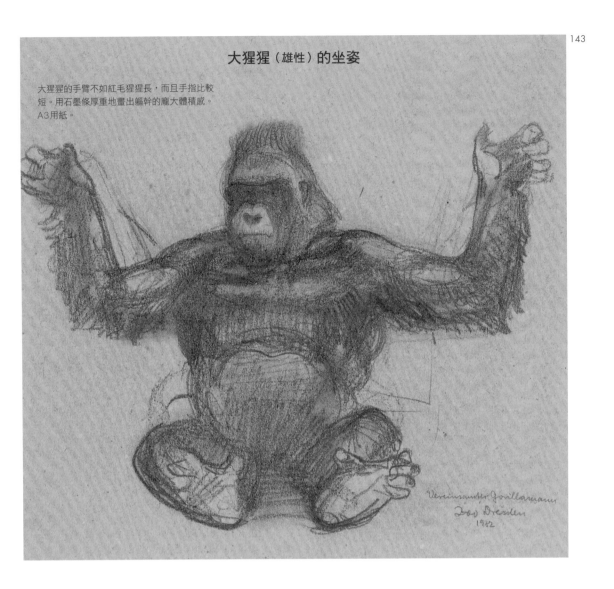

軀幹形狀

Torso Shapes

軀幹與肌肉構造

讓軀幹看起來有立體感的關鍵在於骨盆和胸廓。本書的後肢章節中已說明過骨盆構造,接下來將針對胸廓構造逐一解說。透過剖面圖將能幫助大家更容易了解立體構造。同時也請大家留意以下幾點(圖144)。

■ 草食性動物的胸廓因消化道的存在而往骨盆側擴展(圖146)。

■ 肉食性動物的胸廓位置相對較高且形狀細長。奔跑型動物的肺比較長,胸廓因此呈長形。尤其是貓,頭和胸廓的寬度幾乎一模一樣。

■ 胸廓上開口即頸根部。

■ 所有動物的胸廓皆呈船體形狀,靠近脊椎的部分最圓,愈往腹部愈細。

■ 船體邊緣於胸廓上開口附近有個陡峭的突起,並於向前突出的胸骨兩端形成軟骨突起。

■ 肋骨背面與倒T字形的脊柱相連。脊柱由一塊塊脊椎骨串連而成。

■ 幾乎所有肋骨都經由肋軟骨連接至複雜的胸骨。肋骨和肋軟骨並非呈直線接合,因此從正面至尾巴方向形成圓弧曲線。

■ 胸廓側面平坦,緊密貼合於肩胛骨附近。

軀幹的肌肉

依身體部位的位置關係來了解軀幹肌肉。

■ 軀幹主要肌肉的起點都位在骨盆,也就是埋在骨盆、胸廓、脊椎骨間。位於軀幹下方的是腹直肌

(紅色),位於內側的豎脊肌如繩索般並列在一起(在側腹部稱為腹外斜肌)。又大又薄的腹肌呈筒狀,內裝腸臟器。

■ 軀幹的肌肉和肩帶(綠色)起點位於連接脊椎骨和頸部的項韌帶,透過(斜方肌等肌肉)向前後的拉動可以驅動肩胛骨,同時吊掛向前後擺動的前肢。

■ 連接軀幹與四肢的肌肉(藍色)起自脊椎骨,延伸至腳上半段(例如驅動腳上半段的背最長肌和將上臂向前推出的肱肌等)。而淺胸肌從胸骨延伸至腳上半段、下半段內側,負責拉動四肢。

整體

圖146是從上方觀察到的整個軀幹形體,從圖中可以看出深灰色核心部分的位置關係與逐漸變細長的頸部。以線條方式呈現的肩胛骨和肱骨上端,主要負責支撐正面變圓潤的胸廓。而從頸部和胸廓的剖面圖,可以看出兩者在寬度上的差距。

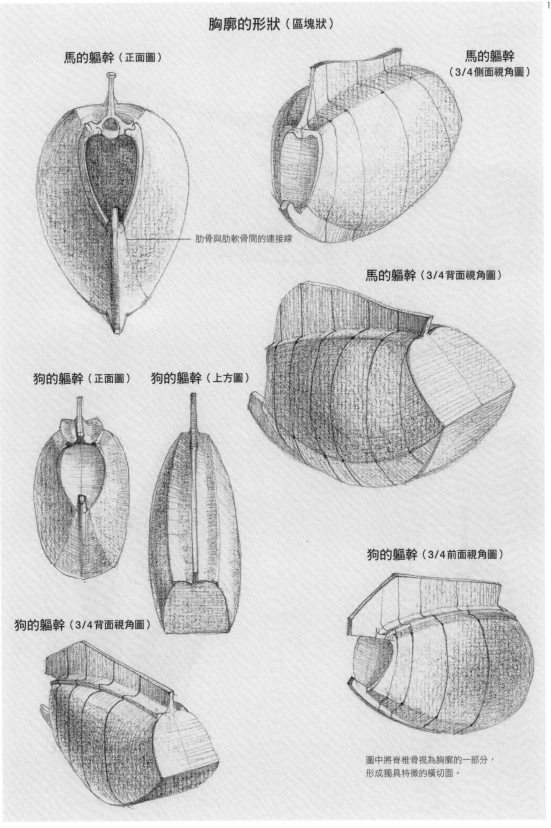

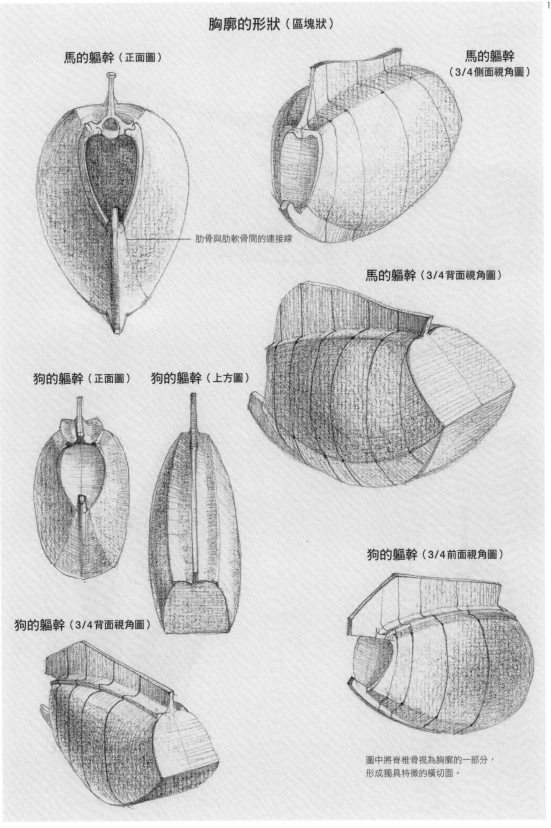

胸廓的形狀（區塊狀）

馬的軀幹（正面圖）

馬的軀幹
（3/4側面視角圖）

肋骨與肋軟骨間的連接線

馬的軀幹（3/4背面視角圖）

狗的軀幹（正面圖）　　狗的軀幹（上方圖）

狗的軀幹（3/4前面視角圖）

狗的軀幹（3/4背面視角圖）

圖中將脊椎骨視為胸廓的一部分，
形成獨具特徵的橫切面。

軀幹肌肉的構造原理

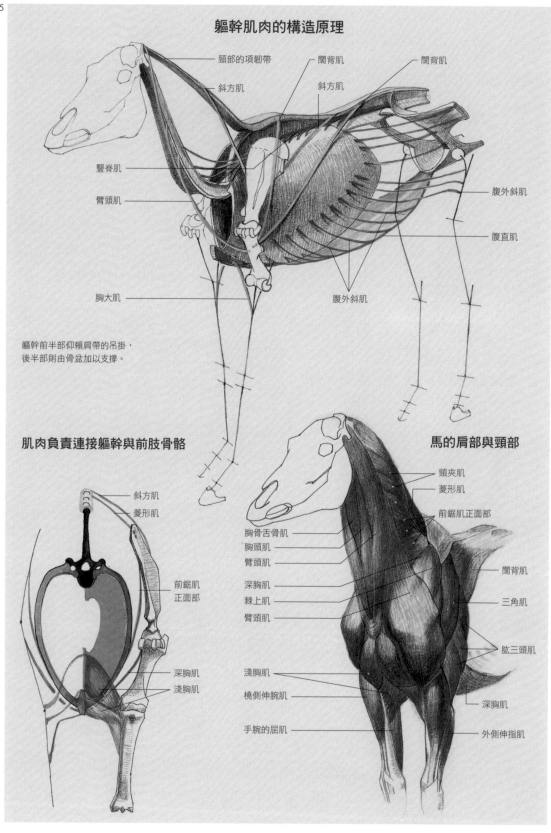

頸部的項韌帶　　闊背肌　　闊背肌

斜方肌　　斜方肌

豎脊肌

臂頭肌

腹外斜肌

腹直肌

胸大肌

腹外斜肌

軀幹前半部仰賴肩帶的吊掛，
後半部則由骨盆加以支撐。

肌肉負責連接軀幹與前肢骨骼

斜方肌

菱形肌

前鋸肌
正面部

深胸肌

淺胸肌

馬的肩部與頸部

頸夾肌

菱形肌

前鋸肌正面部

胸骨舌骨肌

胸頭肌

臂頭肌

深胸肌

棘上肌

臂頭肌

闊背肌

三角肌

肱三頭肌

淺胸肌

橈側伸腕肌

深胸肌

手腕的屈肌

外側伸指肌

軀幹形體的上面觀（馬）

深灰色：胸廓、脊椎骨、骨盆的立體核心部分
淺灰色：軀幹及頸部的柔軟部位

變形胸廓的上面觀

頸部剖面圖

肩胛骨背側的胸廓剖面圖

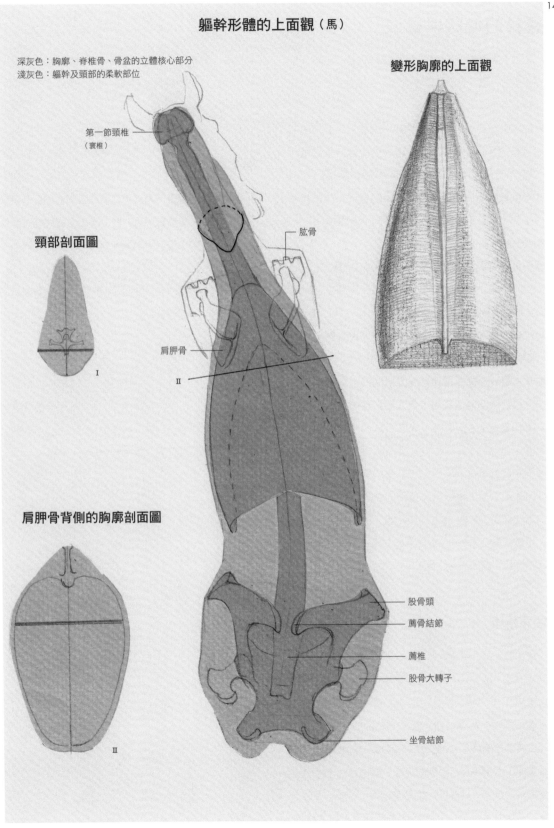

第一節頸椎
（寰椎）

肱骨

肩胛骨

Ⅰ

Ⅱ

Ⅱ

股骨頭

薦骨結節

薦椎

股骨大轉子

坐骨結節

軀幹的形狀與畫法

從上方觀察的軀幹變形化圖（圖146）中，省略了干擾視覺的四肢，但圖147中則加上各部位的肌肉。描畫時多留意以下幾點。

- 橫向突出的髖骨和髖結節突出於腹外斜肌外側。淺臀肌延伸至坐骨結節，覆蓋住骨盆。骨盆尾端變細且呈三角形，這裡同時也是髖腱的起點。
- 背最長肌始於胸腰筋膜和後段胸椎，宛如薄膜覆蓋於胸廓上，並且向下延伸至腳上半段內側。
- 頸部的項韌帶朝鬐甲頂端延展。
- 斜方肌的起點為胸骨嵴、鬐甲頂點和頸部項韌帶，肌肉面積大，覆蓋住肩胛骨。將腳提至半空中時，肩胛骨會跟著動。
- 胸廓愈往頸部方向愈細，這會使肩部骨骼和肌肉顯得格外突出。
- 起自軀幹深處，並穿過斜方肌的繩索狀肌肉，雖然位於頸部側邊表面，但大範圍覆蓋在頸部上，不僅直逼第1節頸椎，也將胸鎖乳突肌覆蓋於下方。
- 胸鎖乳突肌沿著前端愈來愈細的胸廓，直接連接至頭部背面。當腳支撐重量的狀態下，可以清楚看出肩膀（圖左）為主要接合處，但抬起腳而沒有承載體重時（圖右），會因為中心軸偏移而無法清楚辨識接合處的所在位置。

注意事項

素描軀幹時，常會在畫出軀幹所有骨骼後面臨到一些小問題，接下來的幾點注意事項可供大家作為解決對策。

- 各種動物的胸廓形體。貓科動物的胸廓宛如一個向後開口的袋子（請參照圖148B的獅子素描圖）。
- 鬐甲下方平坦且呈拱形的線條（貓科動物）。
- 頸椎形狀。以變形化方式處理。
- 反芻動物的酒桶狀胸廓幅度寬且圓潤，但愈往尾巴的部分愈尖。胸廓正面有個狹窄的入口（請參照圖148A的牛）。
- 肋骨、脊椎骨、胸骨彼此接合在一起。
- 並排在一起的脊椎骨棘突，具有宛如T字形橋梁的功用。

變形化

描畫活體動物時，可以將胸廓和腹部合併起來畫成一個酒桶狀。肩部和細長的腳上半段從桶狀物正面延伸出來。大家也可以將腸臟器想像成吊掛在髖骨下。

軀幹與四肢肌肉（馬）的上面觀

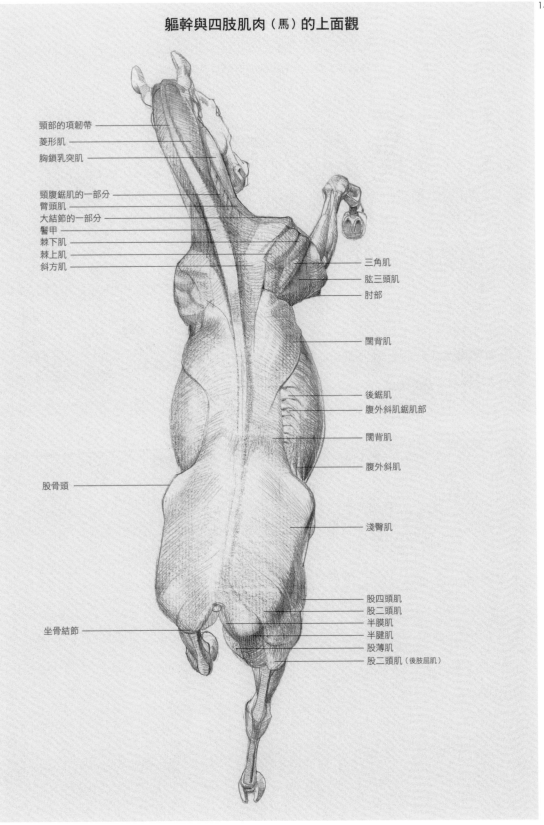

頸部的項韌帶

菱形肌

胸鎖乳突肌

頸腹鋸肌的一部分
臀頭肌
大結節的一部分
鬐甲
棘下肌
棘上肌
斜方肌

三角肌

肱三頭肌

肘部

闊背肌

後鋸肌
腹外斜肌鋸肌部

闊背肌

腹外斜肌

股骨頭

淺臀肌

股四頭肌
股二頭肌
半膜肌
半腱肌
股薄肌
股二頭肌（後肢屈肌）

坐骨結節

牛的骨骼位置構造圖

蘇黎世藝術大學‧動物解剖學講座中的學生素描作品，
1988年。

貓科動物於攻擊姿勢下的骨骼構造圖

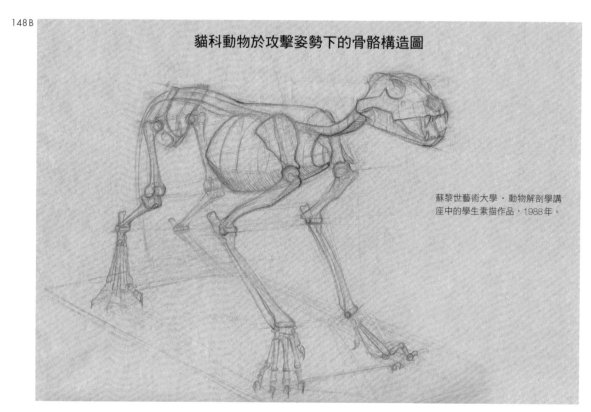

蘇黎世藝術大學‧動物解剖學講
座中的學生素描作品，1988年。

素描的練習與完成

素描並非只是快速畫出動物形體，必須同時注意重要的身體特徵。以變形方式處理各種形體對素描也非常有幫助（圖149、150、151）。

製作正確的參考用素描圖

大家可以依照以下的方法，畫出正確的動物參考用素描圖。

■ 先畫出酒桶狀的胸廓外側（圖149上），再將細長三角塊狀的肩膀安裝於胸廓上。

■ 依自行決定的姿勢，將側面有凹凸形體的頸部連接至胸廓正面的開口上。注意頸部和胸廓兩個區塊要看似緊密接合在一起。

■ 如同處理前肢的方式，以梯形來表現腳上半段（圖150）。

■ 先做好這些初步準備後，再仔細描畫實際的軀幹形體。

素描訣竅

進一步將素描精緻化。以變形化方式處理時，盡量不要使用太多種類的媒材。媒材類型愈少，不僅方便複寫，也容易清楚識別動物的構造（圖152、155）。

■ 習慣畫輪廓的人（圖154），可以將軀幹和四肢連接處的線條畫得深濃一些。

■ 若要能夠立即區分形體，可以活用網點效果來表現身體的角度與凹凸（圖153、156A、157BC）。

■ 沒有充裕的時間製作網點效果時，可以利用簡潔的線條代替（圖157A）。這種方式不僅能區分被省略的部分、因重疊而覆蓋與被覆蓋的部分，還能清楚辨識明顯呈現的部位與上述這些部分之間的相互關係，請大家務必留意由前至後的線條深淺。

捕捉動作

動作多半只發生在一瞬間，建議大家多加活用遺覺記憶，於事後慢慢構築變形化形體（圖158右）。這麼做有助於將精力集中在身體本質特徵上。舉例來説，貓的軀幹寬度狹窄，背脊偏長，可以先直接以長方形表示，後續再補上細長的手腳，並活用前縮透視法畫出圓桶狀的頸部和卵形頭部。

飛躍式的進步

學會使用這種方式捕捉動物形體後，基本形體的素描作業會變得簡單許多。不再單純仰賴對象物作畫後，會發現自己已經學會運用遺覺記憶與想像力，而那種飛躍式的進步往往發生在不知不覺間。

使用變形法的構造素描

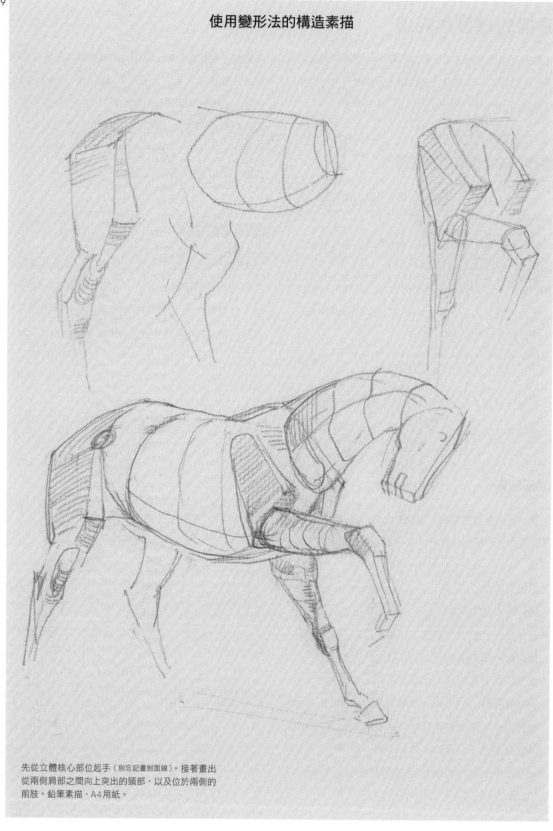

先從立體核心部位起手（別忘記畫剖面線）。接著畫出
從兩側肩部之間向上突出的頸部，以及位於兩側的
前肢。鉛筆素描、A4用紙。

進一步完成構造素描

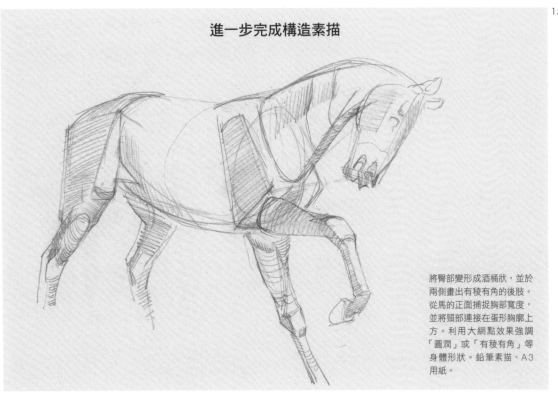

將臀部變形成酒桶狀，並於
兩側畫出有稜有角的後肢。
從馬的正面捕捉胸部寬度，
並將頸部連接在蛋形胸廓上
方。利用大網點效果強調
「圓潤」或「有稜有角」等
身體形狀。鉛筆素描、A3
用紙。

近乎全部完成的構造素描

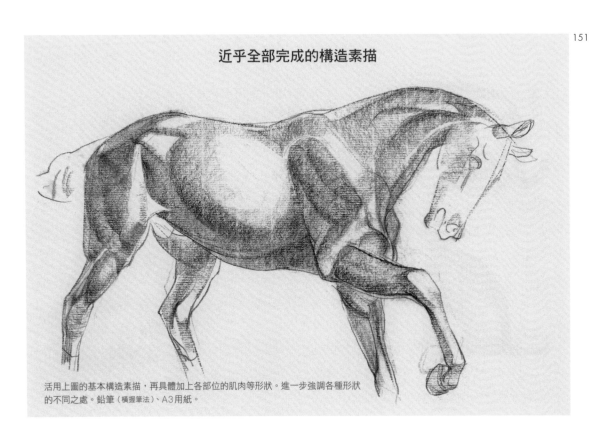

活用上圖的基本構造素描，再具體加上各部位的肌肉等形狀。進一步強調各種形狀
的不同之處。鉛筆（橫握筆法）、A3用紙。

牛的構造素描

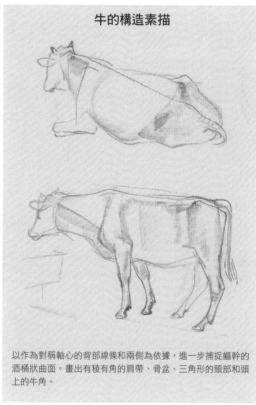

以作為對稱軸心的背部線條和兩側為依據，進一步捕捉軀幹的酒桶狀曲面。畫出有稜有角的肩帶、骨盆、三角形的頸部和頭上的牛角。

幼獸的四肢特徵素描（小爪哇野牛）

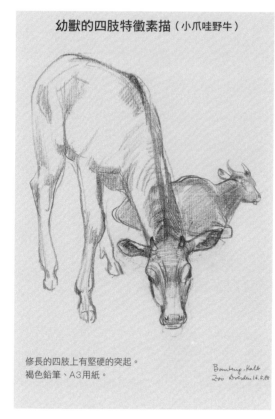

修長的四肢上有堅硬的突起。
褐色鉛筆、A3用紙。

Bomberg-Kalb
Zoo Dresden 16.6.84

貓科動物體重移動時的影響（豹）

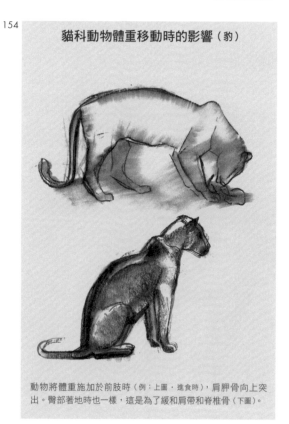

動物將體重施加於前肢時（例：上圖．進食時），肩胛骨向上突出。臀部著地時也一樣，這是為了緩和肩帶和脊椎骨（下圖）。

強調形體的陰影

想像一座山的山谷和山脊，然後依那個形象畫出雌性美洲野牛的立體感與凹凸形體。以清楚的筆觸確實畫出體表的角度。

參照素描（插入圖）畫出基本形體。

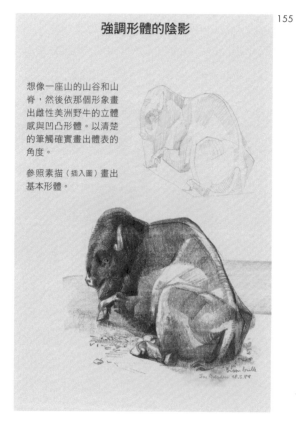

Bison bulle
Zoo Dresden 18.5.84

優雅與形體重量感之間的對照

左：短軀幹配上長腳
（小爪哇野牛）。
右：矮胖的軀幹——雖
然不高，但很長（雌性爪
哇野牛）。
彩色鉛筆、A3用紙。

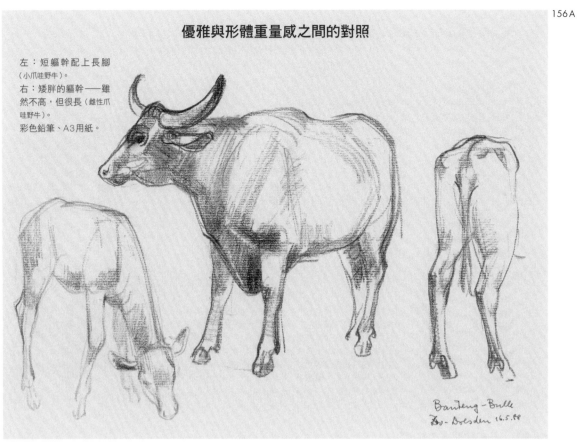

Banteng-Bulle
Zoo-Dresden 16.5.88

隨性描畫的爪哇野牛

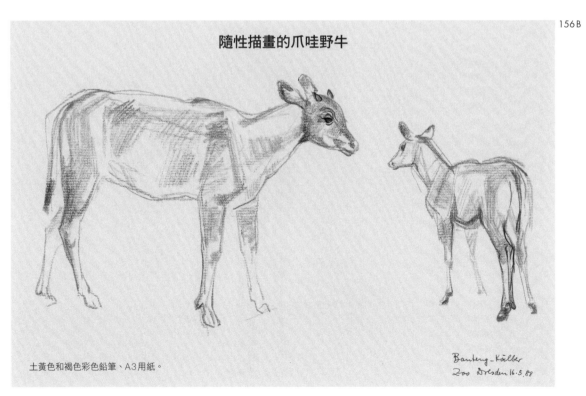

土黃色和褐色彩色鉛筆、A3用紙。

Banteng-Kälber
Zoo Dresden 16.5.88

難以使用前縮透視法的背面圖（牛）

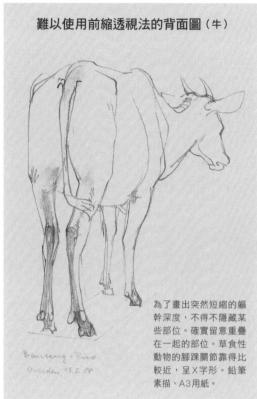

為了畫出突然短縮的軀幹深度，不得不隱藏某些部位。確實留意重疊在一起的部位。草食性動物的腳踝關節靠得比較近，呈X字形。鉛筆素描、A3用紙。

原子筆和水彩筆筆下的母牛插圖

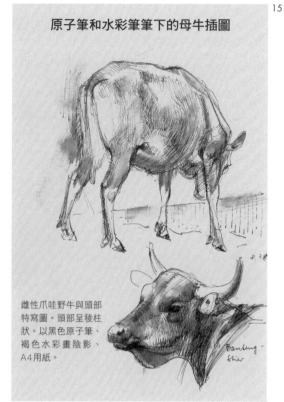

雌性爪哇野牛與頭部特寫圖。頭部呈稜柱狀。以黑色原子筆、褐色水彩畫陰影、A4用紙。

以前縮透視法畫背面圖（鹿）

對象為軀幹纖細的動物時，可特別於四肢背面與頭部下方用斜線的方式營造立體感。圖中為麋鹿。紅棕色的原子筆、暈染、A4用紙。

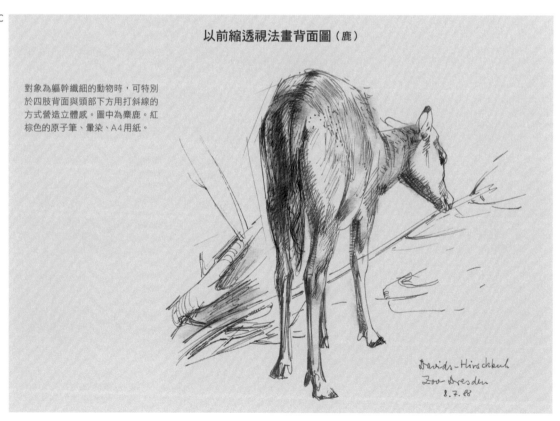

有角動物的背部線條（麋鹿／四不像）

麋鹿角的重量藉由頸部的項韌帶牢
牢固定在胸椎（鬐甲）的長棘突上
（請參照圖33～36）。黑色原子筆、以
唾液暈染、A4用紙。

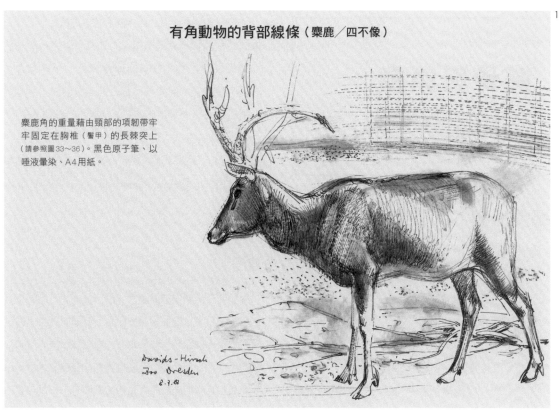

將動作中的動物變形化和模型化

描畫豹的柔和步伐時，可以利用側面
圖來表現動作的流暢度與節奏感。

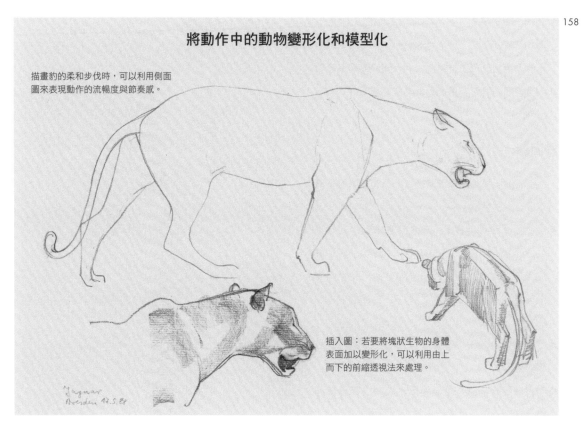

插入圖：若要將塊狀生物的身體
表面加以變形化，可以利用由上
而下的前縮透視法來處理。

顱骨與頭顱

The Skull and Head

顱骨結構

顱骨分成腦顱骨和顏面骨兩部分，從這兩部分的所占比例便能清楚知道顱骨構造和功能的特徵。請參照圖159並仔細思考顱骨的重要功能。

- 包覆腦的頭顱容器（頂骨），覆蓋在整個頭枕部（深灰色）。
- 顏面骨內有嗅覺、聽覺器官和咀嚼構造。人類以外的動物，咀嚼構造幾乎是水平向頭顱前方突出，因此顏面骨約占顱骨的一半以上。
- 動物的腦普遍較小，尤其草食性動物，不僅與自身的頭顱相比時，大腦相對較小，就算與頭顱較小的人類相比，草食性動物的大腦仍舊沒有勝算。
- 肉食性動物的腦容量比草食性動物來得大。

側面圖

從複雜的形體角度來觀察這些凹凸起伏的顱骨時，可以發現以下幾點。

- 從側面圖中可以看出，草食性動物的頭顱因咀嚼構造而呈三角形（請參照馬和牛）。齒冠上有凹溝，透過上下排齒冠的對咬以研磨食物。壓碎食物需要強而有力的下顎，而下顎在咀嚼運動中具良好的槓桿作用。
- 草食性動物的頂骨輪廓線，從額頭不間斷地一直延伸至鼻子。
- 肉食性動物的頂骨近似卵形，鈍端位在頭枕部。然而實際上，矢狀崎的走行宛如覆蓋於頂骨上（沿著咀嚼肌起點線），因此從外觀上難以辨識。

- 肉食性動物不會細嚼獵物的骨頭和肌肉，而是利用尖銳的鋸齒狀齒冠撕碎獵物後，一口氣吞進去。撕咬食物需要強而有力的小型肌肉，另外還需要能將肌肉固定在臉頰兩側穩固的顴骨上（請參照大型貓科動物）。
- 狗和貓的頭顱側面長得不一樣。相較於狗的頭顱略微彎曲，貓的頂骨與顏面骨間呈山脊般的陡峭彎曲。

猴子

大猿的頭顱明顯隸屬動物，而不是人類。比起小又向後退的頂骨，顏面骨相對較大。明顯向外突出的眶上崎負責保護眼睛。位於側面的齒冠雖然同樣具有咀嚼功用，卻比不上位於正面，強勁又發達的犬齒。除人類外，從側面觀察所有動物的頭顱時，普遍都看不到下顎。肉食性動物的下頜骨往後方滑動，而草食性動物的下頜骨呈鏟子形狀，有助於咀嚼植物。

各種顱骨形狀的比較圖（深灰色部分為腦容量）

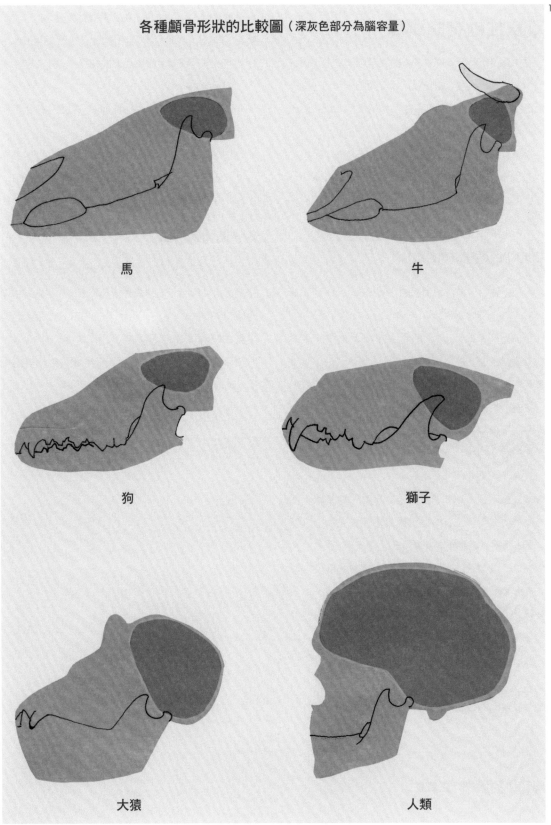

馬

牛

狗

獅子

大猿

人類

草食性動物的頭顱

在本書頭部與顱骨形體特徵的圖解中皆附上比例對照用的紅色柱狀體。顱骨和頭部形體關係密切，從側面圖中更能清楚看出骨骼對生物體的生活方式有多大的影響。

馬顱骨的比例如圖160所示，以頭高為基本單位，從頭枕部至鼻尖端將近2頭高。在正面圖（圖161）中，則有顱骨最寬的部分和頭高的比例。

馬和牛的頭部（側面圖）

在側面圖中，顱骨和頭部的具體特徵如下所示（圖160、164）。

■ 馬的顏面骨細長，以長又尖的鼻骨為終點；牛的顱骨則終止於圓又短的鼻骨。

■ 馬有上、下門齒，皆呈爪子形；牛沒有上門齒，只有上頜骨。

■ 馬的下顎線延伸至下頜角起點，下顎形狀呈銳角彎曲狀。相比之下，牛的下顎曲線帶些圓潤，並且向下方延伸。

■ 顱骨的兩側，亦即頭部兩側有眼眶。這是草食性動物的典型特徵，有助於確實掌握前方和後方視野，這對逃跑時非常有幫助。

■ 為保有最廣闊的視野，這兩種動物的眼眶後方皆沒有突出的骨骼加以阻擋。

■ 顱骨上沒有突出於顏面骨側面的顴骨。馬的臉頰上有一條與顱骨相融合的山脊。這是形成馬臉部凹凸形狀的重要特徵，這裡同時也是咀嚼肌的起點。

■ 牛臉頰上的凹凸形狀不如馬來得清楚，但這個部位明顯鼓起。

馬和牛的頭部（正面圖）

從圖161、165中可以學到以下幾點解剖學知識。

■ 牛的額骨上除了牛角，後方還有個大骨突。

■ 馬的鼻柱（鼻梁）及其側面形成細長的隧道（圖162），直接延展至眼眶上方並連接至額骨（圖161插入圖）。

■ 牛的顴突位於顱骨後方（圖165），因此牛的正面看起來比馬的正面還要圓潤一些。

■ 從這張圖還可以看出其他差異。眼睛附近的額骨向側面突出，使得牛眼及其周圍顯得格外生動。

3/4側面視角圖

從3/4側面視角圖中可以清楚看出草食性動物的頭顱呈三角柱形狀。馬的顱骨較為狹窄，從兩側向中間壓縮（圖161、162）；牛的顱骨相對較胖且顯得比較有分量（圖165）。

在活體動物臉上，由於顴突與下頜角之間有咀嚼肌，進而使臉頰表面看起來更為光滑渾圓。

馬的頭部與顱骨（附註：頭高與頭長比）

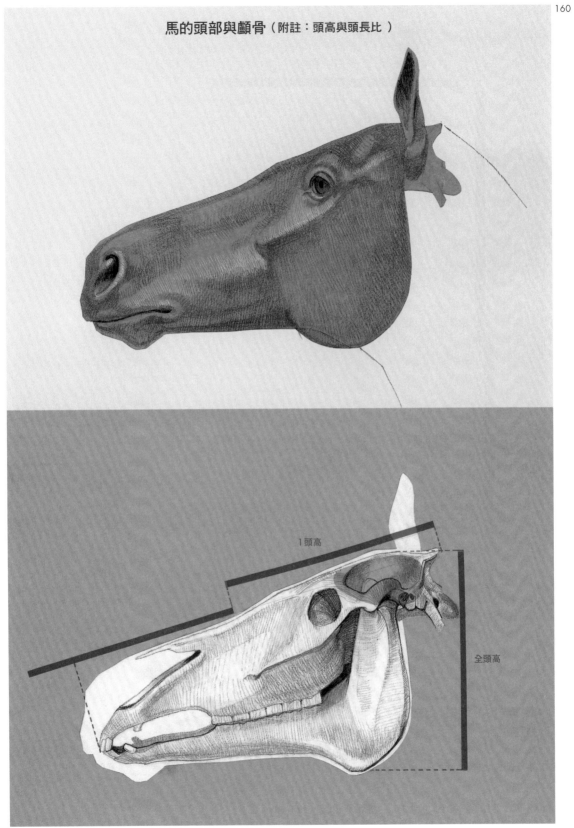

1頭高

全頭高

馬的顱骨正面圖、3/4側面視角圖（附註：頭寬與全頭高比）

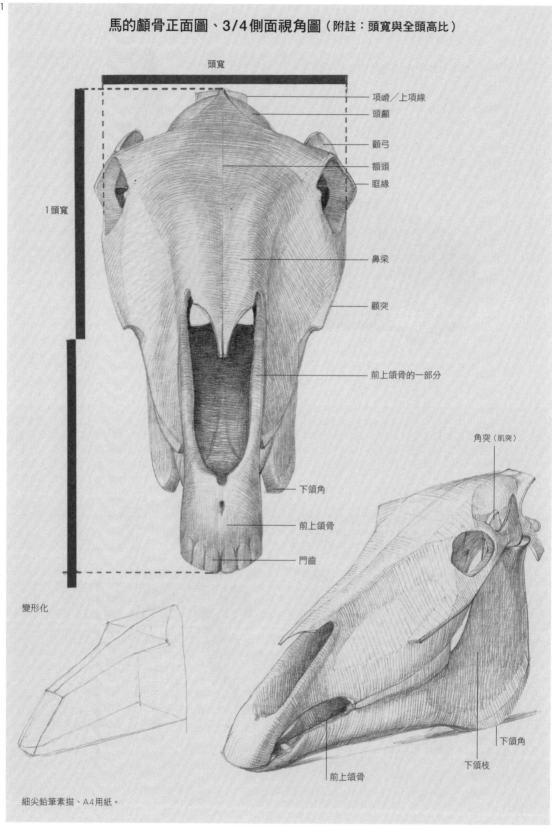

頭寬

項嵴／上項線
頭顱
顴弓
額頭
眶緣

1頭寬

鼻梁

顴突

前上頜骨的一部分

下頜角

前上頜骨

門齒

角突（肌突）

變形化

下頜角

下頜枝

前上頜骨

細尖鉛筆素描、A4用紙。

變形化的馬顱骨構造與表面傾斜度

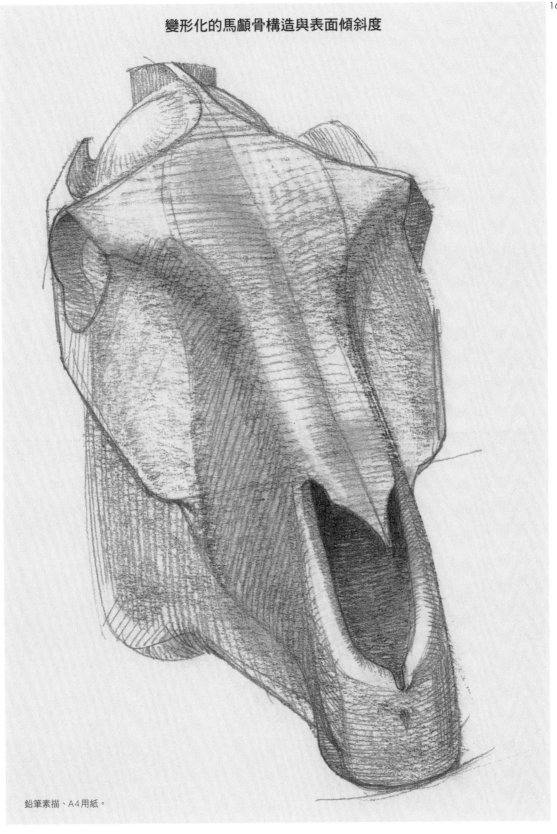

鉛筆素描、A4用紙。

馬的頭部　注意頭顱形狀

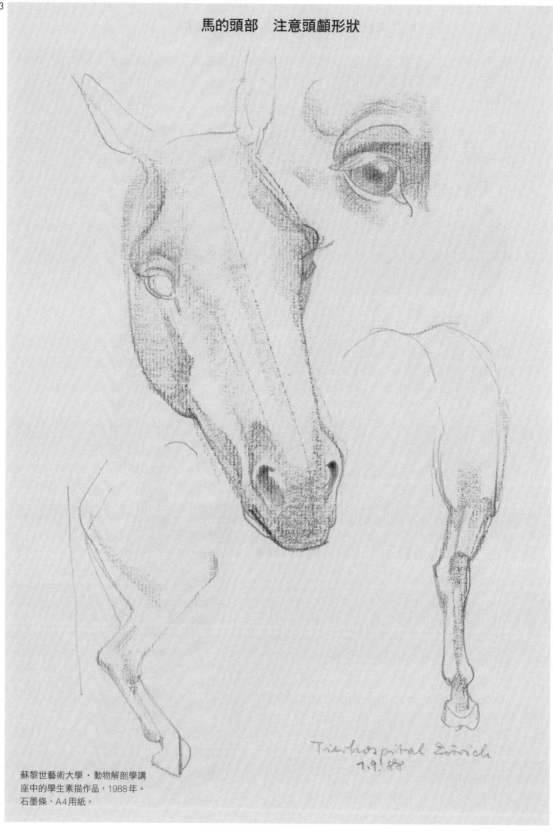

蘇黎世藝術大學．動物解剖學講
座中的學生素描作品，1988年。
石墨條、A4用紙。

牛的頭部與顱骨（附註：頭高和頭長比）

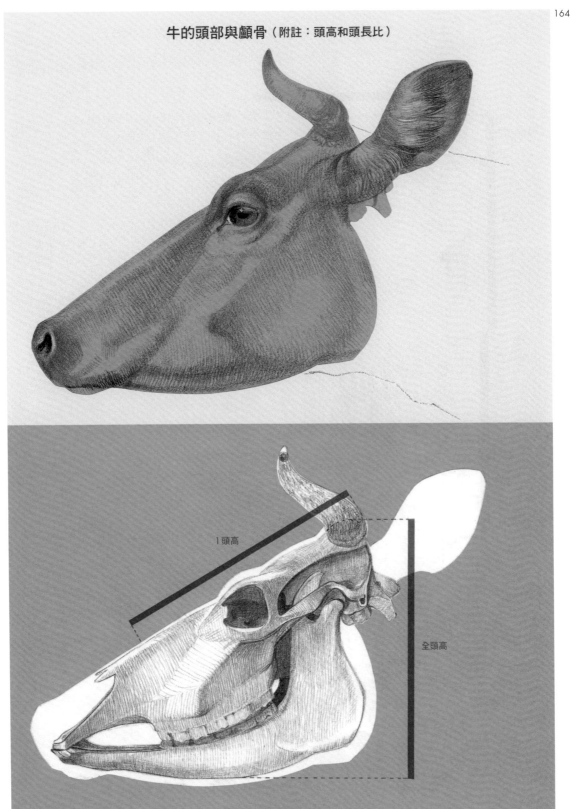

1頭高

全頭高

牛的顱骨正面圖、3/4側面視角圖（附註：頭寬與全頭高比）

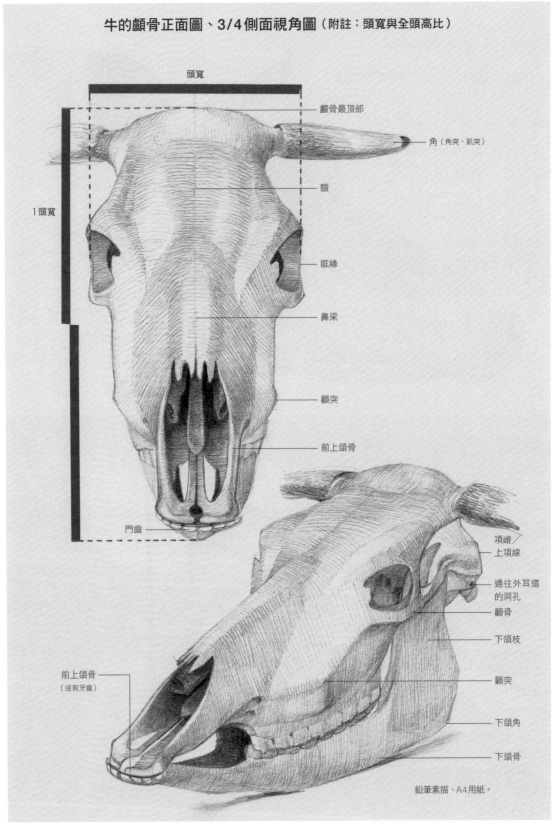

頭寬

顱骨最頂部

角（角突、肌突）

額

1頭寬

眶緣

鼻梁

顴突

前上頜骨

門齒

項嵴／上項線

通往外耳道的洞孔

顴骨

下頜枝

顴突

前上頜骨
（沒有牙齒）

下頜角

下頜骨

鉛筆素描、A4用紙。

畫頭顱

唯有不斷練習素描顱骨，才能完全理解並掌握動物的頭部特徵。然而只是模仿得維妙維肖是不具意義的，建議大家試試以下的方法。

■ 如同所有素描作業的步驟，先決定觀察主題的角度和視角，並且標記空間軸。

■ 決定視角後，從該視角仔細觀察表面，確認是否穩定且具有一致性。

■ 先嘗試將顱骨變形成非常基本的形狀（三角柱、卵形），再以變形後的整體形狀為依據，將身體各部位固定於空間中（圖161左下、162、166）。有了這個步驟便能建構一個事後可以隨時變更與追加的基本框架。

■ 思考從哪個方向描畫身體表面，並用平行線事先標記決定好的方向。

■ 素描時不要忽視作為參照用的空間框架。於顱骨中心軸上畫一條線，並追加一條從一側至另一側的空間軸線。

■ 清楚畫出身體表面的各種傾斜，讓大家一眼看出各部位的角度和邊緣（圖166）。

■ 構思好身體表面的傾斜表現後，整體畫上不同方向的線條和網點效果（盡可能以不同方向且足以形成對照的線條表示）。

計畫描畫過程

截至目前為止，我們只傳授最一般的顱骨素描方式，接下來我們將介紹一些如何處理各種結構的方法。描畫顱骨時，必須如同建築師事先針對主題做好事前準備。

■ 擬定構圖計畫，畫出包含隱藏的邊和角在內的凹凸形狀。

■ 注意觀察有無重疊的部分。

■ 試著想像顱骨是個由支柱支撐的圓頂。

■ 清楚畫出顱骨底部和下頜骨在構造上的接合，這樣咀嚼力的傳遞才會有連續性。

■ 將鼻腔畫成隧道形狀。

■ 在肉食性動物的顱骨中（圖172下、175），彎曲的顴骨宛如安裝在顱骨側面的把手。

採用適當風格

若想要畫得更加精緻，例如狗和獅子的共通點，亦即物種的固有特徵，除了將形體畫得精細外（連牙齒形狀也要仔細描繪），也可以採用適當風格來強調形體。像是圖173所示，將狗的顱骨畫成哥德風；如圖175所示，將獅子的顱骨畫成巴洛克風。

要像這樣畫出整個頭顱，必須先畫出結構線。

166

牛頭部的立體形體與配置圖

柱狀體石墨條和鉛筆、A4用紙。

183

草食性動物　頭的各部位

口、鼻、眼、耳等頭的各部位可以用來區分各有不同頭顱形體的物種，也可以用來識別同種的不同單體。接下來為大家介紹口、鼻形狀之間的關係，以及眼、耳的位置與形狀。另外，大家可以暫時先忽略不會對頭部凹凸形狀造成影響的臉部肌肉。

口與鼻

馬和牛的口、鼻具有以下特性（圖167-170）。

■ 鼻腔開口部由軟骨加以封閉。馬的鼻孔位於人中的側面，由袋狀軟骨組織構成，鼻孔外緣形似英文字母「C」。

■ 馬的鼻孔和嘴巴之間有柔軟短毛披覆，上唇比鼻孔還要向前突出。唇下的下顎其實並非突出的骨骼，而是塊狀結締組織（圖160）。

■ 從側面圖中可以看出牛的口鼻呈懸垂狀（圖164），頭部看起來比較圓。鼻孔間無軟毛且鼻子因濕氣而顯得光亮（鼻頭）。寬而扁平的鼻孔周圍有大量塊狀結締組織，上唇的下半部垂落，猶如覆蓋於嘴角兩側（圖168-170）。

眼睛

眼球和眼瞼（和長於上眼瞼的睫毛）有重要的重疊部分，除此之外，

■ 反芻動物的眼睛普遍較大，上眼瞼和眶緣間形成清晰的眼瞼皺褶（圖167-170）。

■ 眼睛內眼角比外眼角位於更深層的地方，因此眼

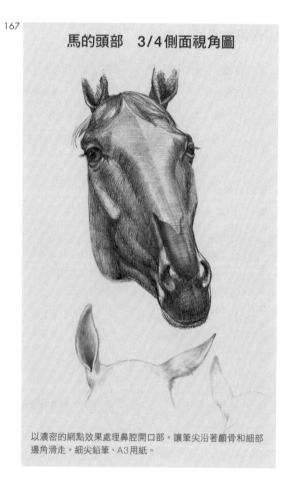

馬的頭部　3/4側面視角圖

以濃密的網點效果處理鼻腔開口部。讓筆尖沿著顱骨和細部邊角滑走。細尖鉛筆、A3用紙。

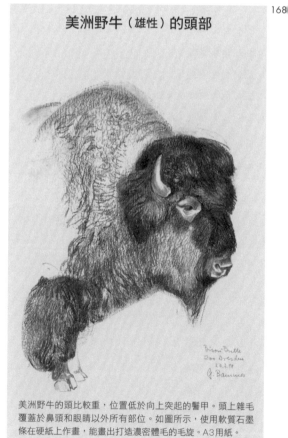

美洲野牛（雄性）的頭部

美洲野牛的頭比較重，位置低於向上突起的鬐甲。頭上雜毛覆蓋於鼻頭和眼睛以外所有部位。如圖所示，使用軟質石墨條在硬紙上作畫，能畫出打造濃密體毛的毛旋。A3用紙。

瞼向上傾斜至外眼角處。

■ 眼睛內眼角處有一條長淚溝，紅鹿的淚溝更長。

■ 上下眼瞼之間幾乎只看得見虹膜，瞳孔呈橫向橢
圓形（圖163插入圖）。

耳朵

■ 馬的耳朵很薄，形似一個長袋子（圖167），豎立在
枕骨邊緣。相較之下，牛的耳朵位在牛角下，從
頭部兩側橫向突出（圖164、170）。外耳耳廓由前
緣、內緣、後緣、外緣構成。後者相對於其他部
分以更大的角度向外側彎曲，耳朵上方的尖端呈
鈍圓形。

■ 馬的耳朵內側均勻覆蓋短毛。反芻動物的耳外側
披覆短毛，愈往內側愈長，形狀宛如毛刷。僅耳

朵的前緣和內緣有一層厚厚的外框，外緣則維持
原本的形狀（圖164、170）。

這個章節僅介紹較具特徵的形狀，大家若能再自行
針對各部位進行研究，肯定會有更多收穫。但另一方
面，若不遵守上述這些典型結構，可能會畫出奇怪的
頭部形狀。

169

牛（雌性）的頭部與顱骨素描

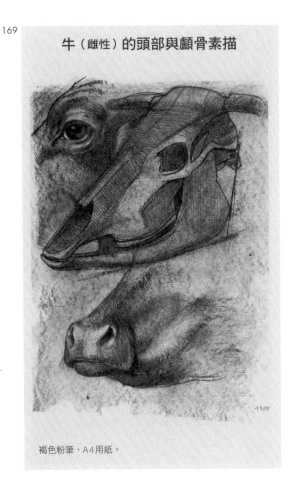

褐色粉筆、A4用紙。

170

雄性、雌性美洲野牛的頭部素描

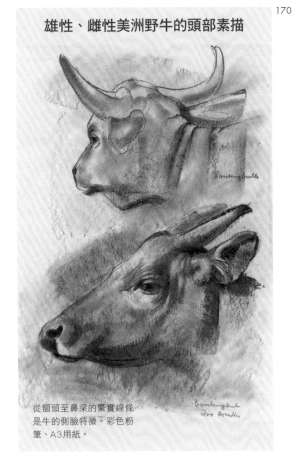

從額頭至鼻梁的紮實線條
是牛的側臉特徵。彩色粉
筆、A3用紙。

高加索羱羊（山羊）的頭部

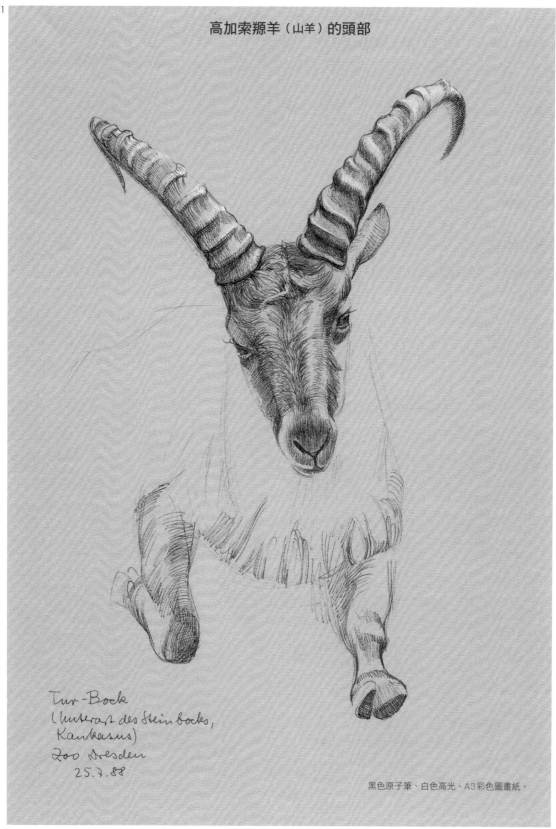

Tur-Bock
(Unterart des Steinbocks,
Kaukasus)
Zoo Dresden
25.7.88

黑色原子筆、白色高光、A3彩色圖畫紙。

肉食性動物的頭顱

測量狗顱骨的比例時（圖172下），因眼眶上端約位於頭部中間位置，事先標示出中間點會比較方便。若要畫正面圖，測量比例時則必須先量出顴骨寬度（顴骨至顴骨的距離）。有了顴骨寬度後，就算側面牙齒正常咬合，上下顎緊閉，也能測量出頭的高度（請參照圖173）。

狗的頭部

狗的顱骨和頭部具體特徵如下所示（請參照圖172、173）。

■ 顏面骨前端從鼻尖至門齒部位呈陡峭斜面，起自顱頂的輪廓線原本為緩和弧形，但來到眼睛附近，向下的傾斜度逐漸加大。鼻梁細長且傾斜，整體輪廓呈小弧度的S字形。

■ 嘴巴正面最大的牙齒（犬齒）彎曲如匕首，嘴巴閉合時，下犬齒總是蓋在上犬齒前面，這種構造有助於捕捉獵物。嘴巴後方有強而有力的切裂臼齒，齒冠呈有利於撕咬獵物的鋸齒狀。

■ 下顎線條細長，角度較小，臉頰短且向上傾斜延伸至頸背，整體輪廓近似偏細的卵形。

■ 顴骨的曲線弧度緩和，形狀近似把手，後端略微向上後又再次朝下，並且向外突出。顴骨於顳骨底部連接至下頜關節突。

■ 眼眶僅一部分圍繞在骨骼下。

獅子的頭部

獅子的顱骨特徵（圖174、175）有以下幾點不同於狗的顱骨。

■ 先不論附加於顱骨上的其他元素，顱骨側面的基本形體呈橢圓形（圖174下插入圖），高度約為長度的一半。

■ 左右側顴骨間的長度，即顴骨最寬的部分，可用來測量顴骨高度（圖175）。如圖175所示，若從動物的正面來看，顴骨的寬度看似大於高度。

側面圖中的頭顱特徵

■ 約莫從眼眶的高度，側臉輪廓開始有明顯的弧度變化，這使得顴骨反向彎曲，顏面骨朝正面向下傾斜。

■ 顴骨後方有細長的頸背。

■ 牙齒正面上方是鼻頭的鈍端。

■ 上犬齒長自上頜骨，略彎的形狀像是一把大鉗子，從正面圖看來，兩顆上犬齒間的距離同時也是整排牙齒最大的寬度（圖175上）。上下犬齒咬合時呈剪刀狀，嚙咬東西時，上犬齒會覆蓋在下犬齒上。

■ 下頜角向後方突出，外側為咀嚼肌粗隆。

正面圖中的頭顱特徵

■ 位於鼻梁上的鼻骨兩側彎曲，鼻柱上有凹溝（圖175）。

自上頜骨部位隆起的顴骨具有強大咀嚼力，透過起點為顴骨的咀嚼肌運動，向下頜骨施加力量。

狗的頭部與顱骨側面圖（附註：長度比）

頂骨和顏面骨之間向內彎曲形成
凹槽，這是狗的側臉才有的特
徵，和貓不一樣。

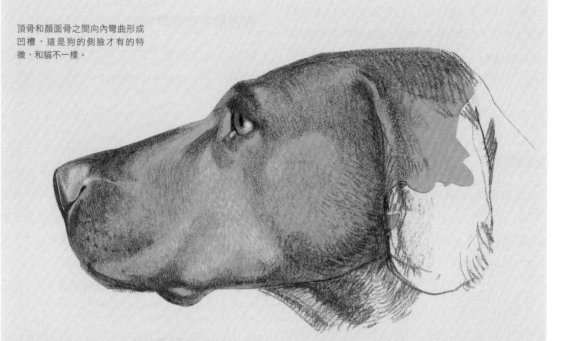

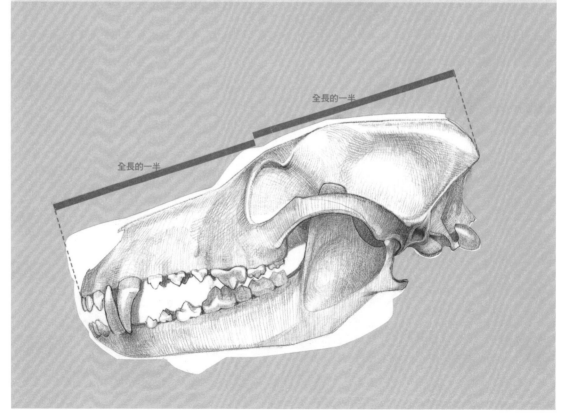

全長的一半

全長的一半

狗的顱骨正面圖、3/4側面視角圖（附註：頭寬與全頭高比）

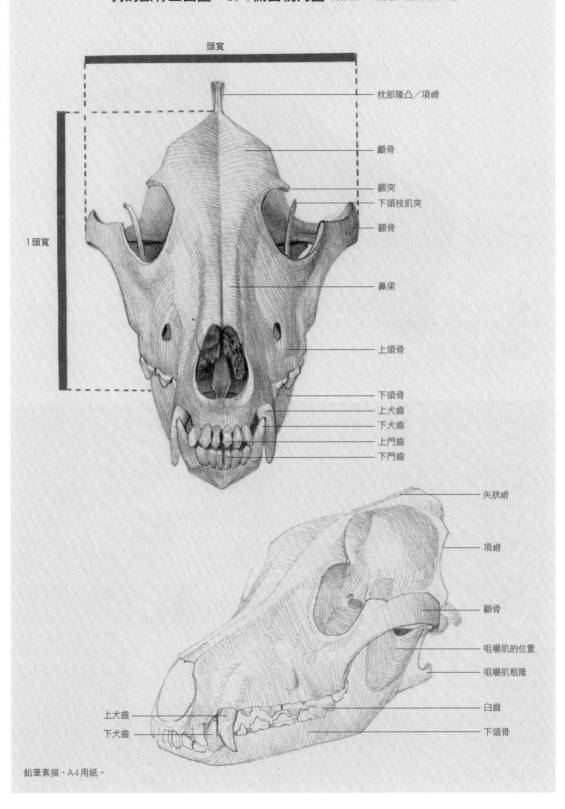

頭寬

1頭寬

枕部隆凸／項嵴

顳骨

顴突
下頜枝肌突
顴骨

鼻梁

上頜骨

下頜骨
上犬齒
下犬齒
上門齒
下門齒

矢狀嵴

項嵴

顴骨

咀嚼肌的位置

咀嚼肌粗隆

臼齒

下頜骨

上犬齒
下犬齒

鉛筆素描、A4用紙。

獅子的頭部與顱骨側面圖

顱骨整體呈長卵形，從鼻骨至頂骨頂端的側臉
線條呈圓弧狀。

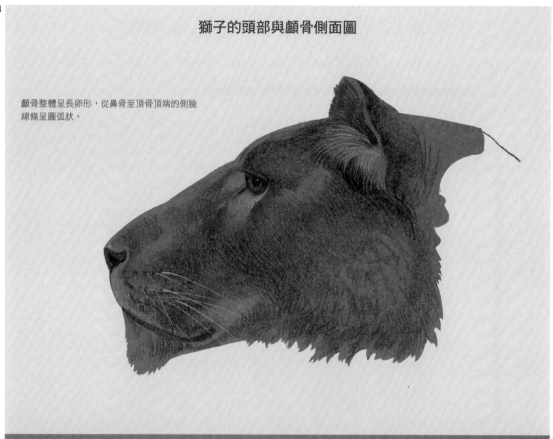

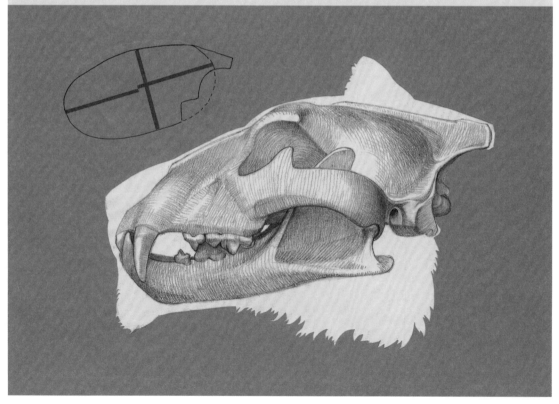

獅子的顱骨正面圖、3/4側面視角圖（附註：比例）

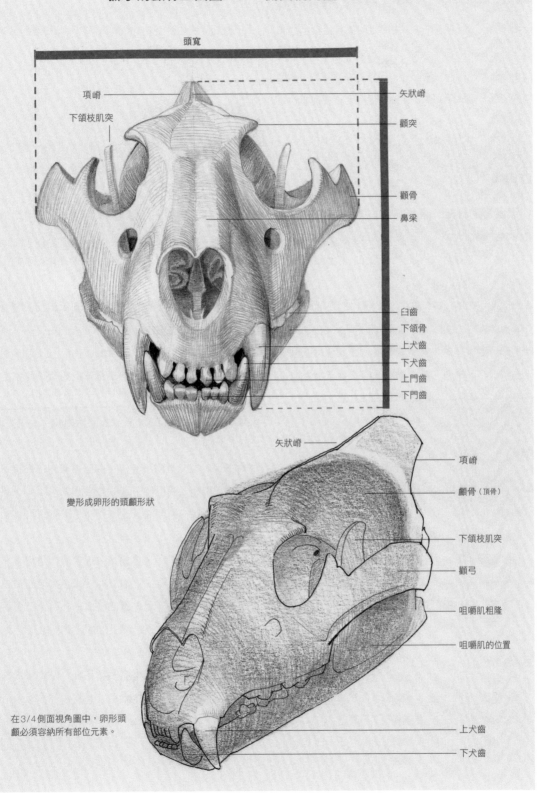

頭寬

項嵴

下頜枝肌突

矢狀嵴

顳突

顴骨

鼻梁

臼齒

下頜骨

上犬齒

下犬齒

上門齒

下門齒

矢狀嵴

項嵴

顳骨（頂骨）

下頜枝肌突

顴弓

咀嚼肌粗隆

咀嚼肌的位置

變形成卵形的頭顱形狀

在3/4側面視角圖中，卵形頭
顱必須容納所有部位元素。

上犬齒

下犬齒

肉食性動物　頭的各部位

接下來會以如同P184的方式說明肉食性動物的頭部，仔細觀察狗和獅子的頭部，相信大家應該會發現這兩者雖然同為肉食性動物，但各有各的特徵。素描狗的頭部、貓的頭部前，記得多思考一下各種動物特有的特徵。

口與鼻

從側面圖可以看出狗的鼻子明顯向前突出（用於偵測天候與嗅聞地面上的味道）。基於這個緣故，狗的鼻頭比較尖（圖176）。兩個鼻孔間的距離短，以軟骨隔膜作為區隔。

■ 鼻鏡（鼻孔周圍沒有毛的黏液質鼻表面）的正面有道淺溝。鼻翼略往鼻孔內捲曲，兩側各有一個小切口。

■ 大部分上嘴唇的皮膚略往下垂，覆蓋住嘴巴開口處和部分下嘴唇。嘴角邊多餘的嘴唇皮膚是為了張大上下顎時所預留的伸縮空間。

眼睛

■ 肉食性動物的眼睛朝向前方，方便環顧四周圍（請參照圖176-178）。

■ 以狗為例，上下眼瞼之間只看得見棕色虹膜，虹膜包圍圓形瞳孔。

■ 上眼瞼相對較大，有利於閉眼時完全覆蓋眼睛，而眼瞼上的皺褶正好落在眶上緣的位置。

耳朵

耳朵樣貌依物種而異，有些外耳立於頭顱側面，有些耳朵前端略呈圓形，有些耳朵向下垂落。

臉頰

臉頰因頭顱側面有咀嚼肌而鼓起，隧道狀的鼻子則高聳於兩側臉頰之間。

貓科的頭部特徵

說明貓科頭部各部位之前，事先多了解一些凹凸形體和比例尺寸絕對不會徒勞無功（圖178、180）。

■ 相對於全身，頭部比例較小，形狀偏橫長形。

■ 顳部和和顎部附近有咀嚼肌，再加上顴骨呈彎曲狀，臉頰這個部位明顯向外鼓起。

■ 上唇的正面和側面看似鼻頭的填充物，自鼻子軟骨部分向外突出。

■ 上唇和鼻頭周圍看似結合在一起，但上下頜骨清楚區分各個部位的範圍。

■ 從側面看Y字形的鼻鏡（鼻表面）時，上唇和嘴邊毛就緊鄰在旁，因此從側面觀察時會發現貓科動物的鼻頭看似較圓。

■ 軟骨隔膜的寬度狹窄，區隔略微扁平的左右鼻孔。鼻孔向外上方傾斜（圖179）。

■ 多餘的皮膚垂掛於嘴角，嘴巴張開時仍維持下垂狀，而閉上嘴巴時，嘴角略微上提（圖174）。略粗的鬍鬚從排列於上唇且呈弓形的黑毛處長出來（圖179下）。

■ 眼睛從內角向外上方傾斜，而且眼內角處有一道長長的淚溝。瞳孔呈縱長形，包圍在黃色虹膜中。

■ 外耳向上豎起，呈略圓的三角形。耳朵正面內側的耳輪邊緣有一簇毛髮，幾乎覆蓋住耳朵開口部。外耳起點處還有個皮膚袋。

貓科動物的臉上通常有明顯花紋，花紋極具魅力（圖179）。除了表面的花紋外，也絕對不能忽視隱藏於皮毛下的凹凸特徵（圖178、180）。

指標犬（獵犬）的頭部

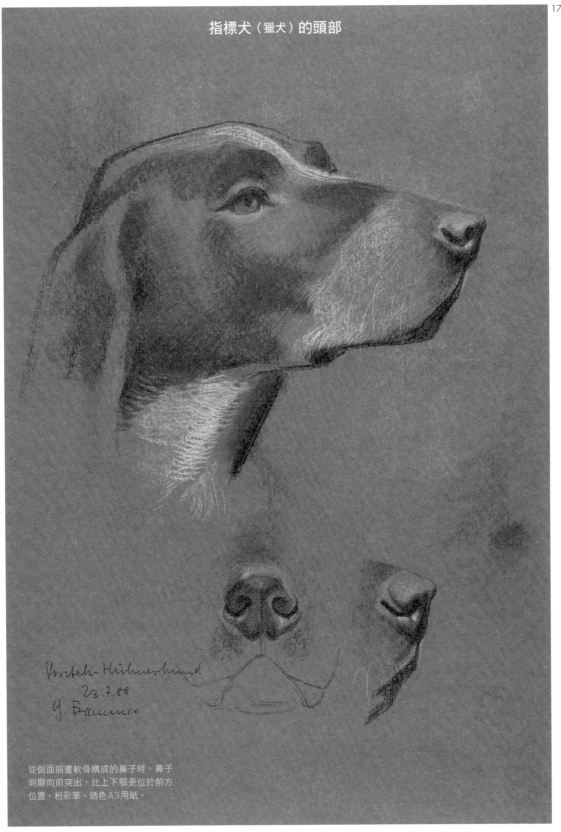

Vorteh-Hühnerhund
23.7.88
G. Bammes

從側面描畫軟骨構成的鼻子時，鼻子
明顯向前突出，比上下顎更位於前方
位置。粉彩筆、銹色A3用紙。

1歲幼獅的頭部 各種情境

褐色粉筆、A3用紙。

黑豹的頭部 強調臉部特徵

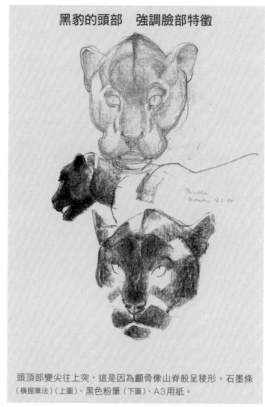

頭頂部變尖往上突，這是因為顱骨像山脊般呈稜形。石墨條
（橫握筆法）（上圖）、黑色粉筆（下圖）、A3用紙。

西伯利亞虎的頭部素描

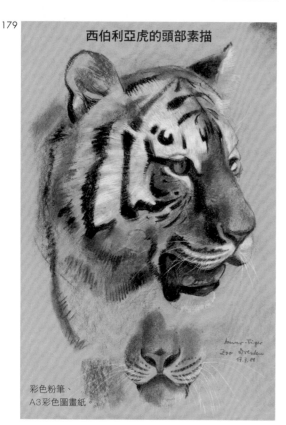

彩色粉筆、
A3彩色圖畫紙。

西伯利亞虎頭部各部位相對位置的素描
（參考圖179）

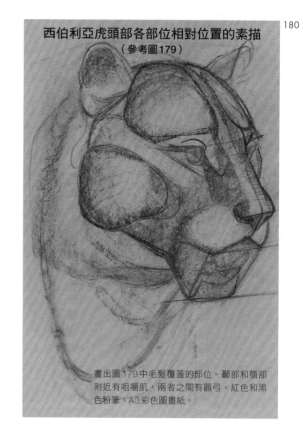

畫出圖179中毛髮覆蓋的部位。顳部和頸部
附近有咀嚼肌，兩者之間有顴弓。紅色和黑
色粉筆、A3彩色圖畫紙。

靈長類動物的頭部

以靈長類動物來說，頂骨的尺寸大於顏面骨，這點在圖159中提過。就算人類的性狀再怎麼容易辨別，幼兒和幼獸仍有太多相似之處（圖183、184），但從以下特徵可以明顯看出靈長類動物頭部的動物天性。

■ 強大的顏面骨向前突出（圖181-182），這是靈長類動物的臉部基本特徵。

■ 上下顎咬合時，臉部下半部向外鼓起呈圓頂狀。中間為口腔開口處，上下各由靈活的上唇與下唇包攏。特別留意口腔開口處沒有像人類一樣的紅唇線。

■ 大型猴子沒有下巴。

■ 鼻子根部凹陷，鼻柱扁平，因此鼻頭略微高於鼻柱。左右鼻孔寬而扁平，以低又薄的軟骨隔膜作為區隔。

■ 小額頭向後退縮，因此需要大一點且能保護眼睛的眶上嵴。眶上嵴下方的小眼睛左右平行排列且彼此靠近。

■ 眼瞼略微從內角向上傾斜。上眼瞼彎曲的曲線大於下眼瞼。

■ 畫靈長類動物的眼睛時，務必留意是球體形狀。以人類來說，上眼瞼有足以覆蓋眼眶的皮膚（圖185、186），閉合度比下眼瞼還要深。靈長類動物的上下眼瞼間只能看到深褐色的虹膜和圓圓的瞳孔，看不到人類特有的閃爍著藍白色光芒的眼白。

■ 畫靈長類動物的眼睛時，還有一點不同於人類，那就是眼睛軸線必須高於頭顱高度的中心點（請參照圖181）。

幼猴

幼猴的頭顱非常近似人類幼兒的頭顱。坦白說，光從頭顱形狀根本分辨不出是幼猴還是新生兒。接下來為大家介紹一些描畫幼猴的訣竅（圖183、184）。

■ 幼猴的額頭向前突出，形成斜面形狀，同時也具有一定程度的高度。

■ 幼猴沒有牙齒，閉上嘴巴時的外形不同於成年猴，描畫這個部分時要格外留意。

■ 在大頂骨與小顏面骨的比例下，眼睛的大小看起來和人類差不多。

181

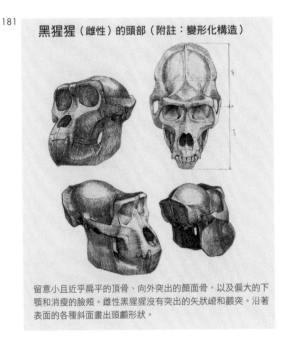

黑猩猩（雌性）的頭部（附註：變形化構造）

留意小且近乎扁平的頂骨、向外突出的顏面骨，以及偏大的下顎和消瘦的臉頰。雌性黑猩猩沒有突出的矢狀嵴和顳突。沿著表面的各種斜面畫出頭顱形狀。

182

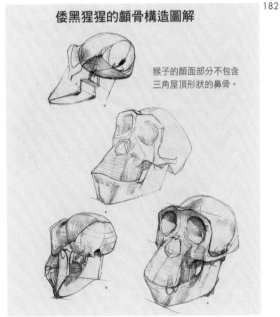

倭黑猩猩的顱骨構造圖解

猴子的顏面部分不包含三角屋頂形狀的鼻骨。

紅毛猩猩（幼獸）的頭部　初期畫稿

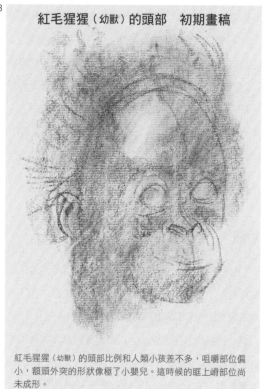

紅毛猩猩（幼獸）的頭部比例和人類小孩差不多，咀嚼部位偏小，額頭外突的形狀像極了小嬰兒。這時候的眶上嵴部位尚未成形。

紅毛猩猩（幼獸）的頭部　最終畫稿

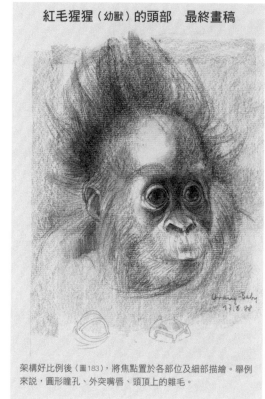

架構好比例後（圖183），將焦點置於各部位及細部描繪。舉例來說，圓形瞳孔、外突嘴唇、頭頂上的雜毛。

紅毛猩猩（雌性）的頭部

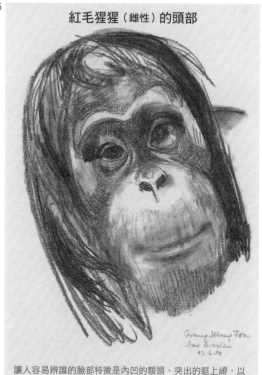

讓人容易辨識的臉部特徵是內凹的額頭、突出的眶上嵴，以及明顯向前鼓起的上顎。石墨條、A4用紙。

幼猴的草稿圖

　　希望學會從特徵來描畫幼猴的頭部構造和比例的話，我建議先從畫草圖起手（圖183）。

1. 以橫握筆法拿粉筆，輕輕地且放膽地畫出形狀。稍微畫得模糊些，不需要太清晰細緻。

2. 確定構圖。先素描頭顱輪廓、取中軸線並標示口和眼的位置。

3. 開始著手完成特徵。多留意毛髮的質感和重量、額頭皮膚的光滑度、突出上唇的皺褶等（圖184）。

紅毛猩猩（雌性）的頭部

睜上崤的構造導致眼睛上方形成一小塊褐色陰影。
和雄性猩猩相比，雌性猩猩的臉頰較不豐腴。
粉彩筆、A3彩色圖畫紙。

動物的形體──
整體與毛皮、毛流

The Complete Animal Form and its Hide

變形化形體與優點

在這之前，我們已經學過動物形體的各種面向，接下來讓我們結合各部位的知識，重新觀察動物整體的姿態。首先是動物整體的構圖。我們可以從中學習動物形狀的變形方法，也可以了解形體於空間中的配置（圖187-191）。以下的重點供大家作為參考。

■ 首先，試著將軀幹和四肢等立體形狀想像成積木（圖187-191）。在紙上畫出實際看到的位置關係和身體表面（請參照右頁插入圖）。

■ 接著捕捉動物的各部位特徵，但不要忽略整體在空間中呈現的形象，不要忘記由各個單獨形狀所組成的複雜形體也可能會崩壞。舉例來說，動物臥躺並將4隻腳垂放在地面上時，整體形狀會類似橫著擺放的楔子（圖187上）。

■ 先從思考身體各種形體的差異開始，目的在於使身體各部位要素清晰且明顯。試著在腦中和紙面上想像剖面圖，構造上的交接處和體表斜面會逐漸明朗化（圖188下）。

■ 將形狀變形化處理，並且在空間中畫出比例（身體矢狀切面和左右軸）。如果能做到像這樣快速且隨性地畫出素描，相信您一定會對自己所獲得的技巧和知識感到滿足（圖189）。

■ 總結這些差異後，現在有個以表現力為目標的重要課題。試著以動作時的關節、肌肉和皮膚來表現身體張力（圖190上）。同時也透過強調各種形狀和構造的相乘效果，進一步大範圍應用至身體表面。

負空間和正空間

仔細觀察身體包圍的空間有助於正確表現身體動作。也就是說，雖然整個大空間為負空間，但身為正形的身體同樣重要。大家要習慣內側的留白輪廓，好比動物吃東西時，位於2隻前肢之間的空間。仔細觀察主題對象物，就能掌握正空間與負空間的關係（圖191）。以進食中的繪畫主題來說，或許不容易掌握留白處，但這個空間深受強烈的占有欲所保護著。留白部分一旦增加，容易因為整體關係導致效果變薄弱，但反而更突顯置於地面上的手肘、腳下半段、手，以及頸部、頭部（請再次參照圖191）。

這裡再次重申，留白絕對不是一無是處，留白和身體之間的相互作用，反而是我們要不斷去重複的重點所在。

活用結構圖

描繪細部前，先捕捉身體的大致特徵。清楚標示身
體各部位的位置關係，並且將各部位變形成更容易
掌握的形狀。圖中為臥躺與行走中的非洲豹姿態。
鉛筆、石墨條（橫握筆法）、A3用紙。

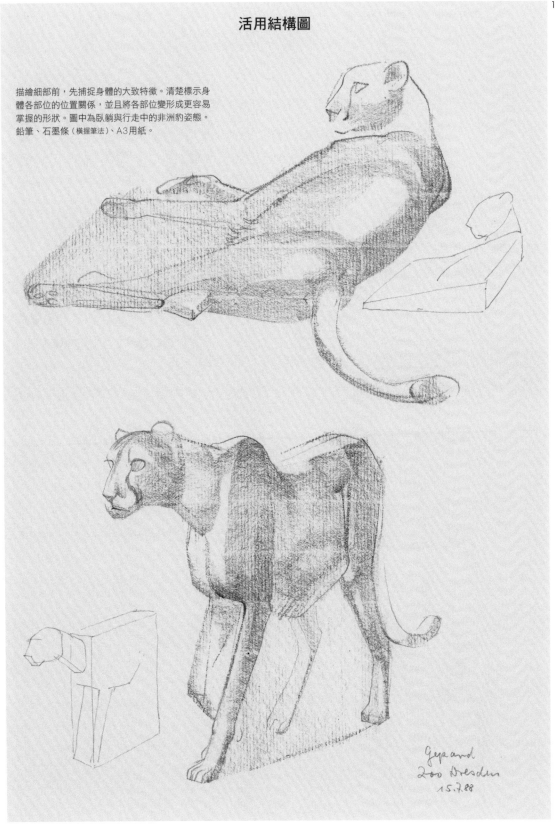

Gepard
Zoo Dresden
15.7.88

活用剖面圖來捕捉立體形體

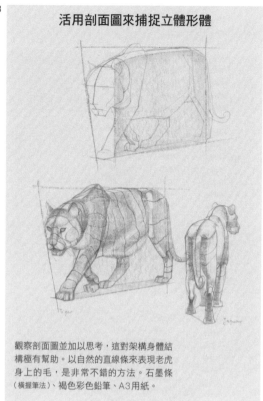

觀察剖面圖並加以思考，這對架構身體結構極有幫助。以自然的直線條來表現老虎身上的毛，是非常不錯的方法。石墨條（橫握筆法）、褐色彩色鉛筆、A3用紙。

筆刷素描

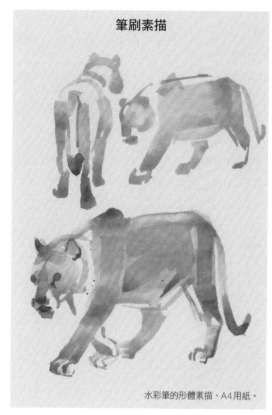

水彩筆的形體素描、A4用紙。

捕捉非洲豹的動作

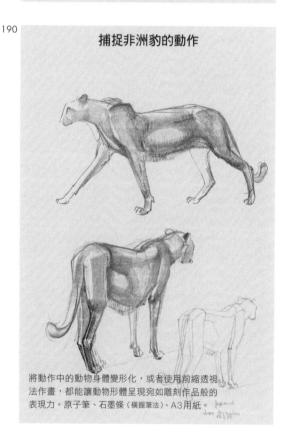

將動作中的動物身體變形化，或者使用前縮透視法作畫，都能讓動物形體呈現宛如雕刻作品般的表現力。原子筆、石墨條（橫握筆法）、A3用紙。

進食中的6個月小獅

進食中的幼獅會將前肢向前攤開，這是為了方便隨時採取防禦動作。

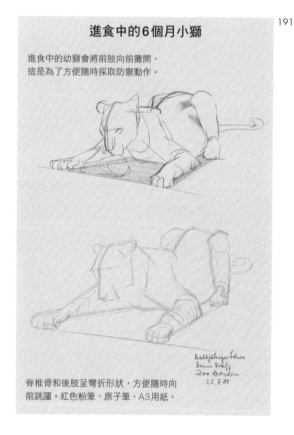

脊椎骨和後肢呈彎折形狀，方便隨時向前跳躍。紅色粉筆、原子筆、A3用紙。

表現體積與凹凸

正如P198所說，留白並非一無是處，而這個觀念值得深入探討。實際作畫時，只要仔細觀察身體表面的留白處（深、淺凹凸），就能重現身體的凹凸不規則的。本章節最後收錄了幾幅學生的素描作品（圖192、195），這些作品更是將變形化形體應用至各種動物身上的最佳範例。

練習描畫形狀之間的留白空間

下面的練習不同於我們平常習慣的作畫方式。先從留白空間開始，將身體表面所有留白空間標示出來（圖193）。大家可以使用自己喜歡的媒材作畫。

1. 放輕鬆，先不急著畫得鉅細靡遺，而是基於各部位的相互關係去思考各個留白空間的距離和深度，並輕輕筆記在紙上（圖193上）。留白和陰影不一樣，絕對不要混淆了。看似凹洞或凹陷的部位，全都要在紙面上添加陰影效果。

2. 標示好留白空間後，進一步描繪細部。

■ 為了更精準表現凹洞，先試著找出最深和最淺的部分。用緊密的線條表現深處，用稀鬆的線條表現淺處。如此一來，身體的高低起伏自然會躍於紙面上，身體比例看起來也會更加修長。

■ 隨時將未上色的白色部分想像成向外鼓起的凸面。將其他部分表現得深深向內凹陷，就能相對突顯白色部分的鼓起狀。

■ 修飾凹凸形體，盡量讓邊角圓滑一些。作畫時，若不想刻意標明紙面空白處與動物形體的分界線，也可以套用這種手法。

3. 完成大部分工作後，稍微勾勒看似輪廓的線條，能讓形狀更清晰，也有助於增加作品的安定性。

使用各種媒材，不斷反覆練習

試著使用不同類型的媒材、不同手法來重複練習相同的主題。以圖194為例，處理方式相同，只是改用手指沾取粉筆粉作畫。最終結果一樣，紙面未上色的白色部分看起來具有凹凸立體效果。進一步使用粉筆勾勒輪廓，有助於突顯對比效果。

其他手法

繼續使用其他學過的方法來練習描畫凹凸與空間。像是區塊變形化畫法或剖面圖等。在圖192中，活用將身體各部位變形化的畫法；而在圖195中，雖然使用同樣手法，但進一步加入前縮透視法和重疊部分加工處理，整體表現會變得很不一樣。

將側光下的動物形體加以區塊變形化

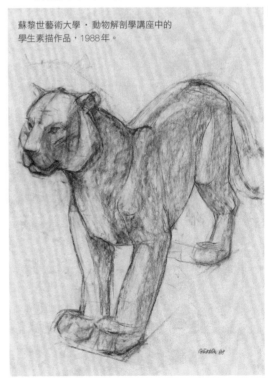

192

蘇黎世藝術大學・動物解剖學講座中的學生素描作品，1988年。

立體圖像法下的素描（突顯體表的凹凸形狀）

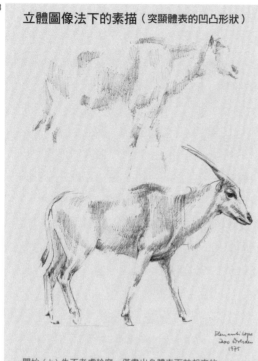

一開始（上）先不考慮輪廓，僅畫出身體表面鼓起來的部分。這些鼓起部分會影響整體形象。原子筆素描、A3用紙。

使用各種媒材的立體圖像法素描

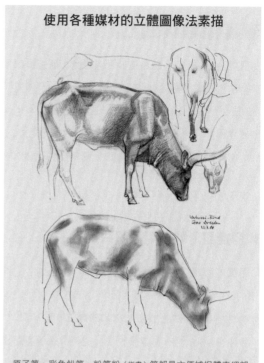

原子筆、彩色鉛筆、粉筆粉（指畫）等都是方便捕捉體表細部的媒材。後續使用原子筆勾勒輪廓，也只是為了正確捕捉整個軀幹的形體。彩色粉筆、粉筆粉、原子筆、A3用紙。

明確畫出細部的素描
（以俐落線條勾勒牛站立時的身體構造）

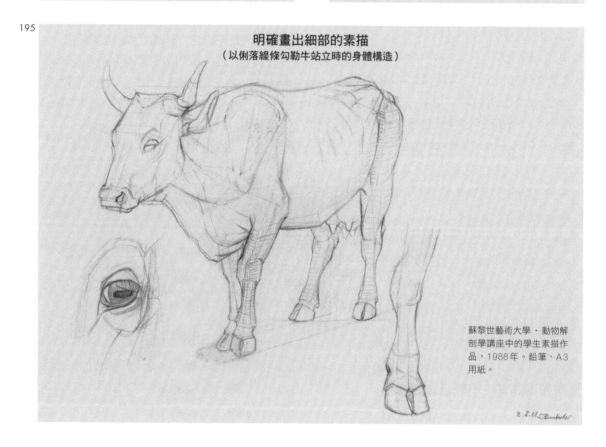

蘇黎世藝術大學・動物解剖學講座中的學生素描作品，1988年。鉛筆、A3用紙。

作畫時將動物想像成構造物

想捕捉動物整體形象時，最好的方法是將動物視為構造物。動物的大小、性質、重量各不相同，更別說我們實際遇到的可能也都不一樣。但最重要的是這種模型組裝式的手法有助於完成一幅彩色圖畫。

請大家看一下圖196，這就是將馬視為構造物所完成的一幅圖畫。我想大家應該明瞭以下所呈現的影像理解、想像力及表現方法。

■ 基本觀念為將軀幹和側腹、肩帶、上臂和大腿視為一個大酒桶。

■ 從複雜形體的肩胛骨和肩關節延伸出來的軀幹，大膽將其畫成船體形狀。多注意位於頸部下方，

從正面看似三角形的胸部。想像將圓錐形的腳插入船體的框架中，實際描畫四肢時就會簡單許多。

■ 手腕背部有形狀突出的豆狀骨，因此左右兩側要稍微畫得有分量些。

■ 後肢下半段呈圓錐形，從膝蓋正面的狹窄部位朝對角外側傾斜。另外多留意髖骨和坐骨結節間的髖臼表面呈三角形屋頂狀，以及脊椎底部的薦骨呈三角形。

■ 頭顱基本上呈三角柱體狀，兩側有顳突、咀嚼肌和下頜角。

■ 鼻、口、眼等臉上各部位全都位在頭部的三角柱體中。

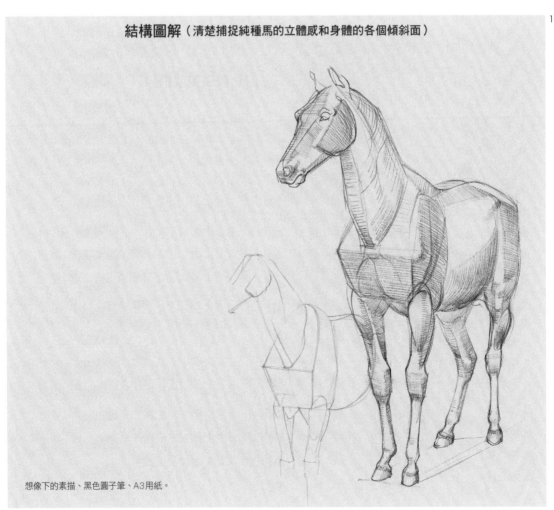

196

結構圖解（清楚捕捉純種馬的立體感和身體的各個傾斜面）

想像下的素描、黑色圓子筆、A3用紙。

從畫筆練習到著色

以動物為繪畫主題時，其實沒必要每次都從構造物技法起手，只是一旦開始使用這種技法，會發現就算以其他技法作畫，也會不自覺將其套用在其中。例如用畫筆打草稿或素描等需要高度抽象化的構圖時（圖197），大家肯定會發現這種技法的好用與方便之處。

以抽象概念描畫胸骨為例，迅速俐落的一撇代表肩帶、帶有弧度的一撇曲線則代表酒桶狀的軀幹，然後於腳下半段的圓錐形肌肉上再按壓一筆，大致以這樣的方式呈現。

如上述說明，使用液狀媒材可以在不需要過多修正的情況下完成具有個人特色的作品，例如使用水彩的情況下，可以如圖200所示，直接畫出對象物的整體

草圖，等第一層顏料乾了之後，再疊上其他色彩或特別加強某些形狀，這樣素描也能變身成一幅彩色圖畫（圖198）。

顏料乾了之後再抹上水彩

通常套疊在乾掉顏料上的色彩僅限於能使整幅畫變得更加明亮的顏色（圖200）。上色處理原本就是一件很困難的事，為避免色彩暈開，通常會等圖層乾了之後再塗上第二層的顏色，這樣才能保持作品的特色、自然感與鮮明色彩。大家可以將紙張的白色部分也當作一種顏色，依構圖需求而刻意不上色。使用這種手法就無須擔心色彩暈開造成動物形體崩壞的問題。初學者可以基於這種基礎手法來進一步練習使用畫筆的技巧。

自然表現與感情移入

改用不同類型的媒材作畫，就要改用另外一種全新的角度去觀察主體對象物。縝密地觀察細部是非常重要的步驟（圖200），但也不能完全無視來自於經驗的自然表現。如果能讓觀賞者打從內心深受感動，就不會有應該再畫得精緻些的怨言，或者意不在看畫，只是一味鑽研畫中所使用的媒材。畫家能夠使用當下任何可以加以活用的媒材來作畫，以圖201為例，使用水溶性色鉛筆並用唾液沾濕暈染；圖202中，部分為指畫，部分以水彩筆作畫。最重要的是如何處理自己感覺到的所有體驗。熱情、馴服的野性、險惡、危險等等。

隨著自己的情緒起伏作畫，以及將情感投入眼前的所有事物中──這兩點是深入分析主題時的必要對策。大家絕對不可以忘記，作品並非只是單純呈現畫家內心的主觀世界。作品不是自言自語，而是畫家與主題本質對話後的結晶。

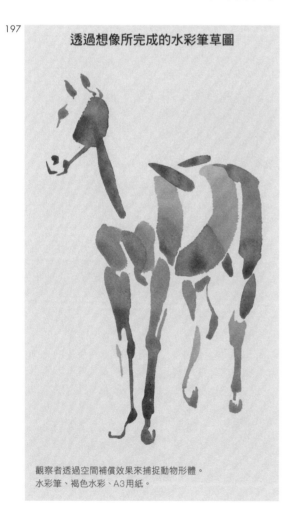

197

透過想像所完成的水彩筆草圖

觀察者透過空間補償效果來捕捉動物形體。
水彩筆、褐色水彩、A3用紙。

純種馬（雄性）的疊色法畫像

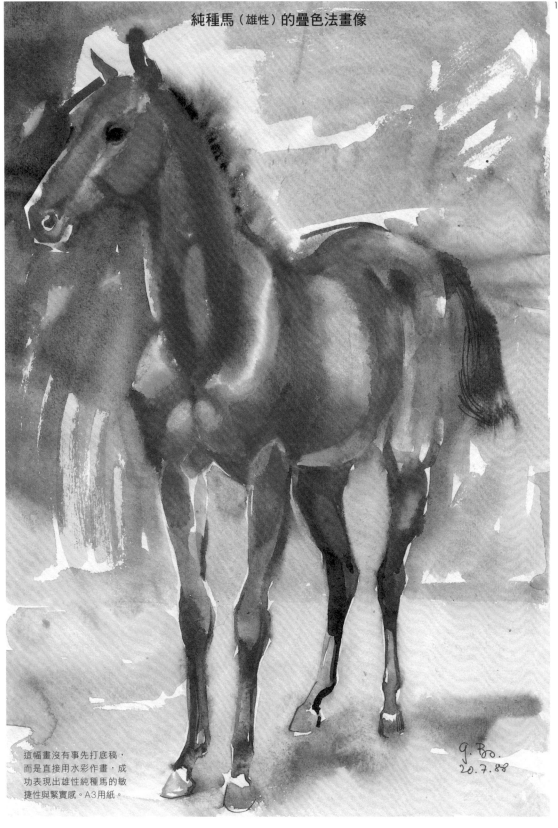

這幅畫沒有事先打底稿，
而是直接用水彩作畫，成
功表現出雄性純種馬的敏
捷性與緊實感。A3用紙。

g. Bo.
20.7.88

爪哇野牛（雌性）的素描

即興畫對學會捕捉各式各樣形體來
說是極為必要的一種練習方式。彩
色鉛筆、A3用紙。

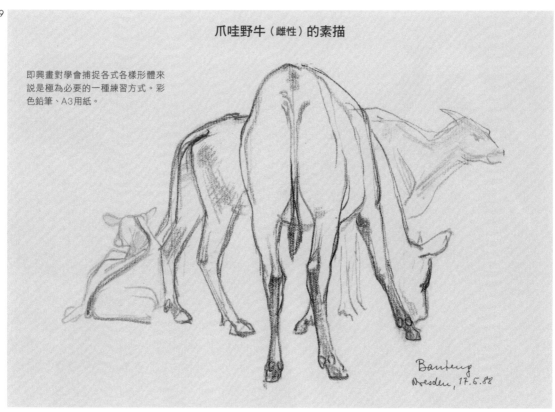

成群休息的爪哇野牛（雌性）即興水彩畫

這幅畫主要使用水彩筆和水彩顏料，從畫中仍然
可以清楚看出母牛的基本身體部位。紅棕色和冷
色系的藍綠色形成對比。水彩、A3用紙。

水溶性色鉛筆的黑豹即興素描

這幅素描的構圖和用色雖然簡單，但整體沉穩且配色豐富。用水溶性色鉛筆畫出線條，部分以水溶性色鉛筆沾水輕輕暈染上色。A3用紙。

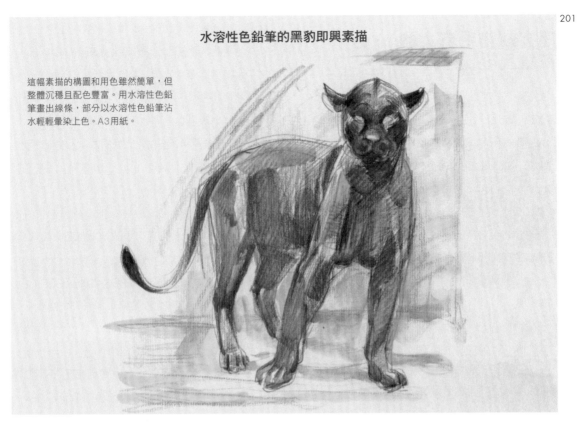

重視表現力的黑豹即興畫

用手指和硬畫筆畫出想像中的黑豹。塗黑的身體與粗略塗抹的背景形成對比，透過這種方式營造畫面氣氛。略微傾斜的上半身更突顯黑豹的緊繃感。A3白色厚紙板。

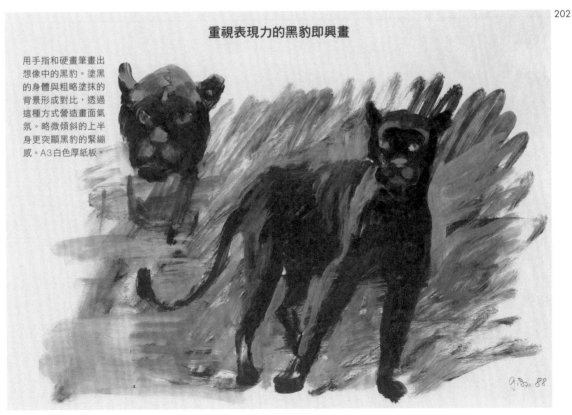

捕捉動物毛皮上的花紋與毛流

　　動物毛皮的質感、細節、花紋非常多樣化，礙於本書篇幅，無法針對每一種都詳細解說並收錄於書中。但接下來將為大家介紹如何使用不同媒材來表現毛皮的質感。以下這幾點非常重要，建議大家牢記在心（圖203-207）。

■ 畫色斑時，不要以同樣的形狀和間隔密度均勻分布在毛皮上。舉例來說，豹的身上有類似玫瑰花圖案的大斑紋，但側腹和腳上半段的分布方式不一樣，另外頭部和肩膀上的花紋圖案比較類似圓點形狀。

■ 畫花紋時，記得要跟著身體的曲線弧度改變花紋的形狀，並且隨時注意不同視角也會造成花紋受到前縮透視法的影響。另外，花紋大小要配合身體尺寸。

■ 使用液狀媒材時，先於整個形體上塗抹清透色彩（圖205），然後再補上暗色系的玫瑰圖案斑紋。圖206為使用彩色墨水所畫的斑紋。

■ 試著使用軟木塞製作的印章來表現長頸鹿身上的斑點花紋。注意斑紋之間要保留縫隙（圖208）。

■ 千萬不要將濃密的長毛畫成糾結在一起的稻桿。將色彩覆蓋於未乾的水彩上，或者是等第一層顏料乾了之後再疊上其他色彩並以此類推（圖209、210）。至於毛流，配合決定好的方向，讓毛髮看似滑順且各自獨立（圖211、212）。作畫時記得先確認媒材是否能順利操作。

■ 放下筆和水彩筆，改用手指作畫是一件愉快的事（圖213）。而使用畫刀也是非常有趣的嘗試（圖214）。這種練習方式不僅有助於跳脫自己習以成性的框架，或許還能發現新的毛皮畫法。

■ 想進一步畫出精緻的毛皮質感（毛髮長度、柔軟感、蓬鬆感等），可以試著先以水彩為底，再用原子筆或墨水勾勒毛皮（圖215）。

■ 換季時生長的毛髮多半像立體地形圖般高低不一。在這種情況下，特別留意舊毛和新毛在質地上的對比（短毛、裸皮、軟毛、絨毛等）。使用彩色粉筆有助於打造毛皮的朦朧效果（圖217）。

203

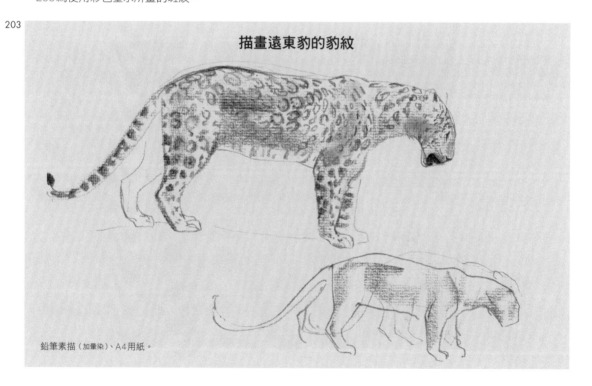

描畫遠東豹的豹紋

鉛筆素描（加暈染）、A4用紙。

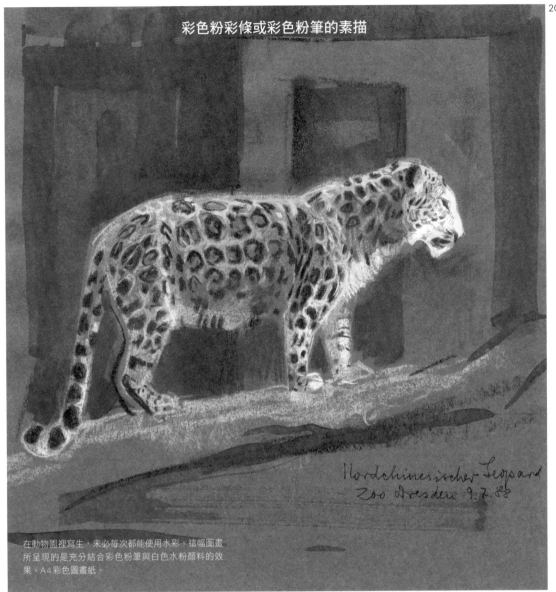

Nordchinesischer Leopard
Zoo Dresden 9.7.88

在動物園裡寫生，未必每次都能使用水彩。這幅圖畫
所呈現的是充分結合彩色粉筆與白色水粉顏料的效
果。A4彩色圖畫紙。

指畫

之前已經多次推薦指畫，但比起呈現質感，指畫更
有利於打造細微的色彩變化。使用方式如下。

■ 避免只用食指的指尖。拇指指腹、食指指尖或小
指指甲等，如同挑選畫筆般依情況使用不同手指
作畫。

■ 活用不同的力道上色。手指按壓力道大，色彩擴
散面積會比較大，活用各種力道，有助於呈現多
樣化的陰影，甚至是略帶光澤的毛流。

顏料未乾之前疊上其他色彩

畫毛皮時趁著第一層顏料未乾前疊上其他色彩，就
可以重現柔軟毛髮的效果，因為各部位之間的分界較
不明顯。若要刻意突顯毛髮的鬆散與緊密間的差異，
必須在形體凹凸分明處，打造足以形成分界線的落差
感（圖218）。關於沒有毛的皮膚及其質感，請大家參
照P223中的說明。

水彩筆下的單色底稿素描（遠東豹）

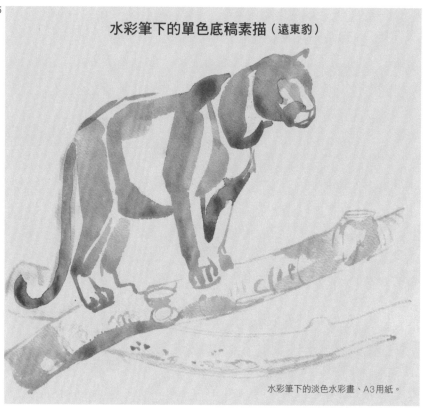

水彩筆下的淡色水彩畫、A3用紙。

原貌重現的遠東豹彩色素描

參考上方底稿圖，使用墨水和原子筆在白底軀幹上標
示出褐色斑點。為了呈現水染效果，使用事前浸泡於
水裡的畫筆上色。A3用紙。

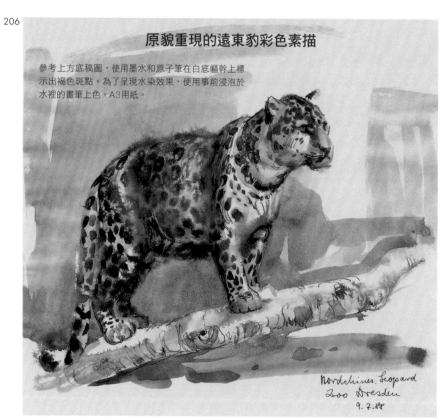

Nordchines. Leopard
Zoo Dresden
9.7.88

豹（坐姿）身上的玫瑰狀豹紋

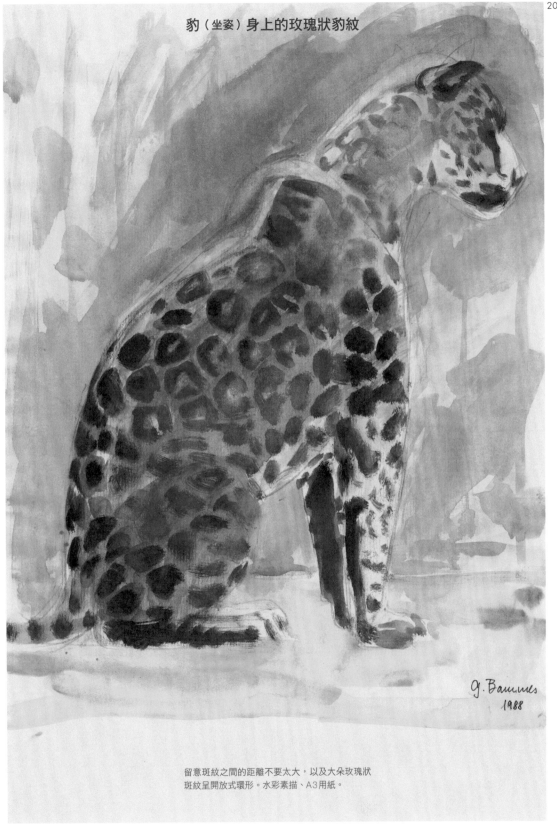

留意斑紋之間的距離不要太大，以及大朵玫瑰狀
斑紋呈開放式環形。水彩素描、A3用紙。

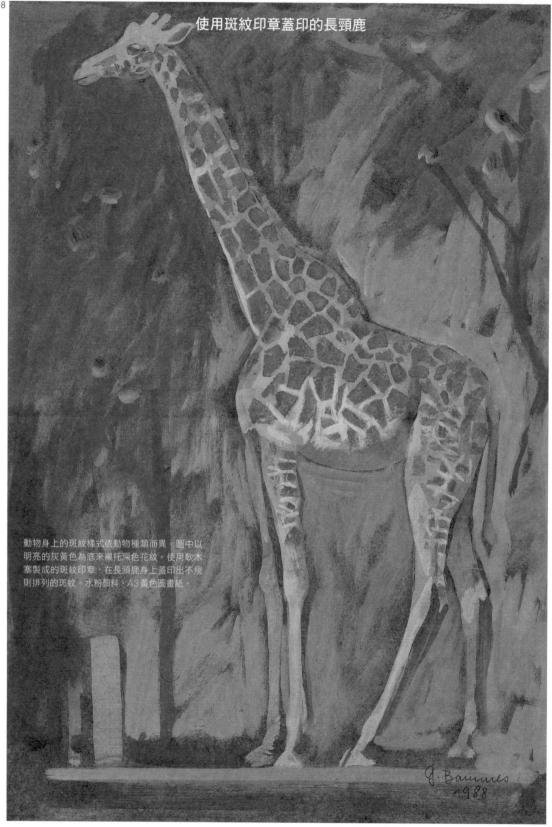

使用斑紋印章蓋印的長頸鹿

動物身上的斑紋樣式依動物種類而異。圖中以
明亮的灰黃色為底來襯托深色花紋。使用軟木
塞製成的斑紋印章，在長頸鹿身上蓋印出不規
則排列的斑紋。水粉顏料、A3黃色圖畫紙。

J. Baummes
1988

荷花瓦特犬　疊色法水彩畫

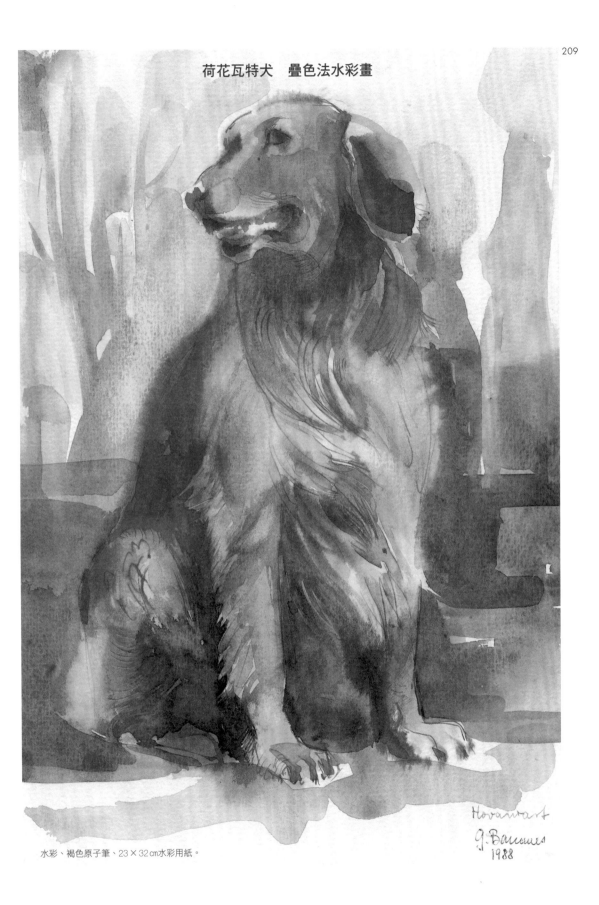

水彩、褐色原子筆、23×32cm水彩用紙。

Hovawart
g.Bananes
1988

紅毛猩猩（雌性） 疊色法水彩畫

紅毛猩猩全身披覆紅銹色長毛，但
臉部和手腳上沒有毛。臉部皮膚呈
藍紫色。水彩、A3用紙。

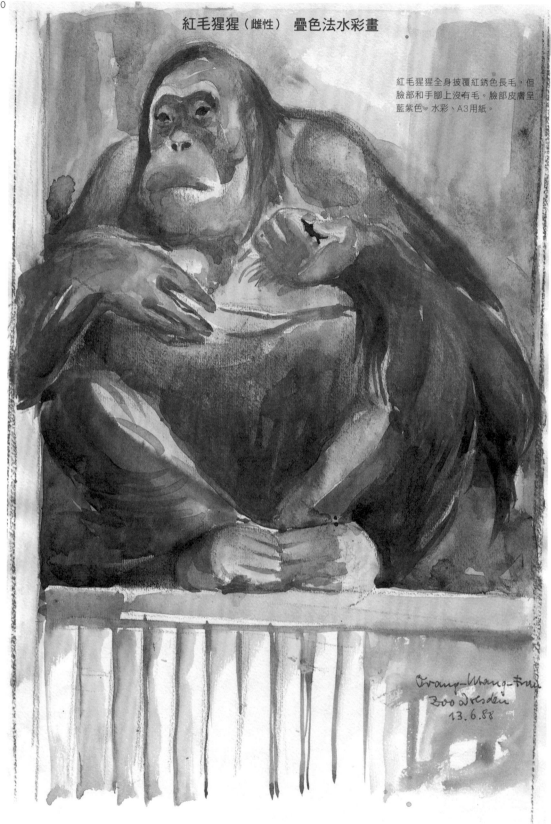

Orang-Khang-tme
Zoo Dresden
13.6.88

單手單腳抓握樹枝的紅毛猩猩（雌性）

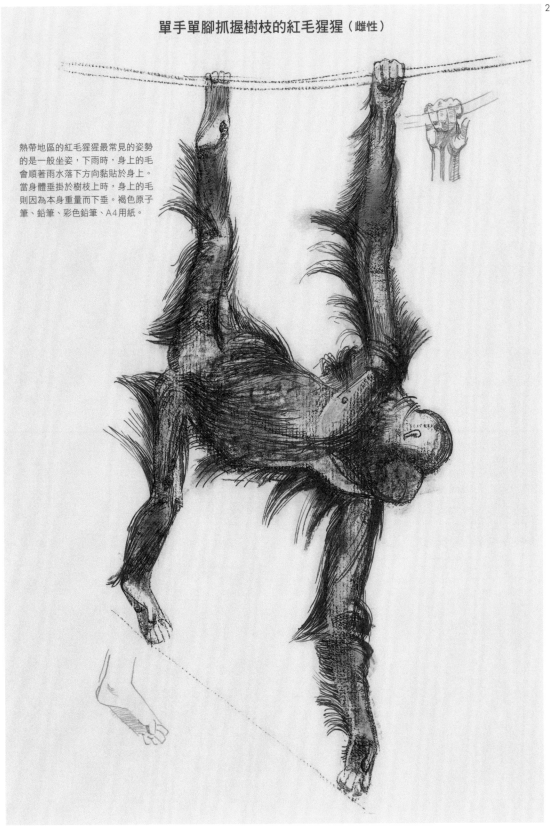

熱帶地區的紅毛猩猩最常見的姿勢的是一般坐姿，下雨時，身上的毛會順著雨水落下方向黏貼於身上。當身體垂掛於樹枝上時，身上的毛則因為本身重量而下垂。褐色原子筆、鉛筆、彩色鉛筆、A4用紙。

牢籠裡的紅毛猩猩（雌性）

從這個姿勢可以清楚看出紅毛猩猩的
長手與短腳。水彩、A3用紙。

駱駝毛流的概略底稿圖

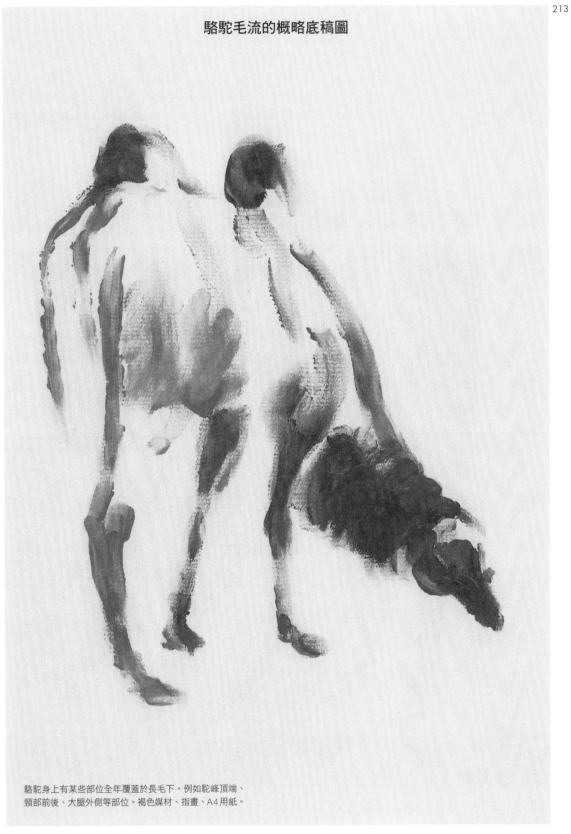

駱駝身上有某些部位全年覆蓋於長毛下。例如駝峰頂端、
頸部前後、大腿外側等部位。褐色媒材、指畫、A4用紙。

畫刀下的駱駝

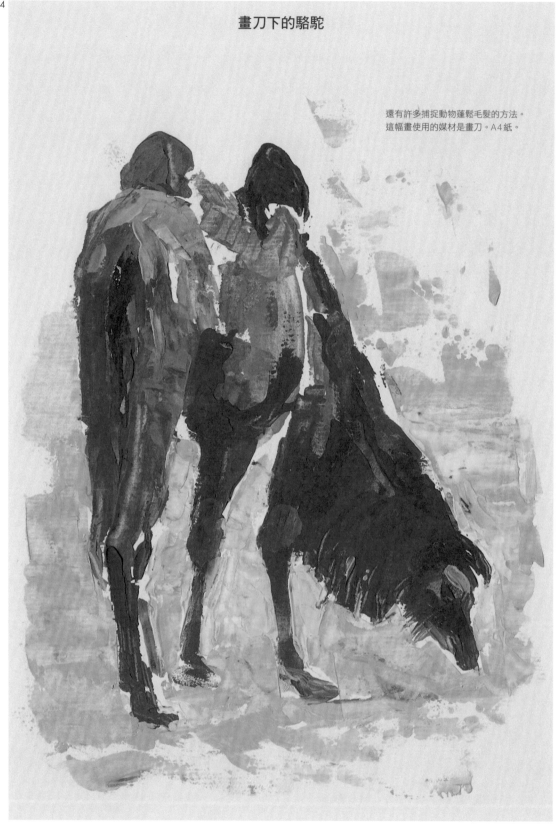

還有許多捕捉動物蓬鬆毛髮的方法。
這幅畫使用的媒材是畫刀。A4紙。

綜合媒材（混合多種材料的創作形式）下的駱駝

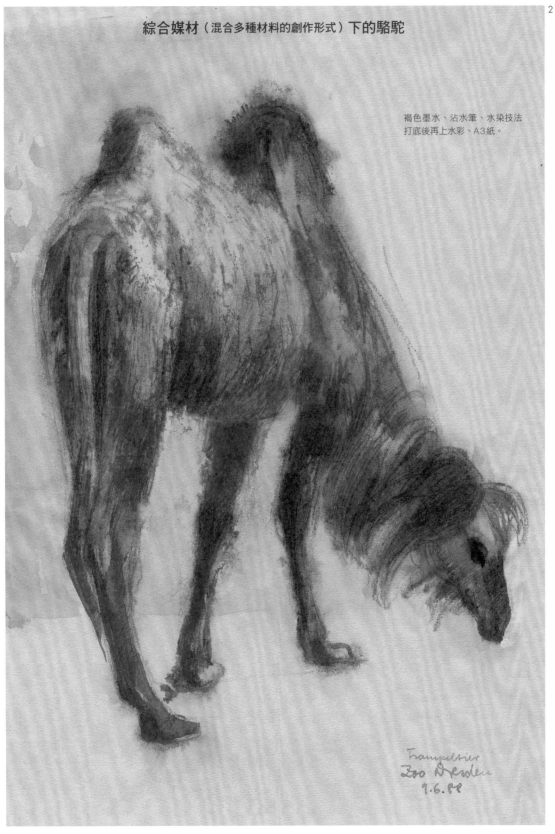

褐色墨水、沾水筆、水染技法
打底後再上水彩、A3紙。

以色彩捕捉形體

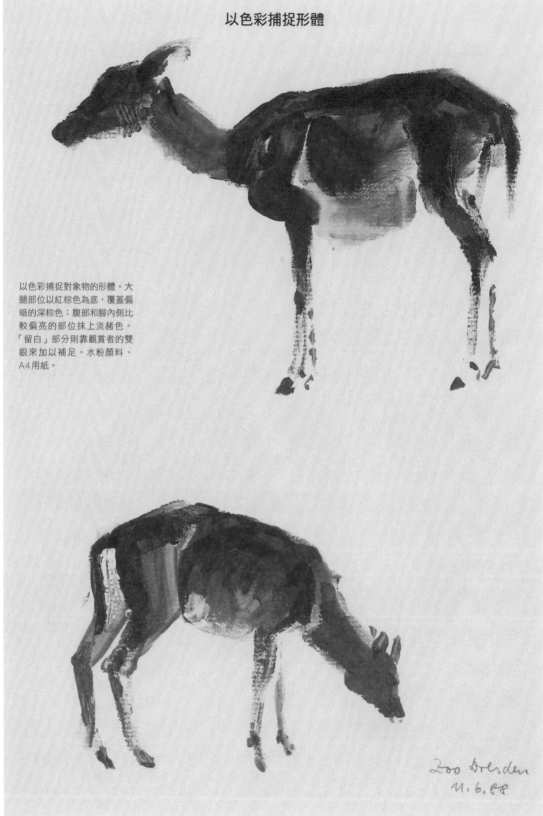

以色彩捕捉對象物的形體。大
腿部位以紅棕色為底，覆蓋偏
暗的深棕色；腹部和腳內側比
較偏亮的部位抹上淡赭色。
「留白」部分則靠觀賞者的雙
眼來加以補足。水粉顏料、
A4用紙。

Zoo Dresden
11.6.88

低頭的美洲野牛（雄性）

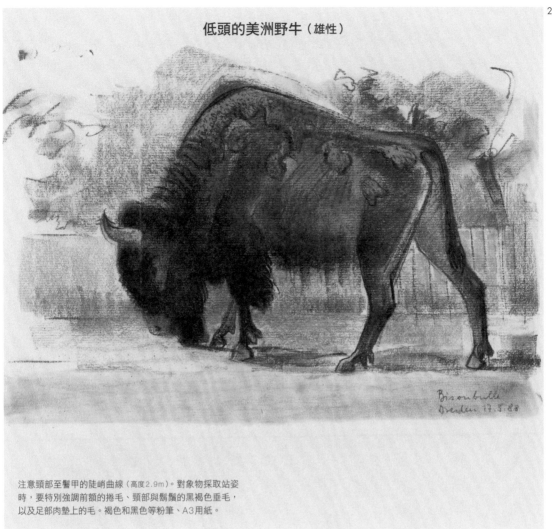

注意頸部至鬐甲的陡峭曲線（高度2.9m）。對象物採取站姿
時，要特別強調前額的捲毛、頸部與鬍鬚的黑褐色垂毛，
以及足部肉墊上的毛。褐色和黑色等粉筆、A3用紙。

幼獅的水彩畫

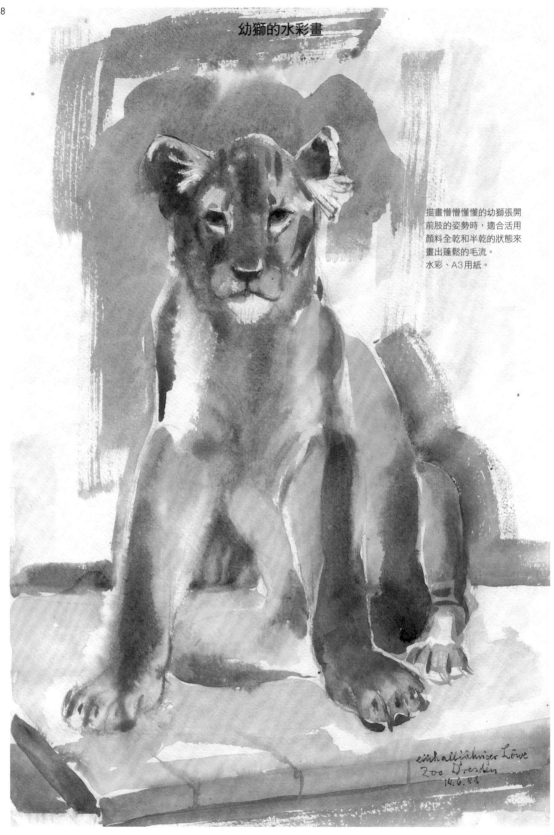

描畫懵懵懂懂的幼獅張開
前肢的姿勢時，適合活用
顏料全乾和半乾的狀態來
畫出蓬鬆的毛流。
水彩、A3用紙。

einhalbjähriger Löwe
Zoo Dresden
14.6.88

皮膚的質感 —— 厚皮動物

大象和犀牛等特別是厚皮動物身上沒有毛的皮膚，通常具有類似布料皺褶的特性且同樣有規則可循。

身上多餘的皮膚（供運動時伸縮之用）會導致皺褶的產生（圖219、220），而且勢必會受到收縮與拉伸兩個力量的影響。動物要順利進行屈曲或伸展運動，絕對少不了這些皺褶，而這些皺褶同時也是決定運動方向和角度的要件之一。

皮膚透過皮下組織附著於骨骼和肌肉表面，身體之所以能自由活動，皮膚也占了一席重要地位。關於大象的皮膚，請大家留意以下幾點。

■ 大量鬆弛的多餘皮膚彷彿一件笨重的衣服從腹部向下垂落，為腳的前後移動提供足夠的伸縮空間。

■ 背部皮膚光滑，但傾斜角度大，看起來頗具重量感。

■ 皮膚在肩帶和髖骨之間形成皺褶並鼓起。部分皮膚呈扇形擴展。

■ 膝蓋和肘上有許多橫向皺褶覆蓋，皮膚彷彿一件寬垮的衣服，形成Y字形溝槽。

■ 想畫出具有立體感的圖畫，必須確實將皮膚皺褶的凹凸形狀表現出來。

適合描畫厚皮動物的媒材

若要重現厚皮動物那種具有魄力的重量感、粗糙皸裂的皮膚質感，必須使用能夠呈現這種特殊皮膚紋理和形體的媒材。

■ 軟質深色粉筆有助於打造粗糙感和重量感。

■ 蓋好具粗糙感的地基後，抹上乾性媒材，就能順利打造粗獷的質感。

大圖

若能將這裡說明的各要素確實反映在畫紙上，就能避免描畫皮膚皺紋時常見的失誤。按照上述說明操作，肯定能畫出重量感、結構性、沉穩氛圍各方面都給人留下深刻印象的圖畫。最後，關於皮膚和皺褶的處理方法，請大家參考以下幾個範例。

厚皮動物的皮膚基本特徵

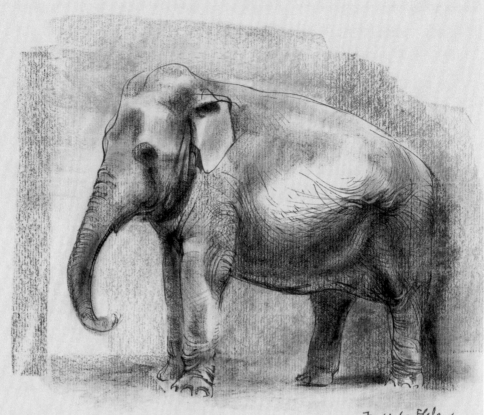

Indischer Elefant
Zoo Dresden
23.7.68

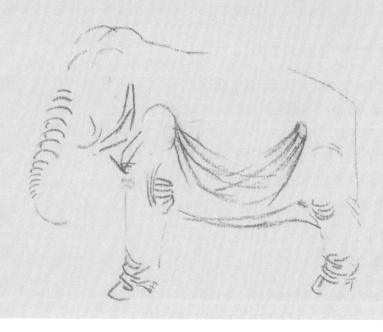

上：印度象身上的皺褶很像一塊
布簾。背部和胸廓上段比較平
坦，但在肩胛骨和臀部頂端處，
由於皮膚連結至骨骼，因此呈現
垂掛狀的皺褶曲線。小腿至腕關
節處的皮膚鬆垮垮地皺在一起，
好比過長褲管的皺褶。
下：平時就存在的皺褶素描
原子筆、灰色和黑色粉筆、A3
用紙。

非洲象的皮膚質感

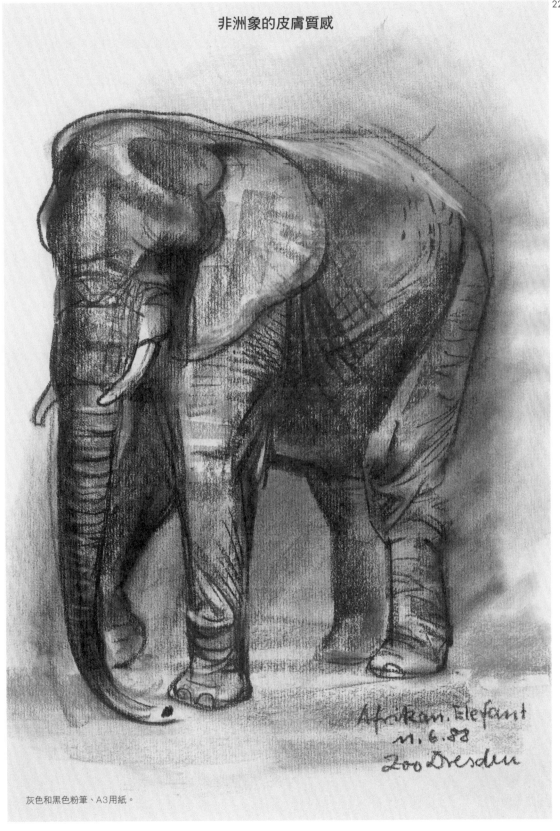

灰色和黑色粉筆、A3用紙。

上色的非洲象

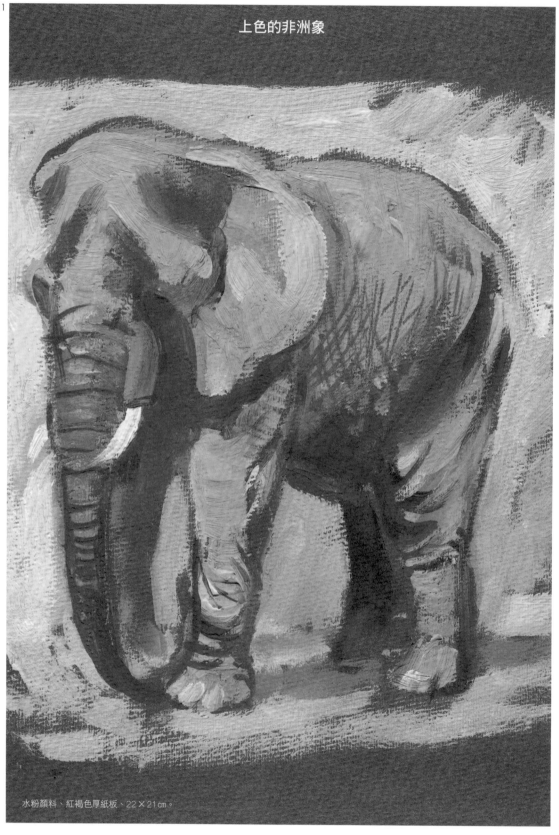

水粉顏料、紅褐色厚紙板、22 × 21 cm。

斑點與條紋

　　儘管動物斑紋的形狀、大小和所在位置不一樣，也絕對不會均勻分布在身體上。斑點和條紋的分布並非沒有規則可循，雖然未必能一眼看出規則，但斑紋通常具有左右對稱的穩定特性。斑點和條紋多半集中在背部，腳內側和軀幹側腹部位則相對稀疏。

斑點

　　如圖222所示，我們可以知道斑紋並非撒種子般隨機分布，而是排列於褐色線上，像一大片網子覆蓋於整個身體。畫斑點時絕對不能未經思考就隨意亂點。

條紋

　　老虎、虎斑貓、斑馬的條紋特徵是線條走向宛如圍繞軀幹和四肢（圖224-227）。軀幹上的縱向條紋與四肢上的橫向條紋交會時，一定會產生一個交錯區塊。大家務必謹慎處理這個交錯區塊的線條。

　　老虎頭部的條紋樣式和人類的指紋一樣，同樣都具有辨識個體的功用。

　　或許有人已經發現，條紋有利於打造動物的凹凸表現。大家可以將圍繞軀幹的環狀條紋想像成我們衣服上的直條紋袖子（圖225）。前提是要先以素描方式畫出變形化的頭部和身體形狀（圖225上）。

結論

　　為了提升身為畫家的技巧，必須想辦法克服並超越本書所教授的內容。而為了今後畫出屬於自己的畫作，除了讓本書擔任推手外，更希望大家能活用書中學到的技巧，探索出自己的創作方式。

　　藝術家的心和手都是自由的，大家也可以進一步從經驗中學到更多。無論捕捉到什麼形狀，動物形體在我們眼中都具有深刻意義，不僅影響我們的想法，也會深深觸動我們的心。

　　確實吸收書中的解說，確實練習並認真思考，我想大家一定會聽見動物們的聲音與體悟和諧之美。

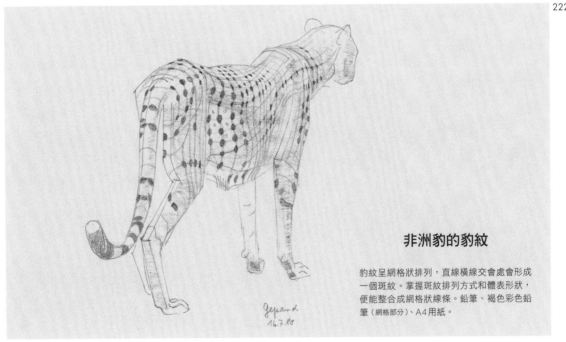

222

非洲豹的豹紋

豹紋呈網格狀排列，直線橫線交會處會形成一個斑紋。掌握斑紋排列方式和體表形狀，便能整合成網格狀線條。鉛筆、褐色彩色鉛筆（網格部分）、A4用紙。

227

非洲豹背面圖　注意身上的豹紋

透過豹紋的形狀與布局可以表現出體表結構。

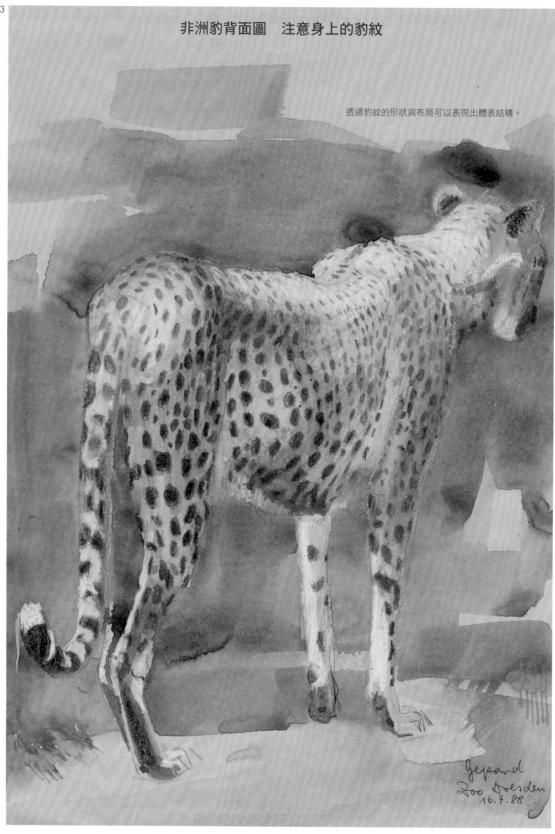

老虎體毛上的條紋圖案

頭部條紋和身體條紋的樣式完全不一樣，但同樣具有規律性。條紋主要圍繞在身體右側。在軀幹至後肢的連接處，條紋互相交錯。

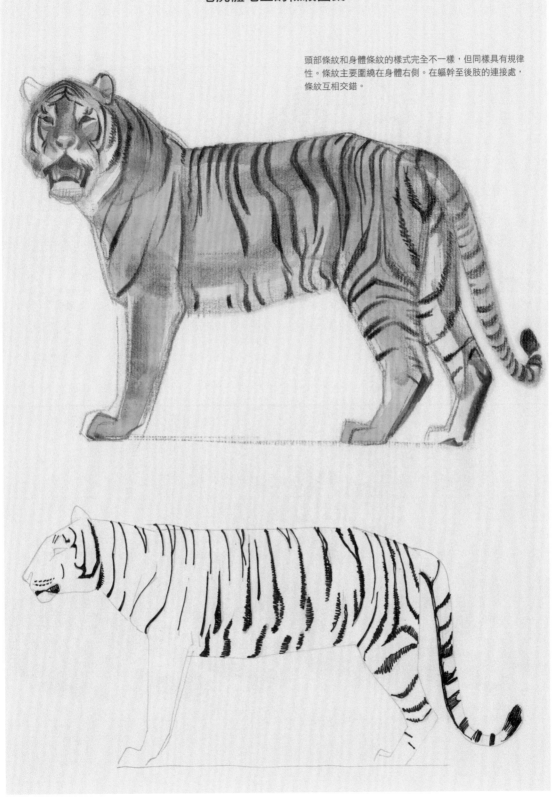

老虎身上橫跨左右側的條紋排列

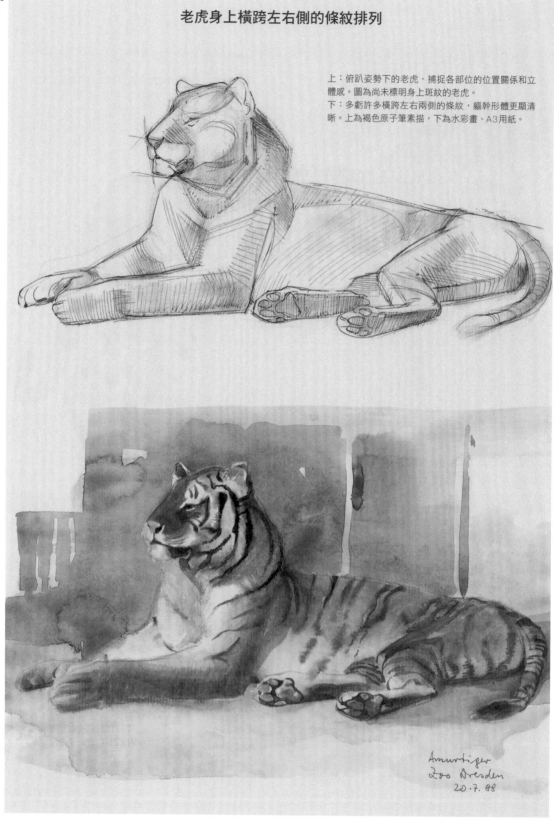

上：俯趴姿勢下的老虎，捕捉各部位的位置關係和立體感。圖為尚未標明身上斑紋的老虎。
下：多虧許多橫跨左右兩側的條紋，軀幹形體更顯清晰。上為褐色原子筆素描，下為水彩畫、A3用紙。

Amurtiger
Zoo Dresden
20.7.08

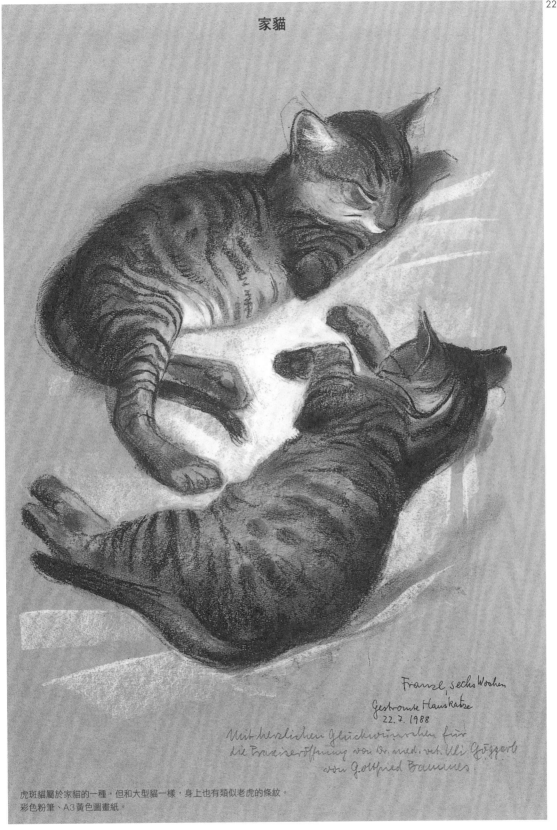

家貓

Franzl sechs Wochen
Gestromte Hauskatze
22.7.1988
Mit herzlichen Glückwünschen für
die Praxiseröffnung von Dr. med. vet. Uli Göggerle
von Gottfried Bammes.

虎斑貓屬於家貓的一種，但和大型貓一樣，身上也有類似老虎的條紋。
彩色粉筆、A3黃色圖畫紙。

斑馬的條紋圖案

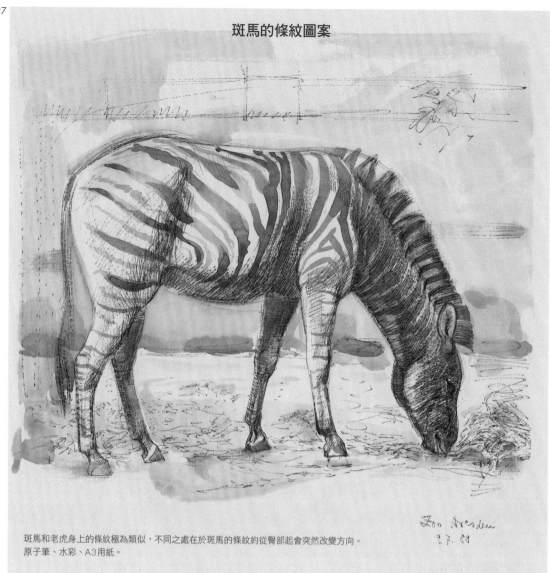

斑馬和老虎身上的條紋極為類似,不同之處在於斑馬的條紋約從臀部起會突然改變方向。
原子筆、水彩、A3用紙。

書中動物一覽表

Original German title: Gottfried Bammes: Tiere zeichnen.

ISBN of original edition: 978-3-86230-162-1.

© 2009 World rights reserved by Christophorus Verlag GmbH & Co. KG, Rheinfelden/Germany

Complex Chinese translation arrange with Christophorus Verlag GmbH & Co. KG
through LEE's Literary Agency, Taiwan

動物素描完全手冊

出　　　　版／楓樹林出版事業有限公司
地　　　　址／新北市板橋區信義路163巷3號10樓
郵 政 劃 撥／19907596 楓書坊文化出版社
網　　　　址／www.maplebook.com.tw
電　　　　話／02-2957-6096
傳　　　　真／02-2957-6435
作　　　　者／哥特佛萊德·巴姆斯
翻　　　　譯／龔亭芬
責 任 編 輯／王綺
內 文 排 版／謝政龍
港 澳 經 銷／泛華發行代理有限公司
定　　　　價／480元
出 版 日 期／2020年5月

國家圖書館出版品預行編目資料

動物素描完全手冊 / 哥特佛萊德·巴姆斯作；
龔亭芬翻譯. -- 初版. -- 新北市：楓樹林，
2020.05　面；　公分

譯自：Tiere zeichnen

ISBN 978-957-9501-70-5（平裝）

1. 素描　2. 動物畫　3. 繪畫技法

947.16　　　　　　　　　109002701